U0113857

Art of Renaissance Florence:
A City and Its Legacy

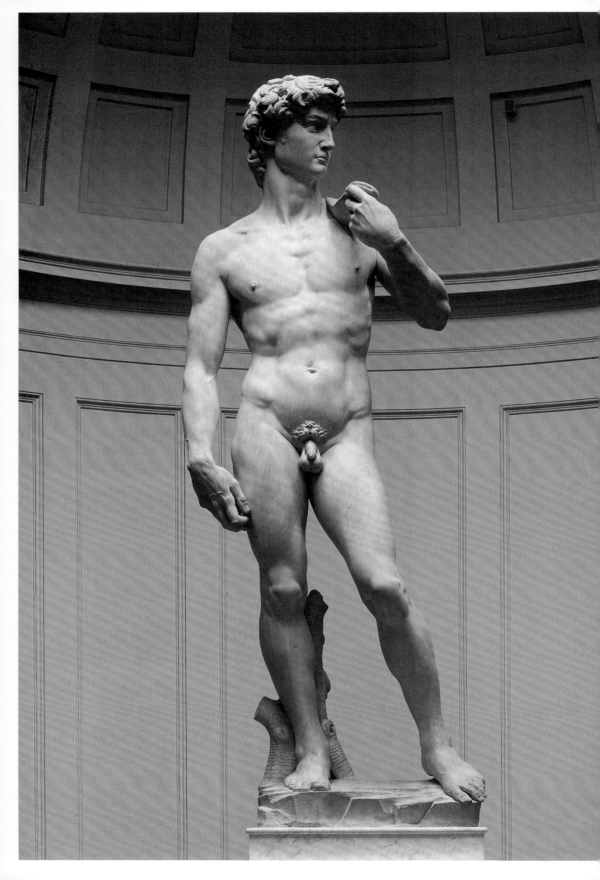

后浪出版公司

文艺复兴时期的佛罗伦萨艺术：

一座城市与它的遗产
Art of Renaissance Florence:
A City and Its Legacy

[英] 斯科特·内瑟索尔　著

顾芸培　译

CTS | 湖南美术出版社

全国百佳图书出版单位

· 长沙 ·

献给安德鲁

你会明白我想要说的意思，尽管这些话都是事实，但这些话可能都是由一个傻瓜拼凑而成的。
——安东尼奥·马内蒂，《布鲁内莱斯基传》，15 世纪 80 年代早期

我想要感谢约斯特·约斯特拉、劳拉·卢埃林、宝拉·纳托尔、圭多·雷贝基尼、纳特·西尔弗、迈克尔和苏珊·斯米林以及我的家人，他们帮助我阅读了本书不同章节的草稿。我的本科生对于本书结构和内容都给予了很多建议。我深深地感谢与我在"chapter, chapter"餐厅共进晚餐的查尔斯·罗伯逊、帕特里夏·鲁宾和艾莉森·赖特，以及我在劳伦斯·金出版社的编辑。

卷首：米开朗基罗，《大卫》（见第 24 页）
本页：吉兰达约，《圣雅各、圣司提反和圣彼得》（细部；见第 87 页）

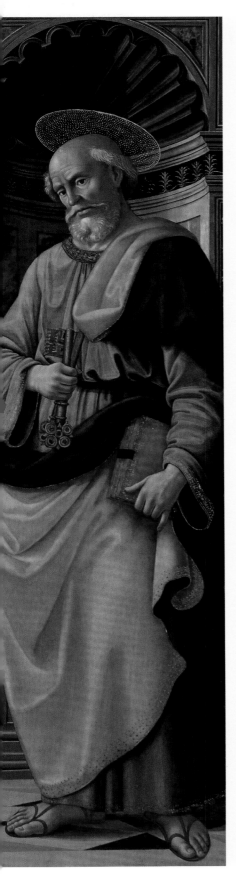

目　录

佛罗伦萨地图

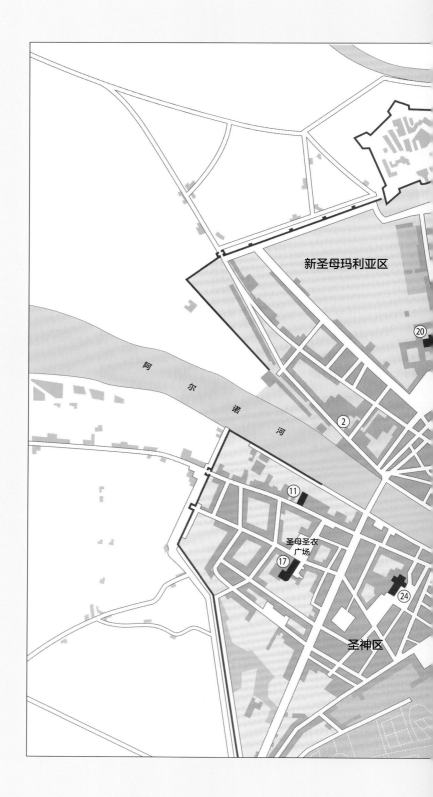

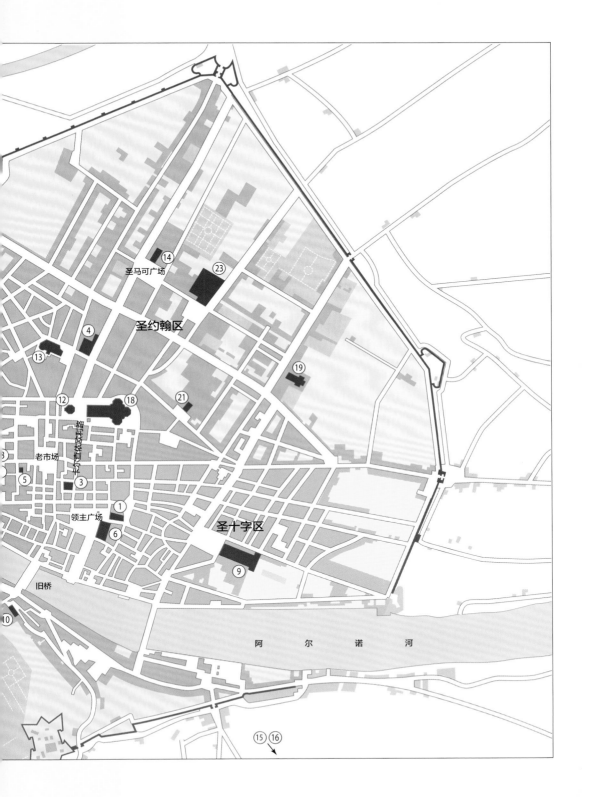

圣马可广场

⑭

㉓

圣约翰区

④

⑬

⑫ ⑱

卡沃尔查依欧可路

老市场

③

⑤

③

①

领主广场

⑥

⑲

㉑

圣十字区

⑨

旧桥

⑩

阿 尔 诺 河

⑮ ⑯

佛罗伦萨地图

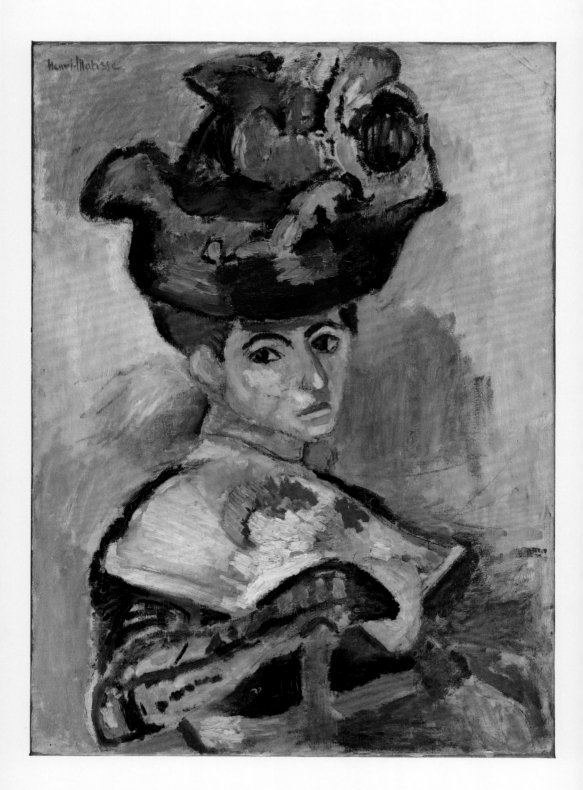

引言　佛罗伦萨的神话

15 世纪和 16 世纪初的佛罗伦萨艺术有着深远的影响，这已不是什么新鲜事。1905 年，艺术评论家路易·沃克塞尔在参观巴黎的秋季沙龙时，被满屋子由亨利·马蒂斯、安德烈·德朗以及他们的同伴创作的色彩鲜艳的油画（图 1）所震撼。这些画作尤为引人注目的原因之一，便是它们与摆放在画廊中央的阿尔伯特·马尔克（1872—1939 年）的两件古典雕塑作品的对比。"在纯色调的狂欢中，这些半身雕像所表现出的直率令人惊讶，"沃克塞尔写道，"多纳泰罗被关在了野兽笼中。"沃克塞尔的这一著名评论广为人知，因为他称这些画家为"野兽"，这个单词之后也成了这一艺术运动的名字——野兽主义。但这一评论同时也具有启发性，它揭示了多纳泰罗的地位，并进一步彰显了佛罗伦萨文艺复兴在现代主义艺术的开端时刻的地位。即使在 500 年后，雕塑家和批评家仍然把文艺复兴时期的佛罗伦萨当作判断好艺术的标准。先锋艺术（以含蓄的方式）被定义为对过去 500 年间所建立的艺术特征的违背。马蒂斯所采用的与实际相去甚远的色彩似乎是对文艺复兴时期的自然主义的反抗；

图 1
戴帽子的女人
Woman with a Hat

亨利·马蒂斯

1905 年，布面油彩，80.65 厘米 × 59.69 厘米。旧金山现代艺术博物馆，伊莉丝·S. 哈斯遗赠

他富有表现力的形式则是对古典艺术规范（图2）的反抗。无论这些含糊不清的术语意味着什么（我们之后将不止一次地提到它们），"多纳泰罗"都代表了20世纪初的艺术中所有被破坏的东西。

50年后，恩斯特·贡布里希在阿姆斯特丹的一次国际性艺术史会议上发表了讲话。贡布里希当时正处于事业的巅峰期，是同代人中最受尊敬的艺术史学家之一。他的主题是"关于进步的文艺复兴理念"。他告诉听众，这种观点"属于知识阶层，如同吃智慧树上的禁果——一旦你有了善恶的概念，你就会永远被赶出伊甸园"。他接着提及了一位杰出的前辈，即在艺术方面有大量著作的历史学家和艺术家乔尔乔·瓦萨里（1511—1574年）：

> 当瓦萨里几乎将艺术史等同于佛罗伦萨的艺术史时……他不仅仅是出于一种偏狭的爱国主义。他正在写下已经在佛罗伦萨兴起的新形式的历史。这种新观念就像一个范围和声势都十分巨大的漩涡。锡耶纳画派不再是中心，它变得守旧而闭塞，毋庸置疑，它在表面上仍然迷人，但却因拒绝像乌尔比诺那样走上佛罗伦萨的道路而付出代价，错过了进步的列车。

对于和贡布里希持相同看法的人来说，佛罗伦萨建立了一个普适性的标准。它经历了在文化、艺术和智识发展上最引人注目的时期之一。佛罗伦萨见证了文艺复兴的诞生，不仅带来了这场划时代的"运动"，而且也孕育了它早期的发展。欧洲文明的形态在佛罗伦萨被永久地改变了，同时过去的理念铺就了通往未来启蒙时代的道路。视觉的及文字的古典遗存成为艺术、哲学、公共生活以及更多其他方面的决定性来源，它们的影响无处不在，以至于已经成了对这个时期的定义：如果"文艺复兴"不是对古典世界的重新关注，它还能有什么意义呢？

在视觉艺术方面，文艺复兴之父发展出了一种崭新的美的理想，这种理想基于绘画和构思技巧，它们扎根于这座城市，随后向外生长并遍及欧洲。在普林尼或维特鲁威写下古典文物的著作之后，这

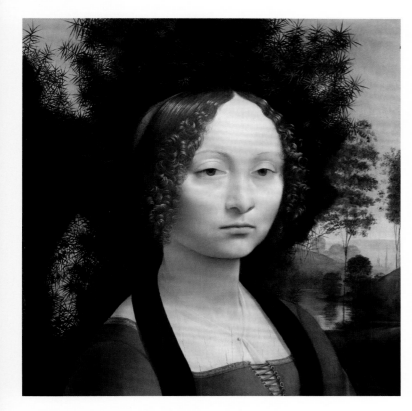

图 2
吉内芙拉·德·本奇像
Portrait of Ginevra de'Benci

莱奥纳多·达·芬奇

约 1474—1478 年，板上油彩，38.1
厘米 × 37 厘米。美国国家美术馆，
华盛顿哥伦比亚特区，艾尔莎·梅
隆·布鲁斯基金（1967.6.1.a）

些人首次对艺术进行了理论化；他们发展了新的、往往是世俗化的
艺术形式；他们将艺术家的地位从卑微的工匠提升为精通诗歌和人
文主义思想的、学识渊博的从业者。简而言之，他们提出了艺术本
身的概念，并催生了艺术家这一可识别的人群。从此，绘画、雕塑
和建筑构成了单独的知识形式，即使是手工制品也得以在思想上被
理解。艺术开始成为复杂观点的支撑，同时作为进一步分析的基础。

当然，这些夸张的概括在最近的几十年里都受到了合理的质疑。
学者将注意力转移到意大利半岛的其他中心，或欧洲内外的其他地
方。他们指出，文艺复兴时期的佛罗伦萨并不像曾经所认为的那般
独一无二。在其他欧洲城市，无论是威尼斯和佩鲁贾，还是布鲁日、
布拉格和纽伦堡，独特而具有影响力的艺术传统也得到了发展和繁
荣。其他那些继续研究 15 世纪佛罗伦萨的人则认为，这一时期与之
前的几个世纪（甚至是中世纪晚期）有着更高的连续性。他们试图

纠正一种观点，即文艺复兴的前提是全面变革。这种连续性在宗教礼拜实践和宗教艺术中表现得尤为明显。

然而，在对文艺复兴时期的佛罗伦萨的持续关注中，最大的问题是它以某种方式建立了一个标准，一个普适性的理想，所有的艺术都应该以此为准：多纳泰罗被关在了野兽笼中。正如贡布里希所言，瓦萨里有时因这种偏见而受到责备，但事实上，这种偏见是在更晚的时候才产生的。如果你在 20 世纪 40—70 年代于伦敦考陶德艺术学院（这也是我工作、教学以及写作这本书的地方）学习艺术史，无论你打算继续研究的是毕加索、拜占庭艺术或是中国花瓶，你都会学习“文艺复兴课程”而不是一门通识教育课，好像一个人要理解世界其他地区的艺术，就必须先了解以佛罗伦萨为中心的文艺复兴。因此便不难看出，19 世纪和 20 世纪对佛罗伦萨和更广泛的文艺复兴的颂扬是如何与西方帝国主义以及随之而来的所有问题联系在一起的。在发达的、具有启发性的、同样值得持续研究的今伊朗的伊斯法罕省或西非的贝宁文化蓬勃发展的当下，为什么我们仍要不断回顾文艺复兴时期的佛罗伦萨艺术？

与这些学术上的疑虑形成鲜明对比，游客仍然络绎不绝地涌向这座阿尔诺河畔的城市；关于其艺术家的展览吸引来了大量人群；大学生也热衷于学习与之相关的课程。旅游公司的宣传活动和画廊的营销部门继续缔造着佛罗伦萨的神话——“文艺复兴的摇篮”。“文艺复兴股份有限公司”正在蓬勃发展，“佛罗伦萨公众公司”也开始营业。和其他许多书一样，这本书也与这个巨大的商业投资有关。传递给游客、大学生和画廊观众的文艺复兴佛罗伦萨的观念与一些学者怀疑性（也许是过度怀疑）的保留意见之间已经有了一条鸿沟。

本书的先进性在于坚信 15 世纪和 16 世纪初的佛罗伦萨确实发生了一些重要的事情，且难以在进行详细研究时把握。但从整体去看待这些事情的时候，它们会变得更加清晰。然而，这也是基于这样一个前提：佛罗伦萨艺术并不比诸如勃艮第尼德兰，或 15 世纪出现于今尼日利亚的伊费艺术更好。就像近年来大多数研究佛罗伦萨的作品一样，这本书并没有试图将其中的观点强加给欧洲或世界的

其他地区。在佛罗伦萨发展起来的艺术思想——例如创造的构成，或者艺术史是如何被构建的——都与对当时的这个城市的研究有关。与我的许多同事一样，我不认为这些艺术思想具有普适性。

当把佛罗伦萨艺术和世界其他地区的艺术相比较，而不带有质性的评判时，那些使佛罗伦萨仍然值得研究的要素往往体现得最为明显。鉴于文艺复兴时期佛罗伦萨的创新被大量归入西方艺术中，无论它们是否正确，其奇特之处有时也很难被欣赏，直到我们将其与艺术家在其他地方发现的解决方案并置。一个明显的例子是，对于西方传统中的人来说，用线性透视来表现空间似乎是所能想到的最显而易见的方式，但实际上，我们发现世界上使用这种方法的画家十分稀少。类似的观点也适用于自然主义或现实主义，我们将在本书的第七章和第八章再次讨论这一问题。

本书的重点是 1400 年左右到 1510 年的佛罗伦萨，这也是传统上的文艺复兴早期到盛期，因此包括了从吉贝尔蒂的圣约翰洗礼堂的大门，到米开朗基罗的巨型《大卫》等作品。本书希望重新审视佛罗伦萨，探讨我们的传统叙事是如何产生的，它们有什么优点，又有什么遗漏。为此，本书首先分析了我们所言的关于佛罗伦萨艺术的故事，并思考了这些故事是如何生发于古典时期以来西方第一批关于艺术的著作之中。在两章关于讲述故事的内容（第二章和第三章）之前，有一章对百合花厅的简短介绍，其中探讨了与这座文艺复兴城市有关的不同符号，以及佛罗伦萨人崇敬的圣人和颂扬的英雄。随后的章节以主题而非时间为顺序，并涉及了两个宽泛的主题。第四、五、六章讨论了组织和个人，思考了赞助问题和那些构建了艺术的组织。第七章到第十章探讨了佛罗伦萨的艺术风格，特别是制造令人信服的空间和自然的"幻觉"的尝试，并分析了使用的艺术媒介和这些新的风格发展对观看行为的影响。通过回顾这些关于佛罗伦萨的艺术家、艺术赞助人以及观者的核心要点，我希望能够论证（尽管只是隐晦地论证）研究文艺复兴时期佛罗伦萨的艺术仍然是重要的。

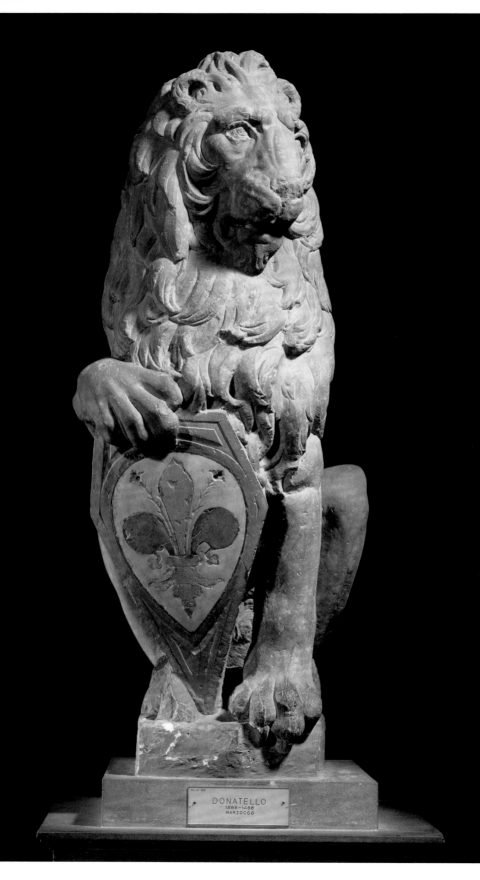

DONATELLO
1386-1466
MARZOCCO

第一章　符号、圣人和英雄

"佛罗伦萨对于自由的热情总是比其他城市高得多。事实上，正如我们所知道的，金色的'自由'字样就写在佛罗伦萨的纹章中。"人文主义者阿拉曼诺·里努奇尼在他的《论自由》（1479 年）中这样写道。里努奇尼所言极是，佛罗伦萨人十分重视他们共和国的自由。自由不仅在政治演说、关于公民生活的专著和辩论性文本（如里努奇尼这篇）中得到颂扬，也存在于他们装饰公共建筑的图像中，特别是佛罗伦萨政府所在的领主宫（现称为旧宫，图 4）。从他们为这座建筑所雕刻和绘制的符号、圣人和英雄上面，我们可以了解到不少佛罗伦萨人关心的事物。

到 15 世纪中期，领主宫已经建成了一个多世纪且需要重修。这些工程一直持续到了 15 世纪 80 年代，其中包括百合花厅。百合花厅的重新装修将带领我们了解 15 世纪佛罗伦萨人关注的思想和图像（图 6）——至少是在公开内容的层面上。1482 年 9 月 17 日的一份文件称这个房间为"上议院大厅"，上议院的成员是每两个月由抽签选出的组建政府的 9 位公民，他们在此用餐、召开顾问团和议会团

图 3

狮子像

Marzocco

多纳泰罗

约 1419 年，灰色砂岩，高 135.5
厘米。巴杰罗美术馆，佛罗伦萨

多纳泰罗的狮子像最初作为新的楼梯
立柱被雕刻在新圣母玛利亚教堂的教
皇居所中。

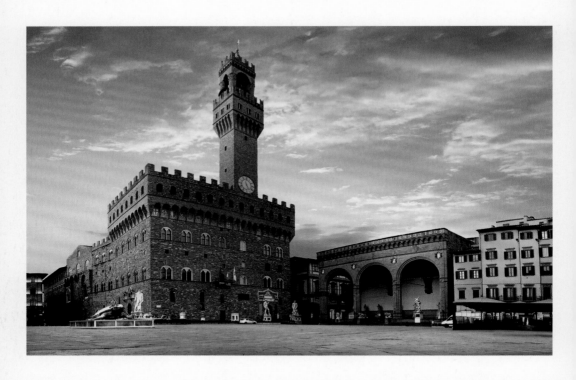

的大型会议，以及履行公务。这里可能也是来访的政要和外国大使等待会面的地方。百合花厅的装饰引导着佛罗伦萨政府要员如何进行公正的治理，并提醒来访者佛罗伦萨的优点及价值观。和那些政要一样，我们也可以在想象中参观百合花厅，了解佛罗伦萨人如何向世界展示自己。

符号

一条有着醒目雕刻和镀金狮子的饰带环绕着百合花厅，它位于厅内拥有壮丽的平顶镶板的天花板下方，而天花板的灵感来自古建筑的拱顶，如罗马的马克森提乌斯和君士坦丁巴西利卡。狮子抓着花环盾牌，盾牌上印有人民的十字架、行政区或政府的百合花、归尔甫党的雄鹰战胜恶龙，以及里努奇尼记录的"自由"（LIBERTAS）字样。百合花通常与法国安茹家族有关，自从安茹的查理在 1266 年的贝内文托战役中战胜吉伯林党，使佛罗伦萨摆脱了神圣罗马帝国

皇帝的控制后，这个家族便在名义上捍卫了佛罗伦萨的自由。查理的胜利使归尔甫党掌控了佛罗伦萨的政治，尽管这一党派的权力在15世纪下半叶已被大大削弱，基本只剩下礼仪性的部分。在15世纪，瓦卢瓦国王路易十一使这种关系回归[1]，甚至（在1465年）将这种特权授予美第奇家族。此后，美第奇家族的纹章上便增加了三朵蓝底金色百合花（图5）。

百合花厅内持有盾牌的狮子本身也具有意义。文艺复兴时期的佛罗伦萨有着大量的狮子，活的狮子甚至曾被关在领主宫后面的笼子里。佛罗伦萨纹章上的狮子（*marzocco*）矗立在宫殿前的扶栏上，直到1812年才换成多纳泰罗雕刻的版本（图3）。"marzocco"在词源上与战神马尔斯有关，我们可以看出马尔斯对佛罗伦萨人也具有特殊的意义。佛罗伦萨的军队，或者说为佛罗伦萨工作的雇佣兵会在战场上大喊"marzocco"。对佛罗伦萨人来说，这象征着他们的自由，同时在佛罗伦萨辖区内也是征服的标志。例如在1494年，比萨人在反抗佛罗伦萨人的统治时十分迅速地推倒了狮子像。

1. 路易十一吞并了勃艮第公国、安茹公国、普罗旺斯伯国和曼恩伯国等，基本统一了法兰西全境。——译者注

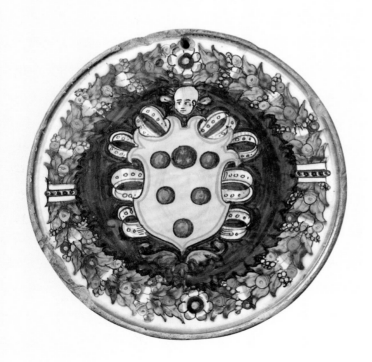

图 5
装饰有美第奇家族纹章的盘子
Plate decorated with the
Medici coat of arms

16世纪，马约利卡陶器。巴杰罗美术馆，佛罗伦萨

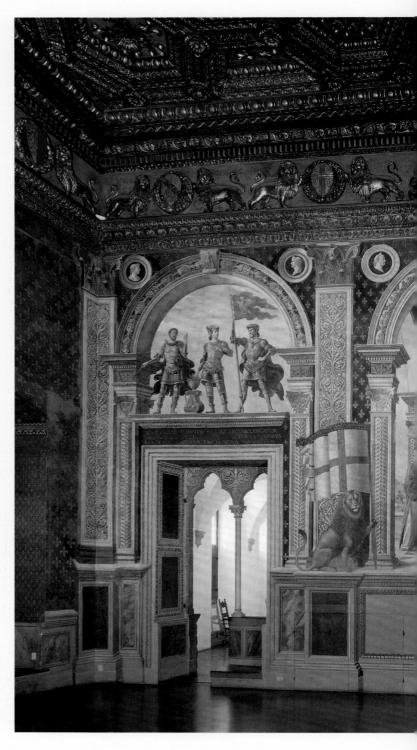

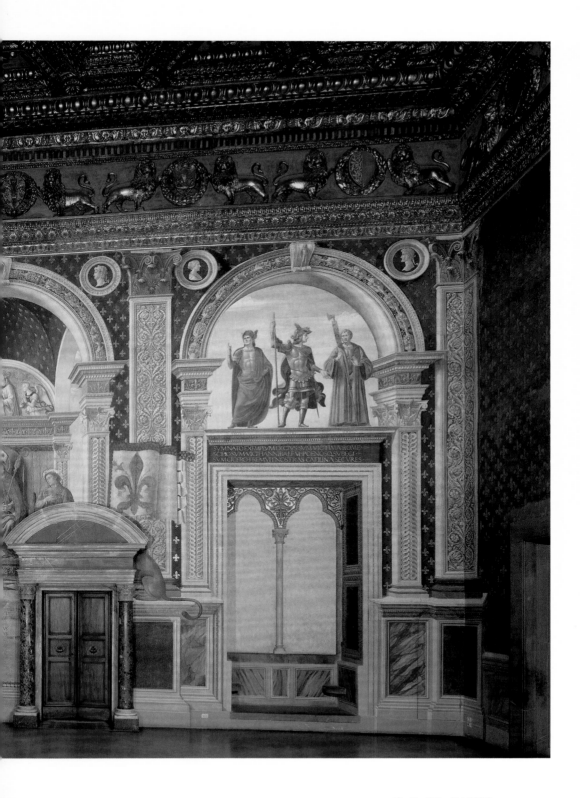

圣人

在雕刻的饰带下，百合花厅的墙壁上绘有蓝底的金色百合花，这也是其名称的由来。它们由相对不知名的画家贝尔纳多·迪·斯特凡诺·罗塞利（1450—1526 年）于 1490 年完成。唯一的例外是东墙，上面装饰着多梅尼科·吉兰达约（1448—1494 年）及其画室在1482—1483 年绘制的湿壁画。壁柱将这面墙分成三块隔区，每个隔区上都有一个罗马凯旋门样式的拱门，其灵感可能来自提图斯凯旋门。中央拱门内虚构出了一个深入墙中的礼拜堂，举着人民与行政

图 7
圣吉诺比乌斯、圣尤金尼乌斯和圣克雷森提乌斯
Saints Zenobius, Eugenius and Crescentius

多梅尼科·吉兰达约

1482—1483，湿壁画。百合花厅东墙的中央隔区。领主宫，佛罗伦萨

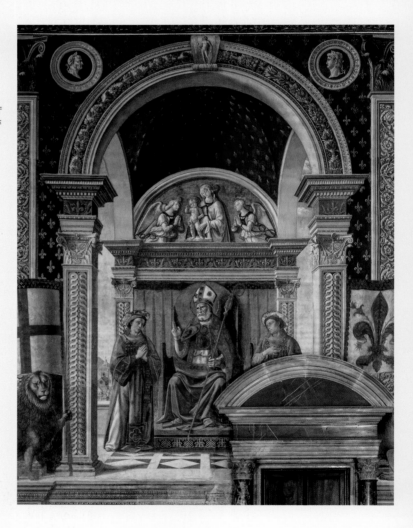

图8
带有《施洗圣约翰》的待客厅入口
Portal to the Sala dell'Udienza including *St John the Baptist*

贝内德托·达·马亚诺

安装于 1480 年，大理石，雕像高约 144 厘米。领主宫百合花厅，佛罗伦萨

标志的狮子再次出现在其两侧。在这个仿佛有微风吹过的视觉陷阱式的礼拜堂内，圣吉诺比乌斯坐在他的两位助祭（圣尤金尼乌斯和圣克雷森提乌斯）之间。圣吉诺比乌斯（337—417 年）是佛罗伦萨的守护圣人之一，其重要性仅次于施洗圣约翰。他是这座城市的第一任主教，正如 14 世纪的编年史家菲利波·维拉尼所写，"因为他的功绩，（佛罗伦萨）才从哥特人手中得到解放"。他举手赐福，目光穿过房间的北面窗户望向他的主教座位，即从百合花厅清楚看到的大教堂。大教堂以小插图出现在画面左侧，其中可见它未完成的正立面和前面的洗礼堂的多面屋顶（图 7）。

大教堂用于供奉花之圣母，于 1436 年由教皇尤金四世在圣母领报节（3 月 25 日）祝圣，这一天也是佛罗伦萨新年的开始。这座城市曾被称为 "Florentia"，来源于拉丁语动词 "开花" 或其属格 "开花的"，这也是其古意大利语名字 "Fiorenza" 的来源，现代的名称 "Firenze" 也随之产生。英语名称 "Florence" 来自法语，但也有着相同的词源。佛罗伦萨名称的来源以及它与花的关系是中世纪晚期和文艺复兴时期的作家（如乔瓦尼·盖拉尔迪）争论的话题。这个

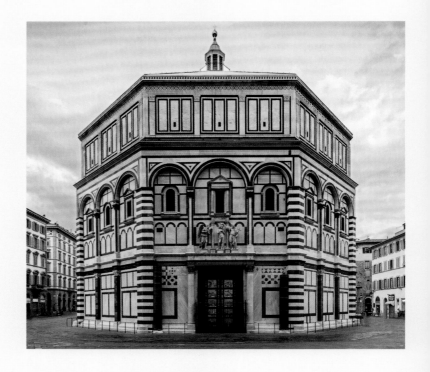

图 9
圣约翰洗礼堂
The Baptistery (San
Giovanni)

从圣母百花大教堂的大门内拍摄。

名字其实有两层含义，因为圣母之花即她的子宫之花，也就是基督。在吉兰达约的湿壁画中，圣母子出现在吉诺比乌斯上方的半月形画面中。他们以与德拉·罗比亚家族有关的釉面陶制浮雕的形式呈现：圣母向下俯视，带着保护的意味看着她的佛罗伦萨城以及房间中的参观者，而她的儿子则为人们赐福。

吉兰达约湿壁画的对面有一个由贝内德托·达·马亚诺（1442—1497 年）雕刻的大理石门框，门框上方是 1480 年 12 月安装的施洗圣约翰雕塑（图 8）。在佛罗伦萨，施洗圣约翰至少从 12 世纪起就被尊为城市的守护圣人。他位于吉诺比乌斯对面，重现了圣约翰洗礼堂与圣母百花大教堂的位置关系：洗礼堂供奉着圣约翰，大教堂则是吉诺比乌斯的主教座位和遗物所在地。洗礼堂是一个面对大教堂的独立建筑（图 9），这种形式并不罕见，但鉴于圣约翰洗礼堂对于宗教及公民的意义，它在佛罗伦萨就尤为重要。现在的这栋建筑为罗马式风格，其建造工程开始于首个千禧年后不久，但在 15 世纪，佛罗伦萨人认为这是一座供奉马尔斯的古代神庙，或者它至

少与曾经供奉这位古罗马神的建筑在同一地点。他们认为，在圣约翰之前，马尔斯曾是这座城市的守护者。

英雄

佛罗伦萨人和他们的政府期待从圣母和守护圣人那里获得保护，以及成为优秀基督徒的指导。他们也越来越多地向古罗马的政治家和英雄寻求公共生活中正直行为的范例。在吉诺比乌斯两侧的拱门中（见图6），吉兰达约在原本的窗户上方画了6位罗马共和国时期的古代英雄。他们都是男性，提醒着人们政府大厅是一个完全男性化的环境。布鲁图斯、穆修斯·斯凯沃拉、卡米卢斯、德西乌斯·穆斯、大西庇阿和西塞罗从左到右依次排列，傲然立于多云的苍穹下。每个人物都以简短的拉丁文标注着他们的身份和意义。他们意在通过姿势和标注进行说教。因此，布鲁图斯身下的文字是："我是布鲁图斯，我的国家的解放者以及国王之祸。"这些文字如同布鲁图斯亲口所言，提醒着人们他领导的起义推翻了最后一个罗马国王，并建立了罗马共和国。

佛罗伦萨也曾是一个共和国。莱奥纳多·布鲁尼（约1370—1444年）等大臣以及公共生活中的知识分子都在赞美它的美德、颂扬它的自由。百合花厅饰带上的"LIBERTAS"字样重申了这个持续出现在佛罗伦萨的演讲中的话题，特别是在反击那些威胁其主权的国家（比如15世纪初的米兰）的时候。政府应该是民众的，由致力于公共服务的爱国者领导，且不受到外部统治，然而这些豪言壮语只是幻象。在15世纪的前30年，佛罗伦萨由一个规模虽小却组织紧密的寡头权贵家族控制。银行家科西莫·迪·乔瓦尼·德·美第奇（老科西莫，1389—1464年）于1434年流亡归来后，和他的后人通过驱逐对手与操纵政府、议会及委员会选举过程成为城市实际统治者。科西莫的孙子洛伦佐（伟大的洛伦佐，1449—1492年）在决定百合花厅的装饰上发挥了重要作用，他强调自己不是"佛罗伦萨领主"，只是一个"有一定权力的公民"，从而掩盖了他对权力的实

际掌控。美第奇家族最终在 1494 年遭到流放，被当成暴君赶出城市。新解放的共和政府一直到 1512 年美第奇家族回归时仍然存在。美第奇家族很清楚艺术和视觉文化不仅能巩固他们在共和国的地位，还能掩盖他们夺取半独裁权的目的。

　　佛罗伦萨的共和主义以及抵御外部威胁的意识促使其统治者认同两位古代英雄：圣经故事中的大卫和神话中的赫拉克勒斯。将佛罗伦萨比作一个年少牧童的原因显而易见。大卫击败了强大的敌人，将他的人民从暴政中解放出来。他的胜利提醒着人们手无寸铁的弱者也能够获得胜利，只要他们有德行并且得到上帝的眷顾。赫拉克勒斯在 13 世纪时就出现在了行政区的印章上，并附有"佛罗伦萨用赫拉克勒斯的力量战胜了邪恶"的题注。不过他与反对暴政的关系并不明显。尽管如此，一位重要的日记作者、商人戈罗·达蒂

图 10（左）
大卫
David

米开朗基罗·博纳罗蒂

完成于 1503 年，大理石，高 516 厘米。佛罗伦萨美术学院美术馆

图 11（右）
大卫
David

多纳泰罗

1409 年，大理石，高 191 厘米。巴杰罗美术馆，佛罗伦萨

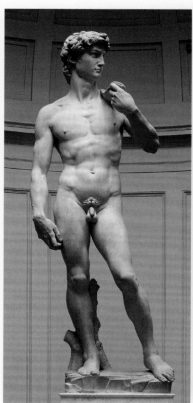

（1362—1435 年）撰写了一部佛罗伦萨历史，他将赫拉克勒斯描述为一位与佛罗伦萨类似的打败暴君和邪恶领主的巨人。

赫拉克勒斯在领主宫附近以不同的形式出现，尽管除了大理石门的装饰带上的微型浮雕，他并未出现在百合花厅中。与此不同，大卫在百合花厅中多次出现。1504 年，米开朗基罗的巨型裸体大卫像作为佛罗伦萨的自由意志的延续，被放置在领主宫的入口外面（图 10），不过 15 世纪时宫殿内部就已经有了多座大卫像。多纳泰罗的大理石大卫像是 1408 年为装饰大教堂的某个扶壁所委托（与米开朗基罗的作品类似），并于 1416 年移至百合花厅，置于大厅南边的墙前，背靠绘有蓝底百合花的背景（图 11）。其基座上的铭文清楚地说明了这座大卫像的含义："上帝会帮助那些为了祖国与强敌作战的人。" 60 年后的 1476 年 5 月 10 日，领主宫获得了另一座大卫像（图 12），它位

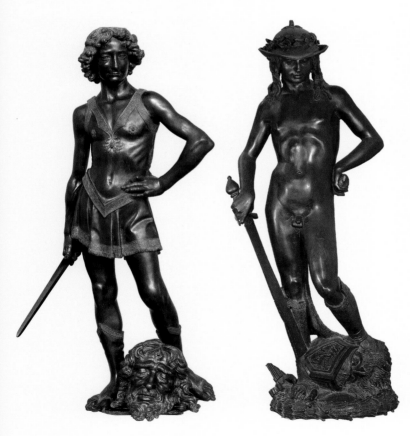

图 12（左）
大卫
David

安德烈亚·德尔·韦罗基奥

1476 年之前，青铜及部分镀金，高 126 厘米。巴杰罗美术馆，佛罗伦萨

图 13（右）
大卫
David

多纳泰罗

可能为 15 世纪 50 年代，青铜，高 158 厘米。巴杰罗美术馆，佛罗伦萨

根据记录，在 1469 年之前，该雕塑位于美第奇宫的庭院中心。

于百合花厅入口（即所谓的"锁链之门"）的平台上。这件雕像参考了1495年移至领主宫的多纳泰罗的青铜大卫像（图13），由安德烈亚·德尔·韦罗基奥所作，并由洛伦佐·德·美第奇和他的弟弟朱利亚诺售出。百合花厅的游客完全不可能忽视反复出现的大卫像，它们一次又一次地提醒着保护共和国不受暴政侵害的使命。

文化英雄

领主所居住及进行治理工作的建筑反映了共和国的理想，其中满是与城市及其人民相关的符号，并装饰有神圣及世俗的典范人物。诸如百合花厅的房间中的建筑语汇和绘画风格都为这种理念添砖加瓦。它们都带有古典风格。然而古老的过往不仅仅是视觉或建筑图案的来源。风格是一种选择，而且它带有意义。在这里，风格暗示了佛罗伦萨是新的罗马，它的公民是现代语境下具有公民意识的政治家（如西塞罗）。

然而百合花厅不仅关注了古代，毕竟古典风格意味着要在当下按照古代的方式制作，而不是重返过往。百合花厅中也出现了佛罗伦萨相对近期的文化英雄。在贝内德托·达·马亚诺的门框中，门板上的木质镶嵌表现了14世纪的诗人但丁和彼特拉克（图14）。它们由木匠朱利亚诺·达·马亚诺（贝内德托的兄弟）和弗兰乔内完成于1480年6月，可能由桑德罗·波提切利和菲利皮诺·利皮设计。但丁和彼特拉克拿着具有可辨识文字的翻开的手稿以侧像站立，他们的著作用错视效果表现在脚下的书架上，成为对面墙上著名古代英雄的现代补充。作品中采用的技巧和书本因透视短缩而具有复杂性，显示了当时佛罗伦萨木匠和画家的创造力和天资。吉兰达约作品中复杂的空间描绘同样彰显了他精湛的技艺。对于游客而言，百合花厅展示了佛罗伦萨久负盛名的艺术性，并体现出这座城市对美作为价值指标的重视程度。

百合花厅的装饰证明了佛罗伦萨人对视觉的重视，其共和国最重要的理念通过视觉传达。但是我们必须小心，不要盲目接受呈现

在我们眼前的一切，这是具有欺骗性的。尽管政府引以为傲，但这一时期政府的实力正逐渐受到侵蚀，因为伟大的洛伦佐·德·美第奇试图在一小批忠诚的拥护者中巩固自己的权力。虽然房间图像中的视觉修辞强调了共和的理想，实际掌权者的真实情况却截然不同。

　　如果我们进一步思考房间的装饰资金从何而来，答案就会变得并不那么美好。1444 年 7 月 17 日，4 名犹太放债人以违反高利贷法的罪名被处以 6000 弗罗林的高额罚款，这笔罚款后来成为修建领主宫的资金。20 多年后的 1468 年 10 月 3 日，又有资金从某位名为伊萨克的人身上榨取出来，这名犹太银行家被迫支付了 4100 弗罗林，其中的一部分用于百合花厅的工程，其余的几乎立即被转用于修缮佛罗伦萨领地内的两个城镇（卡斯特罗卡洛和法奇亚诺）的城墙；后来在佛罗伦萨经商的外国人所缴纳的税款也成了资金来源之一。领主明确表示"考虑到宫殿尚未完成……并且不愿向我们公民的钱包出手"，他们将提高外国工匠和商人的税收，而且"考虑到这些人从其居住的地方（即佛罗伦萨）所获得的巨大利润"，这些增加的税收在他们看来仍然是微不足道的。尽管我们对百合花厅感到惊叹，但它的装饰终究是反犹太主义和仇外心理的结果。

　　作为 15 世纪外国政要访问佛罗伦萨的必经之事，参观领主宫可以让我们了解到不少佛罗伦萨人对于他们自己、他们的集体成就和优秀政府的看法。它还提醒着我们，美在佛罗伦萨是功成名就的标志和自我价值的指标。我们在惊叹于百合花厅的美，思考创造它的共和政体和宣传手法时也应该记住，它终究建立在一种我们现在深恶痛绝的意识形态和剥削形式之上。文艺复兴也有着黑暗的一面。

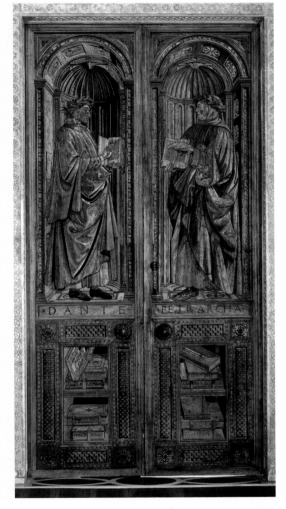

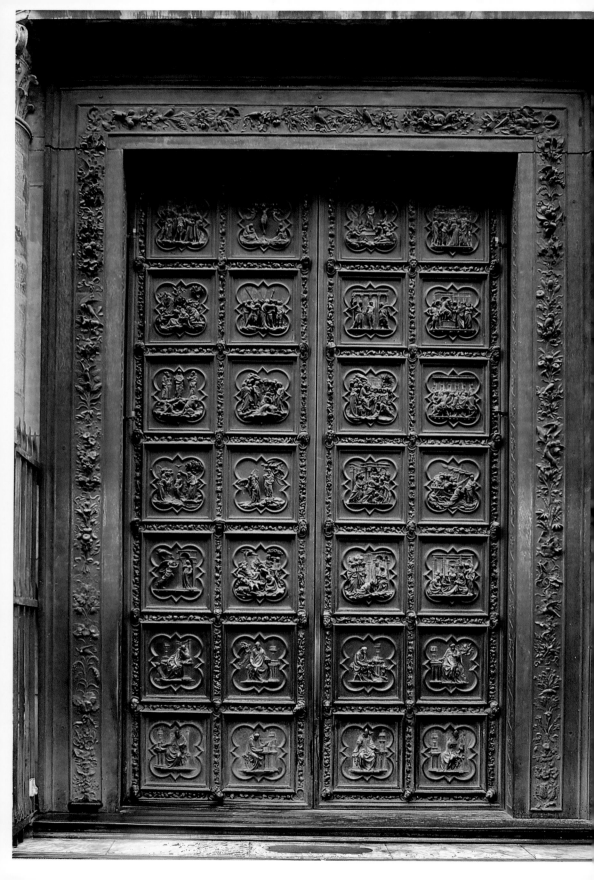

第二章　讲述故事：佛罗伦萨艺术的故事

　　我们可以把佛罗伦萨的艺术看成是一个故事。它经历了 500 多年的发展，并且基于一种发展于文艺复兴内部的进步的理念之上。至少从 16 世纪开始，这种叙事就更倾向于绘画、雕塑和建筑，而不是金匠作品、版画和所谓的装饰艺术或次要艺术。本章就讲述了这个故事，它概述了基本的情节，并介绍了主要人物。然而，尽管这一章节将作为后续内容的铺垫，讲故事这种方法本身却存在一些问题，我们也将思考这些问题。讲故事是一种疑点重重的工作。委托于约 1403 年的吉贝尔蒂的洗礼堂门扇（图 15）和现已遗失的达·芬奇与米开朗基罗在约 1503—1504 年为领主宫所作的草图（图 16、图 17）之间相隔了一个世纪，但无论我们如何希望如此，这 100 年也绝不是连贯的艺术进步的平稳发展阶段。叙事令人愉悦，也是一种构建知识的有用框架，但这种方式是人为的且必须被识别成人为作品，其中不存在任何未经加工的东西。

图 15
北门，原为圣约翰洗礼堂所作，图片体现为仍在原处时的状态
North doors, originally for the Baptistery and shown when still in situ

洛伦佐·吉贝尔蒂

1403—1424 年，青铜镀金，457 厘米 × 251 厘米。大教堂博物馆，佛罗伦萨

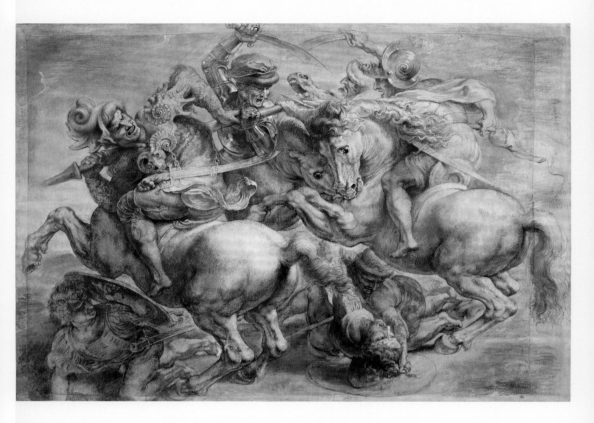

图 16
安吉里之战
Battle of Anghiari

彼得·保罗·鲁本斯仿莱奥纳多·达·芬奇早期素描

16 世纪末或 17 世纪初，原作创作于 1503—1504 年，混合媒介，包括黑色粉笔、铅笔和墨水、淡彩及白色高光，45.3 厘米 × 63.6 厘米。卢浮宫，巴黎

达·芬奇和米开朗基罗为大议会厅绘制的壁画都没有完成。他们作品的名声来自这两位艺术家的设计图（或全尺寸素描），但现已遗失。

很久很久以前……

我们的故事里最著名的是乔尔乔·瓦萨里（1511—1574 年）所叙述的内容，他是一名阿雷佐（佛罗伦萨南部小城，1384 年起就是其领土的一部分）的艺术家及作家。我们在这一章中讨论的就是瓦萨里讲述的故事。1550 年，他的《艺苑名人传》由洛伦佐·托伦蒂诺经营的一家印刷工坊（因此它的意大利语名称为"Torrentiniana"）出版。将近 20 年后的 1568 年，瓦萨里与琼蒂家族（所谓的"Giuntina"）一起出版了第二版，这一版新增了 30 篇人物传记，是如今最常参考的版本和常见的英译本。

与更早或和更晚的许多人一样，瓦萨里对自然和来自 13 世纪末的自然古典艺术产生了日益增长的兴趣。在他看来，绘画、雕塑和建筑这些"姐妹"艺术已经在古典世界臻于完美，只有在君士坦丁大帝（约 272—337 年）统治期间进入了一个衰落期，当时在野蛮人和早期

教会对古典艺术的破坏下，这些艺术陷入了深深的、持续的沉寂之中。

　　所有的故事都需要一个好的开头，对瓦萨里来说，它是艺术在长期沉睡后的苏醒，他将其描述为"重生"。这种想法来自14世纪的彼特拉克，但瓦萨里是第一个将其与艺术明确联系起来的人。他所说的重生并非同时发生在绘画、雕塑和建筑上。建筑是第一个复苏的艺术。在第一个千年后不久的建筑运动中，他察觉到了复兴的早期迹象，如比萨大教堂或约1013年开始建造的佛罗伦萨圣米尼亚托教堂。这些教堂的建造者对从圣约翰洗礼堂等建筑中了解的"良好的古典样式"深感兴趣。圣约翰洗礼堂曾被认为是一座古典建筑，但瓦萨里却认为它建成于更晚的时候。尽管这些建筑风格尚未成熟（我们现在称其为"罗马式"），但至少在瓦萨里看来，建筑在菲利波·布鲁内莱斯基（1377—1446年）之前一直处于相对沉寂的状态。

　　瓦萨里写道，绘画从黑暗中崛起的时间要晚于建筑，大约是在13世纪的最后几十年。契马布埃（约1240—1302年）"开创了绘画的新方式"，乔托（约1267—1337年）紧随其后。在此之前，当地的画家一直受"希腊人"风格的影响，这一称呼指拜占庭艺术家，

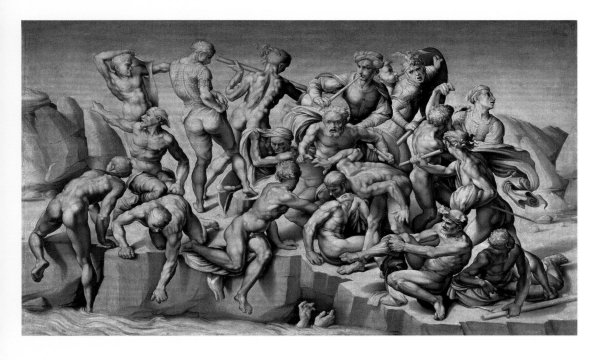

意大利人正是从他们那里学到了一种怪异的风格。乔托放弃了希腊人风格，他代表了新的开端，即使瓦萨里对乔托的赞美十分谨慎，并发现乔托距离完美还很遥远。瓦萨里称赞了乔托的判断力和他对自然的兴趣。令人惊奇的是，推动绘画变革的是自然的范例，而非第一批体现复兴迹象的建筑师所参照的古典文物。

在瓦萨里的叙述中，雕塑的进步也发生在乔托的时代前后，尤其是在雕塑设计方面。瓦萨里对负责创作最初的圣约翰洗礼堂门扇的安德烈亚·皮萨诺进行了特别的赞扬。然而，14世纪的雕塑作品仍然存在缺陷，像绘画一样离完美还很遥远。瓦萨里认为其中的问题在于缺乏"可供模仿的好作品"，即古典文物和以自然为范例的当代大师作品。然而在接下来的一个世纪里，雕塑有了"许多巨大的进步，以至于几乎没有留给（下一代）空间"。这些进步归功于不同的雕塑家，特别是洛伦佐·吉贝尔蒂（1378—1455年）和多纳泰罗（约1386—1466年）。前者在创新、样式、风格和制图方面取得了长足的进步，但真正将自然和古典的完美范例结合的则是多纳泰罗。对瓦萨里来说，多纳泰罗与古代人地位相当："他为他的人物增添了动作，赋予它们活力和动感，正如我所说的，这些作品值得与古典和现代的作品拥有相同的地位。"

虽然建筑的复兴很早就开始了，但直到布鲁内莱斯基的时代，人们才正确认识了古典建筑的样式和比例。相比之下，雕塑和绘画的最初复兴迹象出现在14世纪初的乔托的作品中，自然的范例在其中起到了催化作用，但与建筑相同，直到15世纪的多纳泰罗才确立了新的标准。描述这一过程的隐喻显得十分狡猾，它们有时关于睡眠和觉醒，有时则关于光明和黑暗（比如中世纪被描述为"黑暗"时代，这一比喻与彼特拉克一样古老）。对瓦萨里来说，这一过程是有机的。他写道，艺术"就像人类本身一样，经历出生、成长、衰老、死亡"。瓦萨里的《艺苑名人传》有三个部分，或者说三个时代，大致对应14世纪、15世纪和16世纪，反映了艺术的诞生、青年和成熟的时期。每个时代的正式传记之前都有一篇序言作为引入，为对应时代的记叙提供基础。因此，在1568年的第二版中，第一时

代从契马布埃到洛伦佐·迪·比奇（约1350—1427年）；第二时代从雅各布·德拉·奎尔恰（约1374—1438年）到卢卡·西尼奥雷利（约1445—1523年）；第三时代从莱奥纳多·达·芬奇（1452—1519年）到瓦萨里本人。这三个时代以循环、渐进的方式连接，在米开朗基罗（1475—1564年）和拉斐尔（1483—1520年）的部分达到顶峰，完美在他们的艺术中得以实现。瓦萨里在第二时代的序言中写道："当我仔细翻阅脑海中的全部信息之后，我的结论是，这些艺术的本质中所固有的就是从朴素的起点逐渐进步，并最终达到完美的巅峰。"

本书主要关注瓦萨里所说的第二时代和第三时代初期的一些艺术家。在过去一个半世纪的盎格鲁—日耳曼的学术研究中，文艺复兴"早期"（1400—1500年）和"高峰期"（1500—1520年）两个词通常用于描述这一时期的风格发展。这些术语具有一定的价值偏向，并受到了很多批判。它们也不存在于意大利的学术研究或瓦萨里的著作中；瓦萨里将第三时代的风格描述为"现代风格"而不是"文艺复兴高峰"。当然，无论哪一种语境都体现出进步的意味，以及一个时期优于另一个时期的想法。我们将在后文再次提到瓦萨里的观点中存在的偏见，但是现在我们有必要对第二时代的艺术家们进行介绍，他们将在本书中一次又一次地出现。

第二时代的艺术家

所有故事都需要主人公，包括英雄和反派。瓦萨里所谓的第二时代的艺术家来自意大利各地（从锡耶纳到威尼斯，佩鲁贾到博洛尼亚），但来自佛罗伦萨的人数最多。他在第二时代的序言里介绍了他们。认真刻苦、勤奋好学的建筑师菲利波·布鲁内莱斯基是那个时代的英雄之一，因为正是通过他，"建筑才重新发现了古典的比例和尺寸"，这种品质体现在大教堂的穹顶，尤其是上面的灯笼式天窗（图18）中，以及圣神教堂和圣洛伦佐教堂里。在它们之中，我们注意到在一段相对较短的时间内，甚至仅仅在约1418—1420年这两年中，突然出现了一种新风格。马萨乔（1401—1428年）的绘画也体

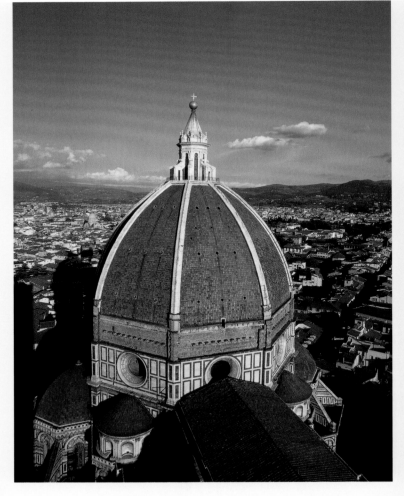

图 18
圣母百花大教堂圆顶
Cupola of the Cathedral

菲利波·布鲁内莱斯基

完成于 1436 年。圣母百花大教堂，
佛罗伦萨

现了这种风格，他为圣母圣衣教堂的布兰卡契礼拜堂所作的湿壁画中有"一个冷得发抖的男子形象，还有其他栩栩如生、富有精气的画面"（图 19）。在 15 世纪 20 年代的 6 年多时间里，"技艺高超的马萨乔使自己完全摆脱了乔托的风格"，他采用了一种新的方式来描绘头部、布料、建筑，甚至裸体。他了解着色和透视短缩，"并创造了现代风格，这种风格从他们的时代到现在一直被所有艺术家使用"。现代学者会再加上他精通线性透视，这是一项由布鲁内莱斯基发明的空间表现技巧。

布鲁内莱斯基和马萨乔无疑是那个时代的英雄，但瓦萨里却将真正的称赞留给了雕塑家吉贝尔蒂和多纳泰罗，正如我们所知，他们实现了"最大的进步"。瓦萨里甚至不确定是否应该将多纳泰罗纳

入第二时代，因为尽管他与这些艺术家处于相同的时代，他的作品却与古典作品相当，这是第三时代的特征。多纳泰罗比马萨乔更幸运，直到 1466 年去世，他活跃了将近 60 年。

马萨乔早逝之后，其后的一代人发展出了一种被瓦萨里形容为"枯燥、粗糙、边缘尖锐"的风格，或许"粗粝"和"线性"是更好的表达。尽管部分艺术家并不是佛罗伦萨人，但其中的许多人都在这座城市生活和工作，包括阿莱索·巴尔多维内蒂（1425—

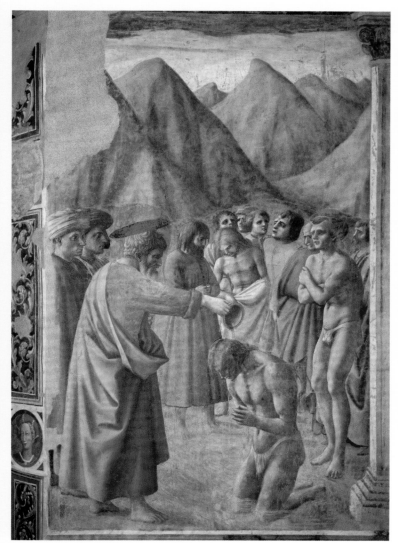

图 19
布兰卡契礼拜堂的《新入教者的洗礼》
Baptism of the Neophytes from the Brancacci chapel

马萨乔

约 1426—1427 年，湿壁画。圣母圣衣教堂，佛罗伦萨

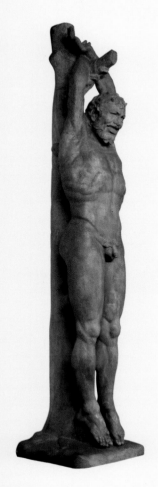

图20
被吊起来的马耳叙阿斯
Hanging Marsyas

公元 2 世纪，其后的修复工作被归于米诺·达·菲耶索莱名下，大理石，高 245 厘米。乌菲齐美术馆，佛罗伦萨

韦罗基奥为洛伦佐·德·美第奇修复的坐姿的《马耳叙阿斯》现已遗失。这件《被吊起来的马耳叙阿斯》由洛伦佐的祖父科西莫·德·美第奇购置，并很可能委托米诺·达·菲耶索莱修复。

1499 年）、安德烈亚·德尔·卡斯塔尼奥（约 1419—1457 年）、朱利亚诺·达里戈（也被称为佩塞洛，约 1367—1446 年）、科西莫·罗塞利（1439—1507 年）、多梅尼科·吉兰达约、桑德罗·波提切利（1445—1510 年）、菲利皮诺·利皮（约 1457—1504 年），以及来自科尔托纳的卢卡·西尼奥雷利。这些只是出现在瓦萨里序言中的名字，他还有更多欣赏的艺术家，并在第二时代中记录了他们完整的生平，其中包括保罗·乌切洛（1397—1475 年）和安杰利科修士（约 1395—1455 年）。行文至此，本书的读者最好能够放下书本，转而阅读一下瓦萨里所著的这些传记。

这些名字代表了从 15 世纪 30 年代到 16 世纪初的几代画家，瓦萨里认为他们在风格上具有一定的相似性。如今，我们倾向于认为这些艺术家在风格上更富多样性。其中一些画家，例如真蒂莱·达·法布里亚诺（约 1370—1427 年）、马索利诺（1383—1435 年之后）或乌切洛，被认为很可能与阿尔卑斯山北部的艺术发展相关，因此也被当作"国际哥特风格"的代表。"国际哥特风格"这一术语尚存疑问，它诞生于 19 世纪，且很少有 15 世纪的依托。其他画家则因作品中光的质感受到赞赏，尤其是一群 15 世纪中叶左右的画家，因此他们在近期的意大利学术研究中也被称为"光画家"。然而瓦萨里认为他们是由于都缺少古典雕塑的范例而被归为一类，这只有在其后的一代画家中才得以发现。

在第三时代的序言中，瓦萨里提到了一些 15 世纪下半叶的艺术家，他们为米开朗基罗的作品中的完美铺平了道路。安德烈亚·德尔·韦罗基奥（1435—1488 年）和安东尼奥·德尔·波拉约洛（1432—1498 年）使用优秀的素描或制图以及对"自然事物"的模仿，"力图使人物看起来经过了细致的研究"。但是他们仍然未达完美，即使他们的作品确实能够和古典作品相媲美，尤其是韦罗基奥为美第奇家族修复的大理石马耳叙阿斯雕塑（图20）。瓦萨里在此部分序言中的目的是讨论古代的范例，因此他并未提及 15 世纪 70 年代韦罗基奥和波拉约洛的画室打破了绘画与雕塑之间的清晰界限。他们两人都曾创作过（至少设计过）这两种或其他媒介的作品。他

们的画室在 15 世纪 60 年代接受了第一批委托，并直到 15 世纪 70 年代和 80 年代早期都是佛罗伦萨的主要画室，之后他们离开了这座城市，韦罗基奥去往威尼斯，波拉约洛则前往罗马。

根据瓦萨里的故事，15 世纪的最后几十年和 16 世纪初，在发现某些单独的古代雕塑后，才有了引导艺术家走向完美的范例。雕塑群像《拉奥孔》出土于 1506 年 1 月，几乎立刻就名声大噪，尤其是它与普林尼提到的一座著名的大理石雕塑有关。它与梵蒂冈的观景殿庭院中陈列的《观景殿的阿波罗》（图 21）等其他雕塑一起，使"某

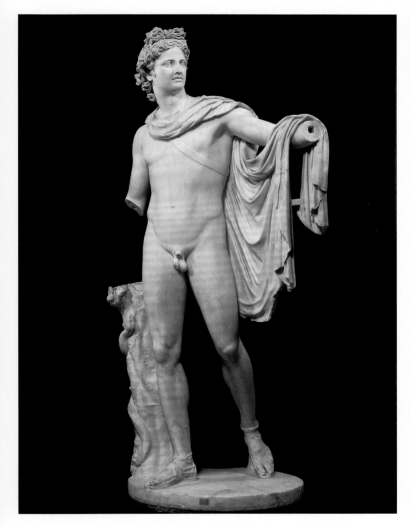

图 21
观景殿的阿波罗
Apollo Belvedere

约 120—140 年，大理石，高 224
厘米。庇护-克雷芒博物馆，梵蒂冈

种枯燥、粗糙、边缘尖锐的风格"消失殆尽，通过自然的动作和"生命之美"提供了"最优雅的优雅"的典范。重要的是，这些雕塑都发现于罗马。尽管视觉艺术的重生和蓬勃发展的故事以佛罗伦萨为中心，但对瓦萨里及之后的许多人来说，它成熟于教皇尤利乌斯二世和利奥十世（佛罗伦萨人和美第奇家族成员）治下的罗马。因此，在传统上人们认为视觉艺术重生的场景从这座阿尔诺河畔的城市转向了台伯河畔的古代的世界之都，即使佛罗伦萨产生了现代风格的前奏——特别是达·芬奇为圣母领报教堂创作的草图（1500年，现已遗失）、米开朗基罗的《大卫》（1503年，见图10），以及两位艺术家为五百人大厅所创作的命运多舛的壁画（1503—1505年，见图16、图17）。

根据瓦萨里所言，第二时代的风格变化的第一个迹象并非来自佛罗伦萨人，而是弗朗切斯科·弗郎奇亚（约1447—1517年）和彼得罗·佩鲁吉诺（约1446/1452—1523年），他们分别来自博洛尼亚和佩鲁贾附近的一个小镇，但在佛罗伦萨均设有画室。他们为创作的人物赋予了"生命力"，并达成了一种"甜美"的混色效果。但真正改变了艺术进程的是佛罗伦萨人莱奥纳多·达·芬奇："（他）开创了第三种风格，我们称其为现代风格；因为除了有力稳健的制图技艺，以及他对自然的每一个细节的细微而精确的再现，他还在作品中表现出对规则的领悟、对那种样式的更多了解、正确的比例、完美的制图和神圣的优雅。"这些艺术家及其追随者都明白优秀的规则、样式、比例、设计和风格的重要性，它们都是现代风格的关键特征。瓦萨里还提到了达·芬奇之后的另外两位佛罗伦萨人——巴托洛梅奥修士（1472—1517年）和安德烈亚·德尔·萨尔托（1486—1530年），瓦萨里认为后者深受"其中最优雅的"拉斐尔的影响。

拉斐尔并不是佛罗伦萨人。他出生于乌尔比诺，直到1504年左右才来到佛罗伦萨。在那里，他向古典和当代的大师学习，从他们的作品中选出最优异的特质，使他可以与古代的阿佩莱斯或宙克西斯比肩。瓦萨里认为拉斐尔"甚至可以说已经超越了他们"。当谈到米开朗基罗这位现代风格的第三位英雄时，瓦萨里对他与古代艺术或自然的关系没有丝毫怀疑："（他）不仅在一种艺术，而是所有三

种艺术上都是最卓越的。他不仅超越了所有那些创造了据说高于自然的作品的人，也超越了古代那些毋庸置疑的杰出的艺术家。"瓦萨里对米开朗基罗的赞美也暗中赞扬了那些影响了米开朗基罗的艺术家，如乔托和马萨乔，他们都与一种特殊的雕塑造型方法有关。从真蒂莱到波提切利等关注平面特质的艺术家则却被排除在外。

我在以上内容中用瓦萨里的序言来列出艺术家的名字。布鲁内莱斯基、马萨乔、吉贝尔蒂和多纳泰罗时代的艺术家和现代风格在这些序言中受到了冷落，这与瓦萨里对他们艺术的看法无关，而是出于这些序言的目的。瓦萨里在第二时代的序言中总结了这一时期的成就：

> 艺术家试图不多不少地复制他们在自然中的所见，因此他们的作品开始表现出更细致的观察和理解。这使他们制定明确的透视规则，让画作的短缩完全符合自然浮雕的形式，继而产生对光影、阴影和其他难以描绘的事物的观察。他们努力用更逼真的方法来编写他们的故事，试图令他们笔下的风景以及树、草、花、空气、云和其他自然事物更加真实。他们成功了，这些艺术迎来了青春之花的绽放，在不久的将来便会进入完美的时代。

瓦萨里为某些品质赋予了特殊地位。其一是制图（*disegno*），这个词语包括了素描和设计，同时结合了体力和智力劳动。制图首先就与佛罗伦萨艺术有关，与威尼斯艺术的色彩和上色相反。其二是自然。瓦萨里在《艺苑名人传》的第一篇序言中便指出，以前所有写过雕塑和绘画的作家都承认，这些作品"最早由埃及人提炼于自然"。瓦萨里在其中也表明，于他而言好的艺术要与自然紧密相关。然而，正如我们将在第八章中看到的，自然仍然是一个被深深误解的词汇。它与"外面"的世界和自然的特异性及某些怪癖关系不大，而是在一定程度上类似古典艺术中的理想，即瓦萨里所说的第三个品质。尽管绘画、雕塑和建筑密切相关，但是至少在瓦萨里看来，对于自然的意识和对古典作品的重新关注在这三种类型中分别发生于不同的时间。在绘画中，它们是不同步的：对自然的兴趣出现在对古典作品的兴趣之

前。在雕塑中，它们共同现身于 15 世纪多纳泰罗的作品。而在建筑中，自然并不是瓦萨里可以进行评估的品质，于是他谈论了朝着比例及装饰语言的古典标准转向。瓦萨里的著作以及我在前文中采用的许多词语和概念都基于一定的条件；它们并不是决定好的艺术（说得好像这种东西存在似的！）的普遍品质，而是随着时间和地点变化的观念。与之类似的还有原创性和创造力等观念，它们并非白纸一张。

一种持久的范式

图 22
乌菲齐美术馆 2 号展厅，其中包括图79（左）
佛罗伦萨，2017 年

图 23
巴杰罗美术馆的"多纳泰罗展厅"，其中包括图 3、图 11、图 13 和图 44
佛罗伦萨，2017 年

　　虽然瓦萨里的范式并没有静止不变，但它被一直保留了下来，并且可以轻易地在教科书和博物馆的展览中找到。佛罗伦萨的乌菲齐美术馆汇集了最广泛的佛罗伦萨画作，来到这里的参观者首先可以看到乔托的《圣母子》，其另一边是契马布埃的同一主题的画作（图 22）。这些作品为所有之后的创作提供了一个初始点或源头，与瓦萨里的故事相似。巴杰罗美术馆拥有国家收藏的佛罗伦萨雕塑，

　　那些走入美术馆一楼的人会进入一个以多纳泰罗的作品为主导的空间（图 23）。多纳泰罗的雕塑构成了这个空间，所有其他作品必须与之对话，从而标记出墙壁或地板。即使过去了 5 个世纪，瓦萨里赋予多纳泰罗的角色仍然存在且理所应当。

　　在 1425 年之后的画家的作品收藏方面，华盛顿哥伦比亚特区的美国国家美术馆可谓是其中典范。以 4 号展厅为例，它包含了马索利诺、多梅尼科·韦内齐亚诺、弗朗切斯科·佩塞利诺、安德烈亚·德尔·卡斯塔尼奥和安杰利科修士的重要画作，它们都位于每面墙的中心位置，菲利波·利皮修士和贝诺佐·戈佐利的其他同等重要的作品放置在这些作品之间。在进行哪些作品放在展厅、哪些作品放在仓库的展陈决策时，由瓦萨里建立的艺术家准则起到了关键作用。若是馆藏中缺少关键艺术家的作品，就会有替代品进行补充。因此，当参观者从 3 号展厅进入这里时，他们将首先看到与马萨乔同时期的艺术家的作品（图 24）。马索利诺绘于 15 世纪 20 年代的《天使报喜》来自圣尼科洛教堂的瓜尔迪尼礼拜堂，被挂在真蒂莱·达·法布里亚诺为同一个教堂所绘的画作旁边。马索利诺是马萨乔在布兰卡契礼拜堂的

图 24
美国国家美术馆 4 号展厅
华盛顿哥伦比亚特区，2018 年

合作者，但马萨乔本人（作为瓦萨里认为的这一代最重要的画家）的作品却并未出现于此：馆藏中缺少他的作品。代替马萨乔作品展出的是两幅肖像画，其中之一曾被认为是他的作品。尽管实际上我们不知道这些肖像由谁创作，但它们包含与马萨乔有关的风格特征（尤其是其中借助光线塑造出的简洁的形式），这种关联仍然决定着它们在这个房间中的地位和作用：它们讲述了一个有关起源和进步的故事。

需要明确的是，我并不是在批评（至少不是在公认的负面意义上）美国国家美术馆中的画作，同时我也不希望忽略乌菲齐美术馆中展现的宏大叙事。它们都成功地讲述了一个故事。但这并不意味着如此即是讲述故事的唯一方法，或者一个故事比另一个故事更具有权威性。就像瓦萨里的叙述一样，它们都是某种构建。例如，在纽约的大都会艺术博物馆，展品按照类型和功能进行分组，所有肖像画或是室内艺术被放置在一起，伦敦的维多利亚和阿尔伯特博物馆与柏林的博德博物馆也采取了类似的方式。同样，瓦萨里的叙述（布鲁内莱斯基、马萨乔、吉贝尔蒂和多纳泰罗在其中被视为变革的推动者）可以通过对他们工作的地点以及对雇主的调查来加以反驳（我们将会在第四章进

行）。创作的地点和赞助只是瓦萨里构建的风格发展叙事中的两种可能。

　　我并不想逃避这些故事。我更希望说明的是，即使我们认识到了佛罗伦萨艺术的不足并寻求替代，它仍在继续。如果只是为了避免个人化的、强烈主观的艺术史叙述，那么将其构建为叙事内容的动力就因瓦萨里而刻板化了。但是，在此我必须指出，瓦萨里背负了过多的指责，甚至是出于一些他从未提出的说法，这些指责往往并不了解他写作《艺苑名人传》的目的。美国国家美术馆4号展厅的真蒂莱的作品就是一个很好的例子，不过英国国家美术馆内对同一位艺术家的展现可以更好地说明这一点。在囊括了15世纪上半叶佛罗伦萨艺术作品的53号展厅里，真蒂莱的《圣母子》位于一扇门的右边（图25）。它与美国国家美术馆的小幅祭坛座画来自同一组为夸拉泰西家族所作的多联祭坛画。马萨乔的《圣母子》（见图80）位于门的左侧，同样来自一组为比萨的圣母圣衣教堂所作的多联祭坛画。这两件作品的时间只相差一年，但是它们的陈列表现了真蒂莱和马萨乔之间所发生的划时代转变。两件作品体现出15世纪20年代绘画的两种不同的方向，这种观念只能通过将这两幅作品置于同一扇门的两侧强调，仿佛参观者必须在这两位艺术家之间做出抉择，才能从这里进入下一个房间，也就是未来。

　　在这个概念下，马萨乔的画作展示了瓦萨里提及的所有进步特质：对自然以及古典风格的兴趣。另一方面，真蒂莱则被认为是装饰风格的代表，他尤其对于平面图案及装饰抱有兴趣，即所谓的"国际哥特风格"（尽管他的圣母展现了非凡的自然主义）。这种风格类型是瓦萨里叙述中较新的内容。他曾对建筑中后来被称为"哥特式"的"日耳曼"风格抱有轻视的态度，但是这个概念在19世纪被细分为多个阶段时才用于描述绘画和雕塑。当"真正的道路"（由马萨乔及其追随者所定义的路线）变得明显时，"国际哥特风格"只是最终的结果之一。如今，马萨乔和真蒂莱的并置是佛罗伦萨文艺复兴的一个不言而喻的固定篇章，与瓦萨里并无关系。

　　正如瓦萨里在第二篇序言开头所言，他的目的并不是编纂一份艺术家及其作品的清单。相反，他希望为他人提供生活和工作的典

图 25
英国国家美术馆 53 号展厅，其中包括图 80（位于门的左侧）

伦敦，2017 年

范，这是他继承于古典作品的一种历史写作方式。他在第二篇序言的前言中再次写道："我不仅致力于记录艺术家所做的事情，还努力区分其中优秀的、更优秀的、最优秀的部分。"他接着再次声明自己的动机是"帮助那些无法自知的人"。瓦萨里已经成了许多学者的靶子，他被指责构思了一部片面而狭隘的艺术史，将佛罗伦萨置于所有艺术发展的中心，淡化了意大利半岛其他地方的创新，且除了油画的发展之外，几乎完全忽略了欧洲北部艺术。这样的指控虽然部分属实，但对《艺苑名人传》并不公正，也没能理解 16 世纪历史写作的目的。这些指控认为瓦萨里唯一的目的是全面地罗列事实，也没有考虑到瓦萨里之后对佛罗伦萨艺术的完整的历史编纂，特别是菲利波·巴尔迪努奇（1624—1697 年）在 17 世纪或路易吉·兰齐（1732—1810 年）在 18 世纪末的著作。更糟糕的是，这些指控也没有认识到佛罗伦萨对于 19 世纪在德国将艺术史确立为一门新学科的知识分子的作用，或者 20 世纪现代主义的叙事史与 500 年前的创新意识（即佛罗伦萨艺术的"先锋"性）的联系。

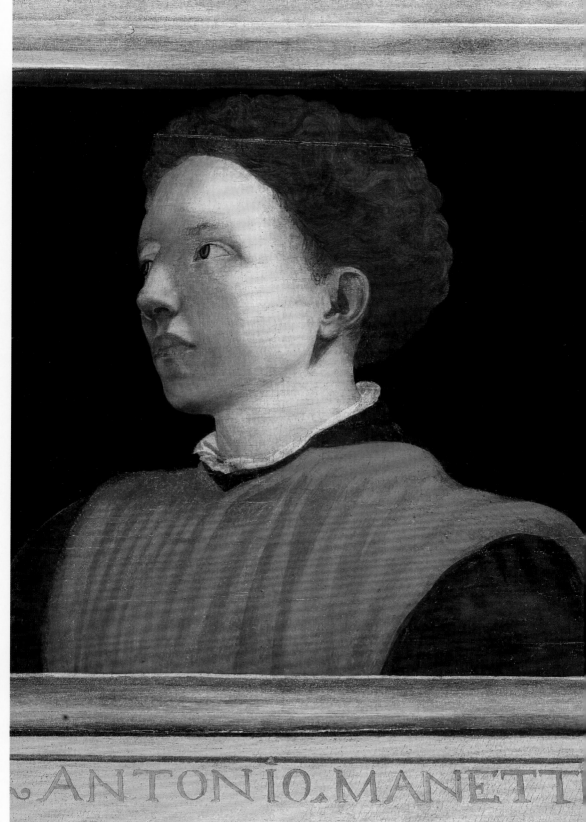

ANTONIO . MANETT

第三章　关于艺术的写作

正如上一章所言，文艺复兴时期的艺术家生平的主要来源是出生于 1511 年的乔尔乔·瓦萨里，本书的研究范围也大约结束于 1511 年。在关于佛罗伦萨艺术的文献中忽略瓦萨里是一种失职的行为，但他的著作并不是凭空出现的，传记也不是艺术著作的唯一形式。现在已经有了大量关于艺术的文章，甚至比人们所认为的还要多。我们现在必须将注意力转向洛伦佐·吉贝尔蒂、安东尼奥·马内蒂（1423—1497 年）和莱昂·巴蒂斯塔·阿尔贝蒂（1404—1472 年）的著作。

吉贝尔蒂是一名雕塑家，同时也热衷于以此身份写作。马内蒂在 15 世纪被称为"建筑师"，尽管他更像是与阿尔贝蒂一样的人文主义者，不过阿尔贝蒂仍然向读者保证他以画家的身份进行写作。虽然阿尔贝蒂也把他的著作翻译成拉丁语，但这三人都用托斯卡纳本地语言（后发展为现代意大利语）写作。阿尔贝蒂迈出了将艺术理论化的第一步，尤其是在绘画和建筑方面，当然也包括雕塑。他为艺术赋予了一种来自古代修辞的语言以描述其构成要素，并使艺术的地位开始提升，使其可以被列入人文科学。他的付出改变了讨

图 26
安东尼奥·马内蒂像
Portrait of Antonio Manetti
图 28 局部

论和欣赏西方艺术的方式。吉贝尔蒂写出了有关文艺复兴绘画和雕塑的首篇文献，他用周期性的措词对其发展进行了设想，每当我们谈到"文艺复兴"时，都能感受到它的影响，尽管吉贝尔蒂的重生概念并无参考价值。吉贝尔蒂还写了一本自传，这是西欧艺术家的第一本自传，并为写下布鲁内莱斯基传记（瓦萨里参考的重要范本）的马内蒂铺平了道路。除了专门为艺术而写的文章外，艺术家的名字也出现在各种高雅的文本中，从阿拉曼诺·里努奇尼为他翻译的菲洛斯特拉图斯的《阿波罗尼奥斯传》（1473 年）所写的献词，到克里斯托弗罗·兰迪诺为他 1481 年对但丁《神曲》的评论所写的序言。

吉贝尔蒂的《评述》

在吉贝尔蒂的晚年，随着《天堂之门》（圣约翰洗礼堂东门，见图 87）接近完成，他开始写作一本关于艺术的书（在他 1455 年去世时尚未完成）。这本书的现代版本将其中内容分为三个主要部分。第一部分关于绘画和雕塑的起源及古典艺术。其中大部分来自维特鲁威和老普林尼。维特鲁威的《建筑十书》写于公元前 1 世纪，是唯一一本从古典时期流传下来的建筑著作。约一个世纪后，普林尼的《自然史》对自然世界进行了百科全书式的讨论，它仍然是我们了解古典艺术的主要信息来源，因为其中包含了古典绘画和雕塑的内容（第 33—37 卷）。吉贝尔蒂书中的第二部分在第一部分的基础之上研究了从基督教诞生到他的时代的艺术。他对"现代艺术"的叙述是目前他文字中最具原创性的部分，尤其是因为它完全由吉贝尔蒂创造，我们将很快对此进行重点介绍。

吉贝尔蒂著作中的第三部分是理论性的，打破了前两部分的历史性叙述。若是吉贝尔蒂能够完成这一部分，那么它将为阿尔贝蒂的作品提供重要的推论（这是接下来讨论的内容）。即使未完成，它也可以提供各种信息。它体现了一名雕刻家的学习的迹象，因为吉贝尔蒂所受的教育和背景与阿尔贝蒂等人的人文主义研究相去甚远。在这一部分中，吉贝尔蒂希望解决解剖学、比例规则和最重要的光

学等问题。他的文字也确实首次尝试了用本地语言解释特定光学术语。吉贝尔蒂借鉴了各种古代和中世纪的权威，尤其是阿拉伯学者海什木（965—约1040年，在西方被称为阿尔哈桑）。阿尔哈桑的光学著作在拉丁语中被称作《论光学》，这本书在一份存于梵蒂冈的珍贵手稿（MS.Vat.4595）中被翻译成托斯卡纳方言。吉贝尔蒂（以及阿尔贝蒂）可能知道此书，即使不知道，阿尔哈桑的思想也会通过13世纪学习光学的学生传播给文艺复兴时期的学者，这些学生包括罗杰·培根（约1214—1292年）、约翰·派克汉姆（约1230—1292年）和伊拉斯谟·乔韦克·维特罗（约1230—1280/1314年）。吉贝尔蒂在第三部分中选取了培根的《光学》和派克汉姆的《论光学》的部分内容，还引用了阿尔哈桑的许多内容。

自20世纪初以来，吉贝尔蒂的著作都被认为是《评述》的内容，因为他在第二部分以"第二篇评述已经完成；下面我们进入第三篇"作结。然而，仔细阅读文本就会发现，他只在第二部分关于他所处时代的艺术的内容中使用了"评述"这个词，他提到的两篇评述是关于现代画作及现代雕塑的。这种误解看起来十分真实，因为《评述》这个标题为此书赋予了类似论文的系统性的形式，并掩盖了它和文集（*zibaldoni*，佛罗伦萨人以这种形式收集古今不同权威的文章段落，比如西塞罗、波爱修和但丁）的相似性。类似地，吉贝尔蒂摘选了阿尔哈桑和普林尼的文章，他关注记忆，他留下了对这些文本的记录，并希望通过描述艺术品的方式来记住它们。

吉贝尔蒂关于"现代艺术"的论述都与绘画和雕塑相关，尽管他曾承诺会在其中写到建筑，但并未留下相关的痕迹。他的论述从4世纪的君士坦丁大帝时代开始，认为随着基督教的到来，人们对偶像崇拜的恐惧使"雕塑和绘画艺术走向终结"。考虑到吉贝尔蒂的时代，这一言论十分大胆，并且与其他将责任归于蛮族入侵的作家不同。和之前的彼特拉克观点一致，吉贝尔蒂认为人类文化具有周期性的结构，他也是第一个将其应用于艺术史的人。与之后的瓦萨里不同，他没有采用重生的比喻，但他确实采用了一种相似的结构。这种结构在经历了一段时间的衰落之后，被"希腊人"（拜占庭人）

用来进行粗犷的绘画，直到乔托的时代，自然的范例才引发了艺术竞争。此后，吉贝尔蒂列出了乔托及其众多追随者的作品，建立了以艺术家作品而非传记为基础的艺术史写作范式。首先，他记录了佛罗伦萨艺术家的画作，之后是锡耶纳艺术家的画作，随后是雕塑，其中包括神秘的科隆雕塑家古斯敏的作品。吉贝尔蒂在第二部分中还以自己的作品作结，这也是第一篇艺术家自传。

在吉贝尔蒂对安布罗焦·洛伦泽蒂（约 1290—1348 年）的论述中，他对艺术作品和记录它们的兴趣最为明显。他将洛伦泽蒂形容为"一位完美的大师，一个伟大的天才，一名十分优异的画家，同时精通其艺术的理论"。他参照古典图说（ekphrasis，指对想象的或真实的艺术作品的生动描写），对洛伦泽蒂在锡耶纳圣方济各教堂的湿壁画（现已基本被毁）进行了描述。这段文字是《评述》中对单件艺术品篇幅最长的描述，不仅表达了吉贝尔蒂对洛伦泽蒂的欣赏，而且展现了他对艺术写作中的最基本问题的把握：如何将视觉现象转化为文字。圣方济各教堂的回廊中曾有一幅洛伦泽蒂的湿壁画，表现了琴塔河的方济各会殉道者，现已遗失。吉贝尔蒂在《评述》中用最余韵悠长的文字描述了这件作品：

> 这些修士出发了……但是他们却被带到了苏丹面前，苏丹直接下令将他们绑在柱子上，并用棍棒殴打。他们立即被绑在了一起，并被两名男子殴打。这幅画描绘了殴打修士的场景，其中还有另两名手持棍棒、刚被替换下场的男子正在休息，滴落的汗水打湿了他们的头发，他们看起来焦虑不安、上气不接下气。除此之外，在场所有人都将目光集中于赤裸的修士身上。苏丹穿着摩尔人的服装坐着，所有人的姿势和服饰各不相同，仿佛他们具有生命。（洛伦泽蒂展示了）苏丹将修士判刑并吊于树上，一名修士在所有听他布道的人们面前被吊在树上。（他还展示了苏丹）命令刽子手斩首这些修士，以及这些修士在一大群骑马或站立的人面前被斩首。画面中有一个和一群全副武装的男子站在一起的刽子手，有男人和女人，还有修士被斩首时

出现的伴随着冰雹、闪电、雷声和地震的黑色风暴，似乎蕴藏着天地间所有大灾难，每个人似乎都在这极大的恐惧中寻求庇护——男人和女人将衣服盖过头顶，全副武装的男子在头顶高举盾牌以抵御落下的冰雹；冰雹似乎在狂风的吹动下从盾牌上弹起；树木被吹弯到地上并裂开，每个人似乎都四处奔散，还有人看着他们逃亡；刽子手从马背上摔落坠亡……作为一个绘画出来的故事，我认为它神乎其神。

吉贝尔蒂对于不论是人为还是自然的暴力的生动描述如同古老的图说文字一般，将这一画面呈现于读者的心灵之眼前。在看不到湿壁画的情况下，我们无法评判哪些是洛伦泽蒂描绘的，哪些是吉贝尔蒂的想象。但这正是关键所在，吉贝尔蒂为这些湿壁画提供了一段回忆，使湿壁画在被毁300年后仍然栩栩如生。

吉贝尔蒂曾为锡耶纳洗礼堂制作了洗礼池，对这座城市十分了解。他对锡耶纳艺术的赞誉或许令人惊讶，因为我们习惯于将佛罗伦萨视为当时的创新中心。但是在一名15世纪40年代末的佛罗伦萨雕塑家眼中，锡耶纳艺术史和佛罗伦萨的一样丰富。他的"现代艺术"论述有一半献给了锡耶纳。而且他的故事中的英雄是洛伦泽蒂，而不是至少从18世纪起就被誉为锡耶纳绘画之父的杜乔。

从吉贝尔蒂将艺术品呈现在我们眼前的描述来看，就像预期中

图27
沉睡的赫尔玛弗洛狄托斯
Lying Hermaphrodite

100—125年，大理石，152厘米。乌菲齐美术馆，佛罗伦萨

吉贝尔蒂知道有一件属于这种类型的雕塑，尽管15世纪记录在案的此类雕塑没有任何一件留存至今。吉贝尔蒂所知的不太可能是图中这一版，这件作品的第一条记录出现在1669年的罗马，而吉贝尔蒂的记录称他所知的那件雕塑的头部已经断裂。

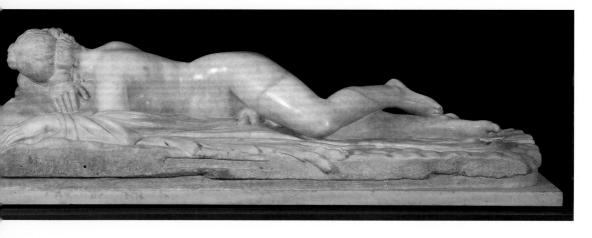

的雕塑家一样，他还展现了自己对触觉的敏感度。除了光学的内容，第三部分也记载了一些古典雕塑（吉贝尔蒂因收藏古董而闻名）。其中有一件沉睡的赫尔玛弗洛狄托斯雕塑（图27），吉贝尔蒂记录了在罗马看到的这件雕塑的一个版本。他讲述了发现和修复这件雕塑的过程，并回忆称"没有人可以说出这件作品在学识、工艺和技巧上的完美"，他又指出"人物转体的姿态使男性和女性的特征同时展现"。在这段细致的描述之后，最令人惊奇的是部分基于触觉的赞赏："雕塑中还有很多微妙之处，虽然通过面部感官（如眼睛）无法发现，但可以通过手的触摸感受到。"

马内蒂的《布鲁内莱斯基传》

虽然吉贝尔蒂在他的《评述》中已包含了一段自传内容，但第一个获得全面的艺术家"生平"的却是他的重要对手布鲁内莱斯基。传记作为一种文学体裁有着悠久而神圣的历史。普鲁塔克在1

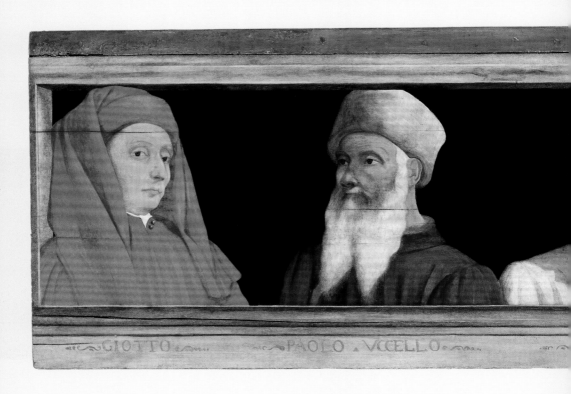

世纪用希腊语创作了《对传》，将著名的希腊人和罗马人对应；苏维托尼乌斯在 2 世纪创作了《罗马十二帝王传》；第欧根尼·拉尔修在 3 世纪创作了《名哲言行录》。在中世纪，圣人的生平被规律地记录下来，其中包括了圣迹和虔诚，类似查理曼这样的统治者有时也拥有传记（例如 9 世纪上半叶艾因哈德的《查理曼传》）。就在马内蒂撰写《布鲁内莱斯基传》前，教皇的图书管理员巴托洛梅奥·普拉蒂纳（1421—1481 年）完成了他富有权威性的《教皇传》（1479年）；同时在佛罗伦萨，书商维斯帕西亚诺·达·比斯蒂奇（1421—1498 年）用本地语言撰写了 103 部杰出人物传记（《15 世纪杰出人物传》），其中的很多人物都是他了解或熟悉的。写作名人传记不足为奇，尤其描写对象是那些政治家、君主、圣人或学者，但是为一名建筑师创作传记却是件新鲜事，这也证明了这一职业地位的变化。菲利波·维拉尼在 14 世纪晚期写过关于某些画家的文章，但他的论述十分简短，也没有借用画家的生平来构建对于其名声和作品的讨论。工匠在当时不是传记的主题。

图 28
乔托、乌切洛、多纳泰罗、马内蒂和布鲁内莱斯基像
Portraits of Giotto' Uccello, Donatello, Manetti and Brunelleschi

可能创作于 16 世纪初，木板油彩，65 厘米 × 213 厘米。卢浮宫，巴黎
瓦萨里认为这幅不同寻常的油画由乌切洛创作，其中马内蒂与乔托、乌切洛、多纳泰罗和布鲁内莱斯基共同出现于画面中。它是马内蒂《1400 年之后的佛罗伦萨杰出人物》等文本的视觉展现。

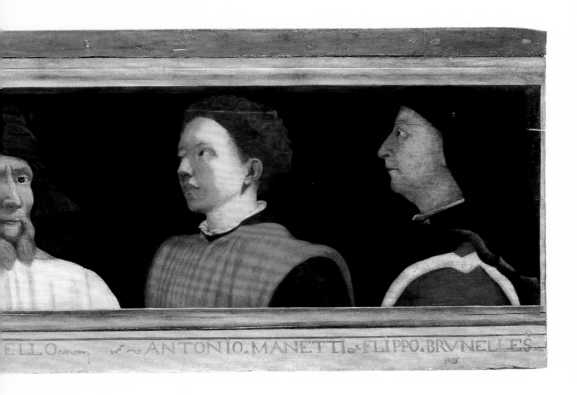

《布鲁内莱斯基传》的作者身份曾引发争论。现在大部分学者认为它的作者是安东尼奥·迪·图乔·迪·马拉博蒂诺·马内蒂（切勿将他与安东尼奥·迪·马内托·恰凯里或詹诺佐·马内蒂混淆；图 28），这一观点来自一份保存在佛罗伦萨国家图书馆的手稿，这份手稿似乎是他的一份草稿，可能写于 15 世纪 80 年代，即布鲁内莱斯基过世后约 40 年。马内蒂是一个人文主义者，他广泛的兴趣涵盖了数学到天文学再到但丁的作品，他也是马西里奥·费其诺这样的名人的朋友。他履行了很多公民职责，其中包括在 1491 年加入了一个试图解决大教堂未完成立面的委员会。在进行这一工作时，他被描述为"公民及建筑师"，体现出 15 世纪时"建筑师"一词的复杂含义。

马内蒂撰写和抄录的很多文本都得以保留，其中的传记包括：多纳托·阿恰约利的查理曼传记和本地语言版本的维拉尼的《佛罗伦萨史及其著名市民》（1381—1382 年），后者提及了佛罗伦萨著名人士（其中也有画家）。马内蒂同时也被公认为是《1400 年之后的佛罗伦萨杰出人物》（1494 年后）中 14 篇传记的作者，此书续写了维拉尼的《佛罗伦萨史及其著名市民》，将布鲁内莱斯基与其他 7 名艺术家（多纳泰罗、吉贝尔蒂、马萨乔、安杰利科修士、菲利波·利

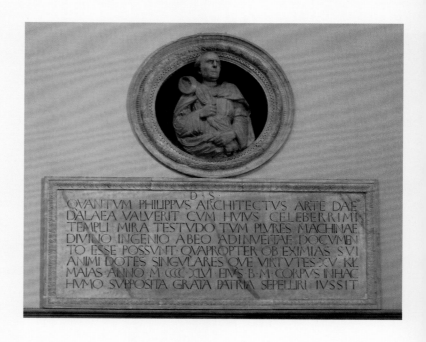

皮修士、乌切洛和卢卡·德拉·罗比亚）、2 名神学家以及 4 名人文主义者包含在内。后来，马内蒂又写了插图书《胖木工的故事》，书中布鲁内莱斯基和其他人对木匠马内托·迪·雅各布·迪·阿曼纳蒂诺精心设计了一场恶作剧。他们夺取了木匠的身份，并令他相信自己其实是一个名为马泰奥的人。这一可怕的恶作剧不仅导致木匠入狱，还迫使他在极大的耻辱之下移居到了匈牙利。

马内蒂的《布鲁内莱斯基传》的开篇是对吉罗拉莫（可能指诗人吉罗拉莫·贝尼维耶尼）的致辞，以及对布鲁内莱斯基在《胖木工的故事》中的角色的说明，而这篇传记时间早于佛罗伦萨国家图书馆收藏的签名手稿。据说在看到大教堂内布鲁内莱斯基的半身像和墓志铭（图 29）后，吉罗拉莫提出了几个问题："为什么布鲁内莱斯基获得了在圣母百花大教堂安息的殊荣？为什么据说按照他本人雕刻的大理石半身像，以及出彩的墓志铭被永久保留在了那里？"这一点十分关键。只有该国最杰出的人员（例如雇佣兵上尉）才能获得葬于大教堂的殊荣，这证明了布鲁内莱斯基在 15 世纪晚期的地位，因而有人希望为他创作传记。用马内蒂的话来说，布鲁内莱斯基拥有"高超智力、惊人毅力和非凡才华"。

马内蒂的记叙恰恰要归功于布鲁内莱斯基的声望。他十分费心地维护着布鲁内莱斯基的名声，而且屡次跑题去中伤那些曾使布鲁内莱斯基的名誉受损的人。马内蒂十分明确地想要清除布鲁内莱斯基的建筑中的错误，而它们在布鲁内莱斯基去世后出现于其他人完成的部分中，尤其是接手了圣洛伦佐教堂等建筑的木匠和建筑师安东尼奥·迪·马内托·恰凯里（马内蒂没有在文中写出恰凯里的名字，但他痛骂的对象却很明显）。为此，马内蒂需要确立布鲁内莱斯基的"正确"意图，在此过程中，他提供了评判建筑的标准和形容建筑的语汇。

这些文字揭示了马内蒂记述的源头和本质：他从何处得知这些信息，这段传记又属于哪一文学流派？他在开篇声称将会通过"真正的叙事而非寓言"来回答吉罗拉莫的问题。相比布鲁内莱斯基去世后他的建筑的情况，马内蒂对于布鲁内莱斯基早年生活的描述缺乏准确性。布鲁内莱斯基在 1446 年去世，当时的马内蒂只有 20 多

岁。四五十年后，马内蒂的记忆肯定有些模糊，但由于他与布鲁内莱斯基进行过对话，那些出彩的部分的记忆很可能较为清晰，比如布鲁内莱斯基与吉贝尔蒂之间的竞争。马内蒂对趣闻的有效运用提醒我们他是一名叙事作者，他甚至在某处引用了波焦·布拉乔利尼的《逸闻妙语录》（1438—1452年）中的俏皮话。但是，马内蒂也是档案领域的较早实践者。他一次又一次地在圣母百花大教堂的档案和教堂长老的记录中对事实进行确认，有时候甚至会直接引用其中的内容。他在1466年还当过育婴堂的工人，这使他能够方便地了解布鲁内莱斯基在这里的委托。他自然充分利用了布鲁内莱斯基对教堂正面的设计初稿（当时存于马内蒂从属的丝绸行会的接待室内），以体现建筑的最终样式与最初设计之间的区别。最终，马内蒂精心搜集了证据，甚至强调他亲眼见过他提到的每一件作品。这些偶尔存在的修饰或错误更多被解释为文学上的方法，提醒人们传记在文艺复兴时期的佛罗伦萨具有与今天不同的作用。

马内蒂的传记还揭示了其他的参考。他在某处脱离了对布鲁内莱斯基生平的描述，转而强调古典建筑，因为"不是每个人都了解这些建筑的起源"。马内蒂将由木材、干草、泥土和干燥的石头做成的简陋小屋描述为"建筑工艺"的起源，之后又讲述了建筑在新材料和技术发现的帮助下（例如通过火烧的方法使用沥青和石灰）如何得到改善。他书写的历史调查了多种文明，从埃及到鞑靼，以及多个亚洲王国，但其中没有一处是他亲眼所见，直到希腊和以弗所的狄安娜神庙，他才得以讨论比例和它与技术进步（铅垂线、水平仪和丁字尺）的关系。马内蒂告诉我们，艺术大师在罗马比在希腊更为熠熠生辉，直到"帝国衰落，建筑行业和建筑师也一蹶不振"。马内蒂和瓦萨里都认为复兴起于罗马式建筑，例如圣皮耶尔·斯凯拉焦教堂（为了给乌菲齐宫腾出空间，该建筑在16世纪被基本拆除）和更早的圣宗徒堂（马内蒂认为这是查理曼时期的建筑师的作品）。对于瓦萨里来说，复兴只存在于布鲁内莱斯基身上，他的风格被形容为"古典风格"或"罗马风格"，而不是"现代风格"。现在我们称作哥特式的建筑风格（在当时被称为"德国风格"）对马内蒂而言

是"现代的"，但和瓦萨里的"现代风格"相去甚远。

这便是一部传记中的历史。马内蒂借鉴了两位作家，其中一位是被他提及的阿尔贝蒂，另一位是被称为"某位多神教时代的作者"的维特鲁威。他或许是从这两位作家那里衍生出了建筑语汇。马内蒂建立了一个精细的词典以区分"立柱、底座、柱头、楣梁、雕带、檐口和山墙饰的种类"，和它们的不同配置（爱奥尼式、多立克式、托斯卡纳式、科林斯式和阁楼式）。他也建立了"建筑物的桥台和推力，（其）质量、线条和与功能相关的内拱"的建筑语汇。

马内蒂还有一套讨论图像的语汇，用于描述布鲁内莱斯基为洗礼堂所作的作品（我们将在下一章讨论）。他主要关注于形式的品质，以及它们如何影响了人物的关系。在此必须强调为艺术家或建筑师写传记的新颖性。传记将在之后的一个世纪通过瓦萨里变得规范化，因为他认为这一形式具有说教性和示范性。他的《艺苑名人传》中的每一篇文章都基于一种塑造了他对历史的理解的泛性结构。马内蒂的《布鲁内莱斯基传》卓然而立，只有他的插图书与之相伴。尽管这本书可能与《艺苑名人传》有一些共同特征，尤其是关于古典建筑的题外话部分，但马内蒂的主要目的是用证据和叙事性的轶事来捍卫布鲁内莱斯基的名声。

阿尔贝蒂的《论绘画》

如果说吉贝尔蒂和马内蒂都写了艺术与艺术家及其作品之间的关系，那么阿尔贝蒂则开创了一种全新的艺术写作形式，这种形式基于对光学、数学和古典修辞学的研究，为视觉表现建立了一套理论。他同时用托斯卡纳本地语言和拉丁语写作了《论绘画》。尽管学者一直认为他先写了拉丁语版本，但近期的研究表明他最初用了本地语言（虽然并没有得到公认）。阿尔贝蒂在 1435 年 8 月之前就完成了这部书的初稿，远远早于吉贝尔蒂和马内蒂提笔创作的时间。

阿尔贝蒂的目标与吉贝尔蒂和马内蒂不同。通过论证绘画是所有艺术的主宰，他比其他两位作者更加大胆地申明了自己著作的重

要性。用他自己的话来说，"我们并非像普林尼一样进行绘画历史的写作，而是以一种崭新的方式来对待艺术，因此发现第一位画家或艺术的发明者于我们而言并不重要"。在《论绘画》之前，艺术的语言来自艺术家画室，因此仅限于技术和实践层面。《工艺之书》是一本由佛罗伦萨画家琴尼诺·琴尼尼在约 1400 年于帕多瓦写成的手册，其中有一个很好的例子。琴尼诺为所有手工实践提供了指南，从为底板涂石膏底料到镀金。但是除了一些对诗意想象的简短评论外，《工艺之书》中并没有艺术批判的词句。与之不同，阿尔贝蒂参考了古典文学理论，尤其是西塞罗和昆体良的修辞学书籍，找到了将视觉表现理论化的概念。我们需要感谢他，因为他使用的"构图"（composition）或"创作"（invention）等词语已经成为我们讨论艺术的常用词。

阿尔贝蒂在总结三段式的《论绘画》时采用了本地语言：

> 你可以看见这里有三卷。第一卷几乎都是与数学相关的，它展示了高贵而美丽的艺术如何从自然的土壤中生根。第二卷将艺术交还到艺术家的手中，将其拆分并对它们进行解释。第三卷指导艺术家如何完全掌握并理解绘画艺术。

第一卷包含了对线性透视进行深入研究后的指导，这是艺术理论中第一次涉及此类内容。其中包括了中心视线和视锥的基本概念（将于第七章讨论），以及画作表面和开启的窗户的类比，这种类比作为自然主义的指导原则一直影响着之后几个世纪（不过在此也需要指出，阿尔贝蒂认为"窗户"是画家的一个操作工具，和他在第二卷所说的"面纱"相似；这种说法并非理解观者与艺术表现的关系的隐喻）。第一卷与光学和几何学的研究息息相关，这些知识一方面来自欧几里得和亚里士多德，另一方面则来自阿拉伯学者肯迪（约 801—873 年），特别还有阿尔哈桑。

第二卷的开篇论证了绘画为何值得研究，阿尔贝蒂在其中探索了绘画的品质。他之后将这一问题拆分为三个部分：界限（轮廓或外形）、构图和光线的表现（色调或对明暗的处理，以及色相或颜

色）。阿尔贝蒂在此最为明显地使用了古典修辞手法，引用的古典文献的数量大幅增加。最后的第三卷是篇幅最短的，同时也最明显地体现了阿尔贝蒂的教学目的。他解释了画家的目标与要求：一名画家必须在人文领域博闻强识，与诗人和知识分子相伴左右；如果想功成名就和避免命运的沉沦，他必须拥有好的品德；但是，他也必须创造具有价值的作品，永远以自然作为引导。

　　阿尔贝蒂作品的读者很难确定。这种熟知人文领域的拉丁文、精通欧几里得和阿拉伯的科学，并且还对绘画有所涉猎的博学之人会是谁呢？《论绘画》的本地语言版本（即前面引用的版本）中提到了布鲁内莱斯基，还提及了吉贝尔蒂、德拉·罗比亚、多纳泰罗和马萨乔，阿尔贝蒂颂扬了这些人的才华并夸赞他们可以比肩古人。他们大多数都在大教堂接近完工的时候参与了工程，除了马萨乔，他也是其中唯一一位画家。这篇论著以本地语言写成，说明它是为

图 30
小船
Navicella

帕里·斯皮内利，仿乔托

约 1420 年，纸上蘸水笔和墨水，27.5 厘米 × 39 厘米。大都会艺术博物馆，纽约，休伊特基金，1917年（19.76.2）

乔托的镶嵌画原作曾位于罗马旧圣彼得教堂的庭院中，但留存状况不佳。乔托的原作通过类似这幅曾属于瓦萨里的素描才得以为人所知。

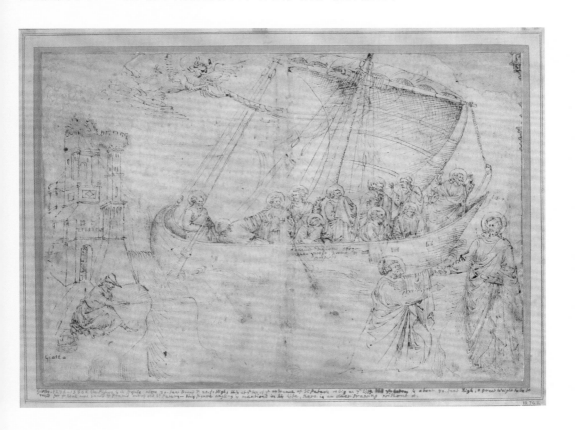

这些艺术家和工匠创作的，但是如果将其与更早的《工艺之书》相比，阿尔贝蒂给出的实用性建议则较为有限。虽然他声称自己以画家的身份进行写作，但除了如何使用"面纱"和"交叉点"来模仿自然外，其余的指导内容寥寥。这部论著似乎并没有在艺术家中间得到广泛传播。但是这三卷本地语言版本的手稿流传至今，只有存

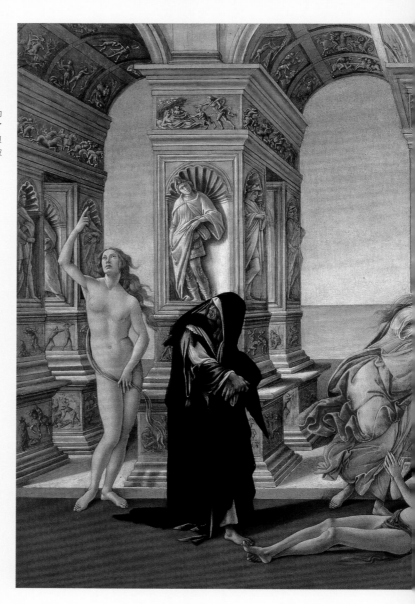

于佛罗伦萨国家图书馆的那一卷中包含了有关布鲁内莱斯基的叙述，这一点与现存的 21 个版本的拉丁语手稿有所不同。实际上，本地语言版本直到 19 世纪被印刷之前似乎都不为人知（16 世纪的本地语言版本是拉丁语版本的译作，并非阿尔贝蒂的初版的印刷版本）。

如果我们回到本地语言版本和论著结构的解释，那么另一种观

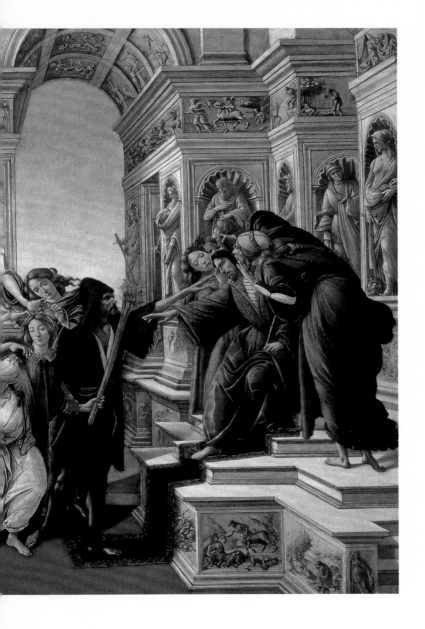

众就十分明显了。阿尔贝蒂将自己的著作分为艺术基础、艺术的实践应用和所得结果三个部分，这种三段式的结构借鉴自昆体良写于公元95年的古典修辞学教科书《雄辩术原理》。我们有充分的理由认为阿尔贝蒂希望他的读者能够意识到这一点，他将拉丁语版本呈给曼托瓦侯爵詹弗朗切斯科·贡扎加（现存的21份手稿中有14份是这一版本的复制本），以引起对学识、博学之人和学者的注意。或许是在曼托瓦的人文教育的语境下，尤其是在费尔特雷的维托里诺运营的著名学校"欢乐屋"的人文教育中，《论绘画》才具有说服力。话虽如此，正如在提到布鲁内莱斯基的文字中所表明的，这部著作并非仅仅为取悦人文主义者和修辞学家或他们的教学而写，但它也不是以《工艺之书》为脉络的指导文字。在第二卷接近尾声的部分，阿尔贝蒂在讨论对光线的感知时道出了其中的区别："因此，现在我们要讨论的是（各种各样的颜色），但我们并不会采用建筑师维特鲁威的方式去进行讲解，例如在哪里可以发现优质的代赭石和最佳的颜色，而是如何将选择好的、充分混合的颜料安排在画作中。"阿尔贝蒂对实用知识并不感兴趣，例如通过经验得知哪里可以获得颜料，或是如何在板面上使用这些颜料，相反，他的兴趣在于应用这些知识的结果，以及如何将其归纳到一系列规律或原则中。《论绘画》可能最好被理解为画室、对人文主义研究的智性讨论、对光学和视觉的科学研究三者之间的桥梁。

阿尔贝蒂在他新生的艺术理论中引入了一些重要的概念（例如视锥、中心视线和画作与窗户的类比），我们将在后面的章节中进行介绍，但是在这里，"叙事作品"（*historia*，或是本地语言中的"*istoria*"）值得我们关注。这个词语具有"故事"和"历史"的双重意义，并且包含了大量在之前的内容中所提到的主题，然而阿尔贝蒂对它的使用却与这两种翻译不符。"历史绘画"是一种更晚的理念，尽管这是从阿尔贝蒂的"叙事作品"发展而来的概念之一，而且"叙述"也不完全符合阿尔贝蒂的概念。或许最好能够以他本人所使用的例子来解释这个词。这个词最早出现在他对构图的定义中："画家伟大的作品就是叙事作品"，而它是由主体构成的；"主体的局部是构件，

构件的局部是平面"。换句话说，这是一个具象的构图。他继续说道："平面的构图在主体中产生了精致的和谐与优雅，他们称这为美。"

阿尔贝蒂赞扬了一件位于罗马的叙事作品：一座表现了墨勒阿革洛斯之死的浮雕而非绘画（现在认为它与一个仅出现于一张 20 世纪初的照片上的石棺盖相似）。虽然墨勒阿革洛斯对观众来说显然已经毫无生气，但他的四肢都在用力撑起已死亡的躯体，阿尔贝蒂对此印象深刻。他以此讲述了何为适宜："每一幅画作都应该遵循这一原则，即每一个部分都应该根据动作来实现其功能，这样一来，任何细节都能够发挥适当的作用。"这段文字的核心是何为适宜，同时与强调了阿尔贝蒂观念中的美和值得赞扬的叙事作品的"规范"的理念有关。

"规范"（decorum）一词重新出现在阿尔贝蒂关于情感描绘的论述中。"画作中的人物间的所有事情，或是与观者有关的表现，都必须互相融合，并且对叙事作品进行解释，"他解释道，并将乔托的《小船》作为典范，"在罗马，他们还赞扬了我们托斯卡纳的画家乔托所画的船，画面展现了十一名门徒在看到另一名门徒在水上行走时的恐惧和惊奇，他们每个人的面庞上和整个身体中都体现出明显的躁动。"（图 30）但是情绪不应仅是适宜的（或者说规范的），它也应该是多样的，这也是阿尔贝蒂从古典文学理论中得到的另一个理念。情绪最终应该通过它的创新带来愉悦，这是西塞罗的修辞学五大分类之一，其他几个分别是布局、表述或风格、记忆以及表达或传达。并且，为了获得令人满意的创新，画家需要咨询文人（图 31）。因为正如阿尔贝蒂所言，如果"叙事作品能够攫取文字带来的幻想，那么在真实的画作中，（一名）优秀画家能表现多少美和愉悦呢？"

如同《论绘画》本身，"叙事作品"的理念和重要性在之后仍然具有影响。在后面的内容中，我们将多次回溯这部简短的作品。它对于阿尔贝蒂那个时代的影响自然是有待商榷的，因为当时几乎没有画家读这本书，但是它作为理论文本的重要性毋庸置疑。阿尔贝蒂改变了关于艺术的论著。

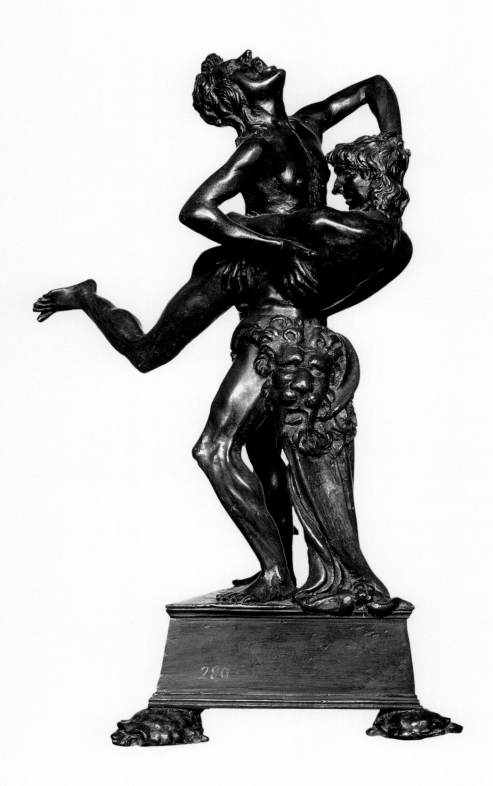

第四章　行会、公会与竞赛

在讲述他的早年生活时，瓦萨里回忆了他如何从同行竞赛中获益：“在那些岁月里，许多我的同代人和同伴后来成了我们这门艺术中的佼佼者，他们之间的竞赛对我也有很大的助益。”在瓦萨里看来，竞赛促进了艺术的进步并且必定是有益的，只要它不演变为嫉妒，就像安德烈亚·德尔·卡斯塔尼奥的情况那样，瓦萨里误以为他出于嫉妒谋杀了多梅尼科·韦内齐亚诺。贯穿于《艺苑名人传》的竞争主题重构了古典思想，而这些思想来自普林尼对艺术家通过竞赛而获取名声的描述。但是竞争不仅出现于文学中，还是佛罗伦萨市场的真实情况。14 世纪时，竞赛已常见于建筑工程中，尤其是1355—1370 年间开始的大教堂中殿的工程。竞赛提高了工程质量，使工匠在争取工作机会的时候互相竞争。

作为本章的主题，集体赞助者对于竞赛的利用远远超过私人赞助者。当然，私人赞助者也从艺术家的竞赛中获益，但他们并不会像组织一样系统性地举行竞赛。我们认为，私人赞助者会在长时间内仅雇用一位艺术家，比如科西莫·德·美第奇和多纳泰罗，或者

图 32
赫拉克勒斯与安泰俄斯
Hercules and Antaeus
安东尼奥·德尔·波拉约洛
约 1470 年，青铜，高 46 厘米。巴杰罗美术馆，佛罗伦萨

洛伦佐·德·美第奇和雕塑家贝托尔多·迪·乔瓦尼。毕竟，不就是这种基于信任的长期关系，才构成了私人赞助与单次委托之间的区别？与之相反，竞赛是一次性的：它是为了当下的目的，在质量上或经济上达成最佳买卖的一种方式。我们现在必须将注意力转向组织和其中的艺术家，尤其是吉贝尔蒂这类靠集体赞助建立事业的人。我们会发现行会不仅是艺术实践的监督者，也是其赞助者。

行会

中世纪的行会是手艺人或商人的协会，他们联合起来对其行业和技艺（结论部分会回到这一词汇的含义）进行质量、工作条件和成员资格的管理。行会控制着市场行为，设立了生产、交易和劳动的规则，同时监督学徒培养的过程。他们将"大师"招入其中，并满足其社会和精神需求。在其他地方，无论是意大利半岛或更广阔的欧洲，行会在16世纪以前都是大部分地方经济的基础组织单元。根据技艺进行划分的艺术家各属于专门的行会，因此便有了画家、石匠、金匠等独立的行会。

佛罗伦萨的情况则有所不同，且在很多方面都具有独特性。随着13世纪末商业共和国（一个由行会组成的政府）的建立，行会成员资格成为进入政府及其各个顾问委员会的必要条件。1320年通过的法律限制了行会的数量，并将它们分为7个主要行会和14个次要行会。在组成佛罗伦萨领主的9个行政长官中，有6个来自主要行会，只有两个来自次要行会。佛罗伦萨最富有且最具有影响力的人属于主要行会，而主要行会又负责监管利润最高的产业，包括布料和羊毛贸易，以及国际银行业和货币兑换，这些产业占据了流入佛罗伦萨的大部分外来资本。次要行会则包括了很多手工业者，他们的劳动满足了内部市场对商品和服务的需求。最贫困的人无法获得行会成员资格，因此也不具有政治权利，这一情况导致了1378年的梳毛工（染工、制衬衣者和羊毛工）起义。他们短暂却成功地建立了自己的行会，并获得了政治上的认可，但是到了1382年，由强权

家族组成的寡头统治集团重新掌权并取缔了他们的组织。

　　除了画家之外，大部分从事艺术工作的工匠都属于次要行会。1315 年起，画家是医生和药剂师行会这一主要行会的成员，显然是因为他们从药剂师手中获得颜料。他们的成员身份由使用的材料决定。使用木材和石材的雕塑家属于石匠和木匠大师行会，而同样使用木材的家具制造工则属于木匠行会。为教堂雕刻木制十字架与制造木柜并不相同。在这种情况下，材料的相同并不足以将他们归入同一个行会，因为他们的产品具有明显差异。或许石匠和木匠大师更应该被理解为建筑工人，因为其中很多成员都是在重要地点（例如大教堂或当时的很多宫殿项目）工作的石匠。建筑师在 15 世纪时大概还不会自称建筑师，他们通常以石匠的身份来开始自己的职业生涯，且往往是石匠和木匠大师行会的成员，尽管其中最著名的布鲁内莱斯基在 1393 年申请进入丝织及丝绸商行会，并在 1404 年获得了批准。丝绸行会有时也因其所处位置而被称为"圣玛利亚门"，金匠和其他金属工匠均是其成员，吉贝尔蒂和其他几位青铜雕塑家也曾是其中成员。简而言之，石匠和木匠大师行会、木匠行会和丝绸行会中都有雕塑家成员，这也表明他们的职业之间的区别正随着时间的推移而渐渐消失。

　　从雕塑家的例子来看，佛罗伦萨行会的成员似乎具有极高的专业性和偏重点，其中的手工艺品按照材质、技术和成品类型进行了细分。然而，事实却恰恰相反。将行会的成员身份政治化并将行会的数量限制在 21 个，这种行为的结果之一就是行会在争夺政治权利的过程中变成了由不同行业和职业组成的大集团。令人惊讶的是，但丁的名字也出现在了 1297 年医生和药剂师行会的准入人员名单中。但丁虽然具有多重身份，但从来不是医生或药剂师！与其他城市不同，佛罗伦萨的行会并不仅仅代表某一种行业或手工艺。只有负责监督国际布匹贸易的卡里马拉行会、银行家行会、法官和公证人行会以及皮草商和皮匠行会的成员相对来说较为同质化。佛罗伦萨的大部分行会都吸收了其他行业的成员，并根据行会中负责核心或原始业务的成员与历史上某个时期加入的其他业务的成员，创造了一

种行之有效的两级会员制度。画家可以很好地阐释这一点，他们并不是医生和药剂师行会中的主要成员，而是在行会中构成了独立的一支，与同样被算作该行会成员的马鞍制造工类似。

正如一个行会可以体现多种职业，工匠也可以属于多个行会。吉贝尔蒂在 1409 年 8 月 3 日以金匠的身份加入了丝绸行会，但是在 1426 年 12 月 20 日，他又以雕塑家的身份加入了石匠和木匠大师行会。这种自由在其他城市却并不常见，它创造了一种环境，使得佛罗伦萨的艺术家可以采用多种媒介进行创作，并可以为多种情况提供设计。在布鲁日，雕塑家无法为他们的雕塑上色，因为这是画家行会为其成员保留的权利。而在佛罗伦萨，雕塑家可以自由地为他的雕塑着色，只有在应急或技巧不足的情况下才会求助于画家，例如内里·迪·比奇就曾多次被请去为雕塑上色。若是没有佛罗伦萨宽松的行会环境，安东尼奥·德尔·波拉约洛这样的绘画大师可能难以建立名声，因为他只有在佛罗伦萨才可以同时作为金匠、青铜匠、木雕艺人和画家进行工作（图 32、图 33）。

然而我们也不能夸大实际的情况。布鲁内莱斯基曾于 1434 年被监禁，他以石匠的身份进行了多年的工作，却并不具有石匠和木匠大师的身份。而且，尽管佛罗伦萨的行会并不会干预其成员的经济和社会活动（至少相对欧洲其他城市是这样），行会仍然制定了法规，在名义上监管行会责任范围内的贸易活动。这些法规中也包括直接适用于艺术家的内容，我们可以以关于画家的规定为例。在约 1313 年和 1349 年的时候，医生和药剂师行会两度用拉丁语草拟了法规，并附带了本地语言的翻译版本。包括画家在内的工匠在经过评定和加入行会之前不得进行技艺实践，而若要加入行会，他们必须支付一笔入会费。显然，这样的规定并未得到持续贯彻。波提切利直到 1499 年才加入医生和药剂师行会，而在此之前他也源源不断地接到了工作。

1349 年，在适用于行会所有成员的法规中，有两条是特别针对画家而制定的。其中一条是：

根据规定，当任何一位画家为任何房间、天花板、支柱、墙面或是其他任何地方作画时，若该画作的款项支付事宜在画家及该画作定制者之间引发争议，则需要由该行会的管理者选举出一名或多名画家……通过声明该画家在该画作项目中应得的部分，对这一争议做出决定和进行解决。

显然，从这一规定来看，行会对于画家（其中包括许多现在被称为装修工或粉刷匠的人）有着广泛的定义。我们也能清楚地看到，解决纠纷是该行会的主要职责之一。行会就像一个法庭，可以裁定那些可能需要负责监督所有行会的商事法庭解决的分歧。讽刺的是，波提切利第一个记录在案的委托《坚韧》（现藏于乌菲齐美术馆）于 1470 年的时候在这个特别的法庭内得到了处理，那时的他似乎还未加入任何行会。

为画家制定的这些简要规定并不足以满足当时的需求，因此 15 世纪及 16 世纪早期又出台了修正案。在 1470 年，"对画作进行评估，同时禁止夺取其他画家的委托"这一项规则被引入其中。1506 年又颁布了成员"不得在其做出坏事的地方绘制神圣图像"的法令，其中特别禁止画家"在曾用于小便或做其他粗鄙之事的地方……描绘任何有圣子、圣母及任何其他男性或女性圣人的图像"。这些修订、阐释和更正证明行会并没有完全丧失权力。尽管如此，这些法规往往含混不清，而且许多重要的规定在 1415 年被纳入公共法规中，使得行会规定变得有些多余。尤其是在 15 世纪晚期，商事法庭作为法庭的重要性得到提升，这种规则性的监督也随之加强。也就是说，工匠得以越过他们所属的行会，直接触及司法系统，因此行会也不需要像其他城市中那样多地介入到纠纷中。

图 33
赫拉克勒斯与安泰俄斯
Hercules and Antaeus

安东尼奥·德尔·波拉约洛

约 1460 年，板上蛋彩，16 厘米 × 9 厘米。乌菲齐美术馆，佛罗伦萨

这件小作品是波拉约洛于 1460 年为美第奇宫绘制的布面画作的缩小版。他在图 32 的作品中再次使用了这一姿势，但采用了青铜雕塑的形式。

圣路加公会

《医生和药剂师行会章程》在 1406 年的一次特殊修订尤其值得深入的探讨。其中要求所有画家每月至少两次以圣路加公会成员的身份出席新圣母教堂的弥撒活动。规定还要求他们每年上缴 10 索尔多，违者将受到罚款。圣路加公会的成员大多是艺术家，其中又有许多是画家。时常有人会把这一公会和行会混淆，特别是欧洲北部（如安特卫普）的艺术家行会经常供奉据说绘制了圣母像的圣路加，但是二者并不相同。圣路加公会致力于其成员的社会和精神需求，在其他地方，这一职能通常由行会行使。公会是一种世俗组织，通常与进行多种慈善活动（如帮助穷人或陪伴被处以绞刑的人）的宗教社团相关联。公会中有普通成员和严格遵守教条的成员。公会成员会进行频繁的聚会，通常为平行礼拜仪式，有时候也戴着兜帽在街头进行匿名游行，作为他们年度宗教节庆的一部分。

圣路加公会也不例外。和其他公会一样，它也起草了规章，现存最早的是 1386 年的一个本地语言版本，尽管它们也许最早制定于 14 世纪 40 年代。这些规章在 1395 进行了修订，其中提供了有关公会历史的重要信息，并指出该公会建立于"XXXVIIII"年（很可能为 1339 年）10 月 17 日的圣路加节。这份规章的开篇是对公会成员的宗教生活的指导，之后又提及了对公会成员的管理。例如，公会包含 4 名领导者、4 名顾问，以及 2 名会计。和行会不同，公会与职业活动无关，其中的区别可见于下列要求中：

> 我们要求任何加入或即将加入这个组织的人，无论男女，都要尽快承认并悔悟自己的罪过，或至少要怀有承认罪过的意识……任何加入这个组织的人必须每天都喊五遍上帝和万福玛利亚。

公会的成员在新圣母教堂进行集会，不过集会地点并不是在教堂，而是在这个医院建筑群东侧的一个礼拜堂里。瓦萨里的记录

称这座礼拜堂里有一幅祭坛画，这幅画现已丢失，但被认为是尼科洛·迪·彼得罗·杰里尼的作品，展现了圣路加为圣母画像的场景，祭坛台座上还画有公会的成员。

我们从规章中得知，新成员会在每月第一个星期日被登记入会，男女不限，男士支付 3 索尔多，女士支付 2 索尔多。不过，我们并没有发现任何女性成员的记录，也没有发现任何 15 世纪女性画家的记录，除了保罗·乌切洛的女儿，她是加尔默罗会修女，在去世的时候被称为画家（至今尚未发现她的画作）。阿尔贝蒂称"瓦罗的女儿玛蒂亚的绘画得到了作家的赞美"，这一说法似乎源于对普林尼作品的误读，但遗憾的是，15 世纪的女性并不能像男性那样获得某种职位。

尽管圣路加公会与画家有着密切的关系，公会的成员却并不仅限于画家。1423 年，吉贝尔蒂以金匠而非画家的身份加入公会，这可能是因为他当时尚未以雕刻家的身份加入石匠和木匠大师行会。与之相似，多纳泰罗的名字也出现在了 1412 年的成员名单中，其中称他为"多纳托·迪·尼科洛，金匠及石匠"，不过我们没能找到他加入丝绸行会或石匠和木匠大师行会的记录（可能是因为相关记录丢失，而非他没能被行会接受）。因此，圣路加公会集结了一批会被行会系统分散的工匠。

我们对于公会成员的认知来自两份名单，尽管它们的用途仍然存疑，但常常为艺术史学家所提及，因此也值得我们讨论。第一份名单，有时候也被称为"早期注册名单"（*primo registro*），是位于公会章程结尾的成员名册，看起来像公会的准入名单，时间从 14 世纪中期一直到 16 世纪早期。这份名单并不完整且内容的精确程度不足（一些画家在记录中加入的时间甚至在过世之后！）。尽管如此，其中确实给出了工匠的姓名和加入公会的年份，有时还会记录职业。上一节内容已提及，公会不仅接收艺术家（从雅各布·德尔·卡森蒂诺到达·芬奇和米开朗基罗），也接收其他工匠：金匠，手抄本插画师，雕刻师，长矛、马鞍和桌布制造者，裁缝，丝绸工人，铁匠，理发师等等。和其他公会一样，圣路加公会的成员在社会和职业构

成上十分多样。

第二份公会成员名单被称为"红色名单"（*Libro rosso*），它记载的内容始于 1472 年，结束于 1520 年（在此之后的部分记在另一本册子上）。虽然看起来非常相似，但是这份名单与准入名单并不相同（尤其是 1445—1490 年的医生和药剂师行会的准入名单已不存），它实际上是公会的债务人与债权人名册，记录了公会每年在圣路加节蜡烛上获得的报酬和捐赠。名册上的韦罗基奥的记录就是一个典型的例子，他在其中被称为"画家及雕刻家"，捐赠记录显示他于 1472 年 10 月 18 日为圣路加供奉了 5 索尔多，并为公会缴纳了 16 索尔多的年费。我们并不知道韦罗基奥成为该公会成员的确切日期，只知道他在 1472 年的时候已经进行了捐赠，当时公会的会计正好开始使用一本新的册子进行记录。有时册子上的条目也会包含艺术家的额外信息，例如其中称菲利皮诺·利皮在 1472 年"与桑德罗·波提切利一起"，下一页甚至还记录了利皮的死亡："菲利波·迪·菲利波……逝于 1504 年 4 月 18 日，下葬于圣米凯莱·维斯多米尼教堂。愿上帝宽恕他。"

1563 年，圣路加公会被并入西方第一所视觉艺术院校——佛罗伦萨美术学院。1585 年，作为首任大公统治期间的官僚集权过程的一部分，这所学校又承担了医生和药剂师行会的司法职责（至少是与画家有关的那些）。艺术教育大体上已经被机构化，此前通过城市内各色工作室的学徒制进行的无计划性的培训系统现在由专业的机构进行监督。然而，这些旧工作室的活动实际上并没有减少，直到很久之后，佛罗伦萨的艺术教育才发生了翻天覆地的变化，那时学院已在欧洲的其他城市发展了多年。

竞赛

以我们目前所了解的来看，行会对视觉艺术所产生的影响似乎微乎其微。行会在名义上对市场进行调控，但是在实践层面，工匠根据自身的商业需求组成团体或招收学徒。因此，竞赛而非行会监

管才是驱动市场的关键因素。在欧洲的其他城市中，中世纪行会通常会限制成员之间的竞争程度，因此行会阻碍了前工业时期资本主义的发展，同时也是自由市场运作的控制器。然而，正如我们所见，这些限制在佛罗伦萨并不显著，这里的行会虽然在政治上具有重要意义，但是几乎不约束成员的行为。尤其是当行会成为赞助方的时候，它会积极地促进而非压制竞赛。

在探索了艺术的团体性组织后，我们现在将目光转向这些团体性组织是如何在委托艺术作品时利用竞赛的。这些团体采用不同的方式运作这一机制，其中很多运作方式体现于 15 世纪最初几十年的圣约翰洗礼堂、圣母百花大教堂和圣弥额尔教堂的雕塑委托中（1494—1512 年，圣约翰洗礼堂的雕塑项目再次获得了关注，这种模式也得以重演）。1410—1420 年，正是在这些地方出现了一些新的风格，其中一些以古典风格为特征，另一些则以欧洲北部艺术风格（所谓的国际哥特风格）为特征。竞赛在这一时期的风格演变中扮演了至关重要的角色。所有这些委托都或多或少地牵涉了行会，这些委托性质可以被分成以下几类：为赢得工作的竞争、同一件委托中不同艺术家的竞争，以及赞助人之间的竞争。这几种竞争关系自然互有交集，但是我们将在此一一进行介绍。

在 1401 年左右，卡里马拉行会为圣约翰洗礼堂的新青铜门扇举行了一场竞赛，最终的获胜者是吉贝尔蒂（见图 15）。这一行会长期管理着这座建筑中用到的布料，同时还有两个小组委员会（镶嵌画官员和洗礼堂工程委员会）协助管理。卡里马拉行会的记录毁于 18 世纪的一场火灾，尽管藏书家兼学者卡洛·斯特罗齐在 17 世纪时复制了其中的一部分，我们也没能找到与这次竞赛直接相关的记录。因此，我们的资料来源是吉贝尔蒂在《评述》的自传部分中的描述。这部分内容显然带有偏向，且与马内蒂在《布鲁内莱斯基传》中记录的内容不同，但是它确实为竞赛的运作方式提供了重要的信息。

吉贝尔蒂的故事大约开始于 1400 年，当时他受朋友邀请前往佛罗伦萨，因为圣约翰洗礼堂的主管人员正在寻找技艺精湛的工匠试做样品，以赢得委托。吉贝尔蒂将这一委托形容为一场战争。每

位工匠制作的都是同一个场景，即以撒献祭。吉贝尔蒂在叙述中记录了其他参赛者的名字：西莫内·达·科莱（我们对这位工匠目前知之甚少）、尼科洛·迪·卢卡·斯皮内利（1397—1477 年）、弗朗切斯科·迪·瓦尔丹布里诺（1363—1435 年）、尼科洛·迪·皮耶罗·兰贝蒂（约 1370—可能 1434 年之前）、布鲁内莱斯基和雅各布·德拉·奎尔恰。他们之中至少有两人来自锡耶纳，另外有一个来自阿雷佐。"参与样品制作的一共有六个人，"吉贝尔蒂写道，他没有将自己算入其中，"这项考验是对雕塑艺术的一次充分呈现。"

每位参赛者都获得了制作样品所需的压成饼状的青铜，吉贝尔蒂错误地 [1] 称其为黄铜。在关于比赛流程的部分，马内蒂的描述则比吉贝尔蒂的更加明确："为了选出最好的作品，评判方式如下，他们选取上个世纪由非佛罗伦萨大师制作的青铜门扇上的某一部分的形状……每名参赛者都会被分配到一个场景，并以选出的形状用青铜进行雕刻，最终，作品最佳的人将获得门扇的委托。"这次的样品形状已经提前确定，并以之前大门上的四叶饰（由安德烈亚·皮萨诺铸造于 14 世纪）为基础；创作的场景同样事先经过了商定。我们基本确定人物角色也是决定好的，因为留存下来的参与这次竞赛的两件浮雕作品——分别来自吉贝尔蒂和布鲁内莱斯基（图 34、图 35）——包含了相同的人物和动物，而它们在表现以撒献祭的作品中并不常见。行会如果想要评判每件作品，就必须创造一个公平的竞争环境。因此，行会制定了以上标准，以便将这些作品进行比较。

吉贝尔蒂同时还介绍了竞赛的评审人员的构成：

> 所有专家和其他参赛者都对我献予了胜利的掌声。所有的荣耀都无一例外地归属于我。经过有识之士的仔细商讨和审查，我的胜出得到了所有人的承认。评审人员都是画家和金银与大理石雕塑家等专业人士，他们都希望亲自写下最终的决定。评委共有 **34** 人，其中有些来自佛罗伦萨城以及周边地区；我的胜利获得了所有人的肯定，其中包含行会管理者、洗礼堂的委员会，以及掌管圣约翰洗礼堂的商人行会的成员。

从本质上来说，这一流程与前一个世纪这一大教堂的建设流程毫无区别，只是不同的委员会和专门小组可能在组成和职权范围上略有不同。宣布吉贝尔蒂胜利的评审团（由34名专家组成）不同于行会管理者与委员会成员，评审团需要向这两者提交一份其最终决定的报告。这一流程建立了一种比赛模式，后来木材行会想要委托在大教堂（由他们进行监管，和卡里马拉行会监管洗礼堂一样）内的一座供奉圣吉诺比乌斯遗物的神龛时，他们也遵循了相似的程序。

在《布鲁内莱斯基传》中，马内蒂将这一竞赛的结果混淆了。他在其中称这一委托最终由吉贝尔蒂和布鲁内莱斯基共同获得，但是布鲁内莱斯基不同意合作，因此官员决定将委托给予吉贝尔蒂一人。总体而言，马内蒂对这场竞赛的了解不及吉贝尔蒂，尽管马内蒂对其中的情感因素有着清晰的认识，但他的记述仍然遭到了质疑。其他参赛作品已佚失，仅有吉贝尔蒂和布鲁内莱斯基的参赛作品都得以留存，一些学者认为这是佐证马内蒂说法的可信证据。如果马内蒂是对的——反正有关事件真相的证据十分稀少——那么就意味

图34（左）
以撒献祭
The Sacrifice of Isaac
洛伦佐·吉贝尔蒂
1401年，青铜，部分镀金，44厘米×38厘米×10.5厘米。巴杰罗美术馆，佛罗伦萨

图35（右）
以撒献祭
The Sacrifice of Isaac
菲利波·布鲁内莱斯基
1401年，青铜，部分镀金，41.5厘米×39.4厘米×9厘米。巴杰罗美术馆，佛罗伦萨

图 36（左）
圣路加
St Luke

南尼·迪·班科

1408—1415 年，大理石，高 208
厘米。大教堂博物馆，佛罗伦萨

图 37（右）
圣马太
St Matthew

贝尔纳多·丘法尼

1410—1415 年，大理石，高 224
厘米。大教堂博物馆，佛罗伦萨

着官员希望让两位金匠在委托中相互竞争。事实证明，将委托授予单独一位工匠会导致他因缺少竞争而不能按时完成工作。当然，其他因素也会有影响，例如吉贝尔蒂的声誉以及对圣约翰洗礼堂委托之后的新工作的热望。但事实上，虽然他在 1403 年 11 月 25 日和行会签订了合同，且在 1407 年 6 月 1 日又修订了一次，北门的门扇直到 1424 年才得以安装，尽管合同的条款是为了让他尽快完成作品。

仅仅在几年后，大教堂工程委员会希望委托大教堂正面的福音书著者像，他们采取了另外一种方式。这些雕塑至今仍保存在大教堂博物馆中（图 36—39），但根据贝尔纳迪诺·波切蒂 1587 年描绘拆除前的旧立面的画作，这些雕塑原本置于教堂大门两侧的壁龛中

（图 40）。委员会成员希望雕塑家之间的竞争一直保持到工程结束。在 1408 年 12 月 19 日的一场会议中，他们同意指派 3 位工匠分别完成一座雕像，并提供所需的大理石，这些工匠是尼科洛·迪·皮耶罗·兰贝蒂（1370—1451 年，曾是圣约翰洗礼堂门扇的竞争者之一）、南尼·迪·班科（约 1374—1421 年），以及多纳泰罗。虽然共有 4 位福音书作者（马太、马可、路加和约翰），但只有 3 位雕塑家参与委托。这是委员会慎重考虑后的决定，因为"第四件雕塑将委托给这三人中作品更好的那一位"。他们希望这三人可以为第四件雕塑的制作权竞争，而不是通过竞赛将整个委托交给一位雕塑家。他们有足够的理由认为这样的策略可以保证最优质的作品。委员会甚

图 38（左）
福音书作者圣约翰
St John the Evangelist
多纳泰罗
1408—1415 年，大理石，高 210
厘米。大教堂博物馆，佛罗伦萨

图 39（右）
圣马可
St Mark
尼科洛·迪·皮耶罗·兰贝蒂
1408—1415 年，大理石，高 217
厘米。大教堂博物馆，佛罗伦萨

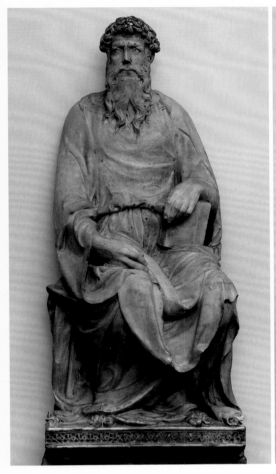
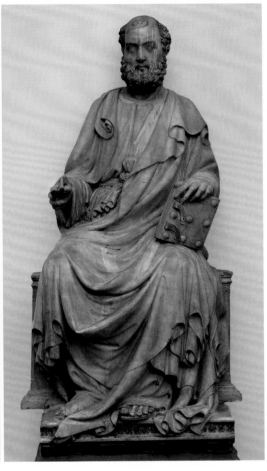

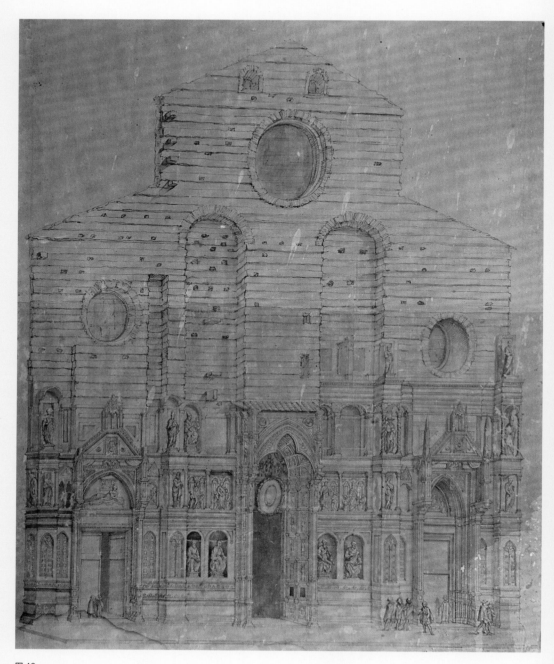

图 40

大教堂正立面

Facade of the Cathedral

贝尔纳迪诺·波切蒂

1587 年之前，蘸水笔和墨水与水
彩，101 厘米 × 58 厘米。大教堂博
物馆，佛罗伦萨

至很可能故意将雕塑家的工作地点安排得很近，因为我们现在知道他们就在大教堂的各个礼拜堂里工作，似乎看到彼此的作品会刺激他们精益求精。作为额外的激励措施，委托的全款在完工之后才会交付，那时将会对这些雕塑进行评估（事实上，所有雕塑都在1415年被评估）。

然而，这一策略最终并未成功。三位雕塑家花费了很长时间进行创作，所以委员会在1410年5月29日委托贝尔纳多·丘法尼（1381—1458年）完成剩下的圣马太雕塑。这样一来，竞赛并没能取得预想的结果，但是委员会在之后仍然使用了这种方法，包括在1434年委托吉贝尔蒂和多纳泰罗设计彩色玻璃窗，以及在同时期向南尼·迪·班科和多纳泰罗委托两处唱诗班席。

图 41（左）
圣马太
St Matthew
洛伦佐·吉贝尔蒂
1419—1423 年，青铜，高 270 厘米。圣弥额尔教堂，佛罗伦萨
银行家行会委托作品。

图 42（右）
施洗圣约翰
St John the Baptist
洛伦佐·吉贝尔蒂
1412—1416 年，青铜，高 254 厘米。圣弥额尔教堂，佛罗伦萨
卡里马拉行会委托作品。

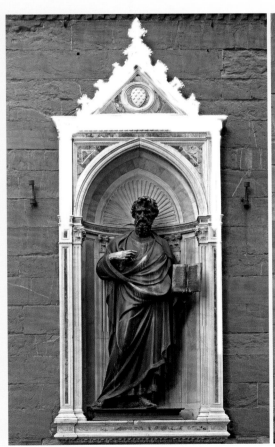
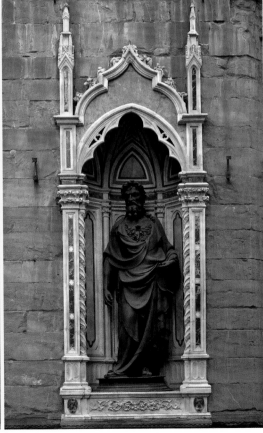

洗礼堂和大教堂中的工匠都通过相互竞争获取委托，并争相制作最好的作品。这些艺术品的美感和声誉在掌管这些重要建筑的行会中展现得淋漓尽致，它们也成了所有佛罗伦萨人的骄傲源泉。市民们关心他们的大教堂和洗礼堂是不是比其他对手城市（例如比萨和锡耶纳）的更加恢弘壮丽。然而，圣弥额尔教堂的情况却有所不同，这座教堂的外墙壁龛上有 13 个行会的委托雕像，充分地体现出相互竞争的情况。在 1419 年 8 月 26 日，吉贝尔蒂与银行家行会签订了一份圣马太（银行家的守护圣人）雕像的合同，他似乎并没有竞争对手，这座雕像原计划置于同样由吉贝尔蒂设计的银行家行会的壁龛中（图 41）。这次是他的赞助人银行家行会和卡里马拉行会之间的竞争。

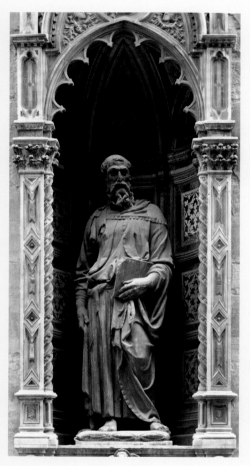

银行家行会建立了一个由四人组成的小组委员会来监督这项工作，并将他们的讨论、协议和开支都记录在一个专门的账本上，即《壁柱之书》。这本账本的传世令吉贝尔蒂的圣马太像成为 15 世纪文献记载最详尽的雕塑之一。它使我们了解这尊雕像从委托到完成的整个过程（但是其中并没有记载它被放入外墙壁龛的具体日期，通常认为是 1423 年 3 月）。这份合同对我们目前的研究特别有启示意义。其中的第一条规定，这尊雕像至少要与吉贝尔蒂此前为卡里马拉行会所作的施洗圣约翰像

图 43
圣马可
St Mark
多纳泰罗
1411—约 1415 年，大理石，高 236 厘米。圣弥额尔教堂，佛罗伦萨亚麻纺织和小贩行会委托作品。

（图 42）等大。显然，雕塑尺寸至关重要。这条简短且不起眼的规定说明，行会管理者和委员会（其中包括了年轻的科西莫·德·美第奇）热切希望得到一件与另一个地位和声望类似的行会同等质量（甚至更好）的作品。和圣约翰像一样，圣马太像采用了最昂贵的材料，且被放置在建筑的一个主立面上。圣约翰像位于连接领主广场和大教堂的主要庆典路线上，而圣马太像则位于大教堂入口处的外墙上。尽管艺术史倾向于认为吉贝尔蒂和多纳泰罗（或他们各自的

艺术风格）是圣弥额尔教堂工程中的竞争双方，真正的竞赛其实出现在二人的赞助方之间。

　　在委托多纳泰罗和吉贝尔蒂从属的行会之间还存在着一个重要的区别。除了归尔甫党委托的《图卢兹的圣路易斯》外，多纳泰罗为圣弥额尔教堂制作的雕塑都是次要行会的委托。他的《圣马可》（图 43）是为亚麻纺织和小贩行会的壁龛所作，《圣乔治》（图 44）是为剑匠和盔甲匠行会所作。与多纳泰罗不同，吉贝尔蒂为那些主要行会工作，比如卡里马拉行会、银行家行会以及羊毛行会（他为其制作了一尊圣司提反像）。多纳泰罗的雕像采用了大理石，并作为装饰置于建筑的侧面，而吉贝尔蒂的雕像则放置在更显要的位置，由更昂贵的青铜铸造而成。尽管我们认为多纳泰罗的古典风格比吉贝尔蒂的更为突出，但在当时，吉贝尔蒂的风格吸引了更有权力的机构和那些掌握着佛罗伦萨经济的组织，并通过竞赛保证其作品的质量。

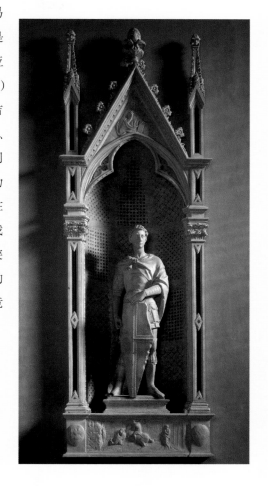

图 44
圣乔治
St George
多纳泰罗
约 1417 年，大理石，高 209 厘米。
巴杰罗美术馆，佛罗伦萨
剑匠与盔甲匠行会委托作品。

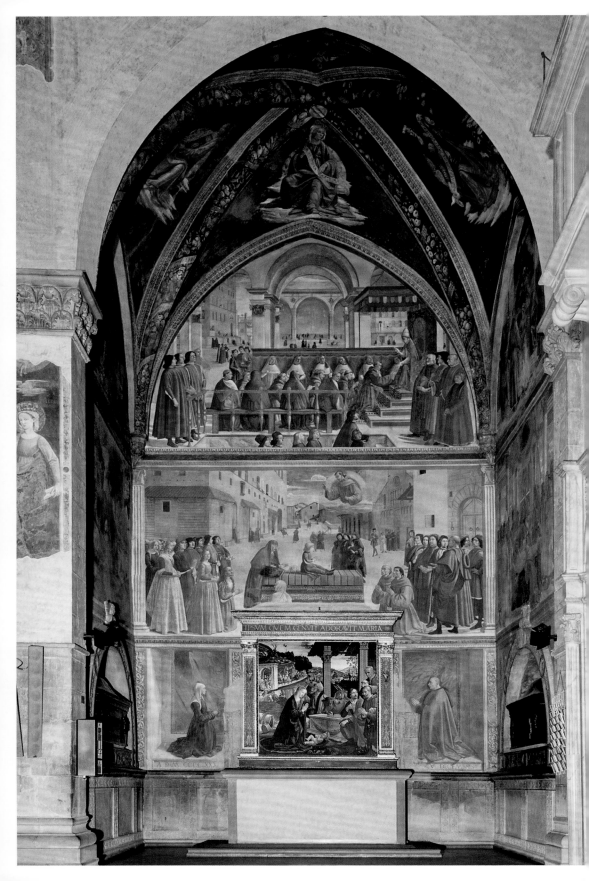

第五章　赞助网络

斯特罗齐宫（图46）始建于约1489年，我们不难想象它证明了其建造者菲利波·迪·马泰奥·斯特罗齐（1428—1491年）的财富与权力。然而，根据菲利波的儿子所言，他的父亲希望通过这座新宫殿为"他自己以及他身处意大利和其他地方的亲属"带来声誉。这座宫殿紧邻斯特罗齐家族其他成员的住宅，这个家族十分庞大，以至于系谱学家蓬佩奥·利塔在19世纪初用了22个页面才画下这一家族的族谱。斯特罗齐家族数代人均居住于佛罗伦萨的这片区域，临近他们的亲属、邻里和好友。那么，这座新的宫殿建筑反映了菲利波的愿望，还是他整个家族和好友网络的愿望？

这个问题对于了解佛罗伦萨社会结构十分重要，它在几十年间一直是社会历史学家的研究内容。这个问题也和另一个有关斯特罗齐宫的问题紧密相连：为什么它看起来十分像美第奇宫（图47）？二者的基础形式都为三层粗面石建筑，上面饰有双扇窗户和古典风格的檐口，各层之间由束带划分。这是因为菲利波希望借此赢得美第奇家族的青睐吗？还是说他想要和美第奇进行竞争，通过建造更

图45
萨塞蒂礼拜堂
Sassetti chapel
多梅尼科·吉兰达约
1483—1485年，湿壁画。圣三一教堂，佛罗伦萨

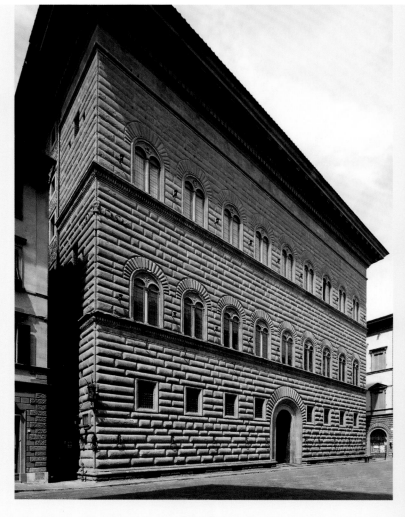

庞大的宫殿来超越他们？尽管斯特罗齐家族曾经十分有权势，但他们在 15 世纪晚期的社会地位并不稳固。15 世纪 30 年代，科西莫·德·美第奇消灭了他的政治对手，斯特罗齐家族的两个最重要的分支也被驱逐出佛罗伦萨。菲利波就是其中一支的后代，因此他大部分时间都居住于那不勒斯。现在，他回到了祖先居住的城市，他知道自己需要洛伦佐·德·美第奇的支持（包括社会赞助或保护制度）来巩固自己的地位，但他并不一定喜欢这样。或许，这两座建筑在外形上的相似是在告诉菲利波的好友、亲属和邻里，虽然斯特罗齐和美第奇曾经敌对，但现在他们已经结盟；或者也可能表达斯特罗齐家族会再次战胜他们的老对手。然而，这或许又是一个狡

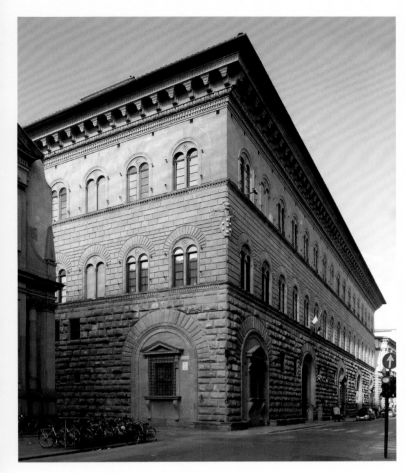

图 47
美第奇宫
Palazzo Medici

米开罗佐·迪·巴托洛梅奥·米开
罗齐

约 1445—1460 年。佛罗伦萨

猾的策略：在视觉上体现为同盟，但在政治上背道而驰。无论如何，建筑都用于表现社会关系。

在 16 世纪大公国崛起之前，佛罗伦萨共和国的特殊性生发了独特的赞助形式，这种形式在其他的公侯国之中并不普遍。一些赞助关系可能是纵向的，另一些则是横向的。菲利波与佛罗伦萨的实际统治者之间的关系是自上而下的（纵向的），而他与亲属、邻里和好友之间的关系则是横向的，尽管他们的权力在本质上并不平等。

在这两种赞助关系中，社区均具有重要地位。佛罗伦萨按照财政情况分为 4 个大区，每个大区都以一个重要的教堂（通常是托钵修会教堂）为核心（见第 6 页地图）：新圣母玛利亚教堂（多明

我会）、圣十字教堂（方济各会）、圣约翰洗礼堂以及阿尔诺河南岸的圣神教堂（奥古斯丁会）。每个大区又被细分为 4 个更小的旗区（gonfaloni），因此共计有 16 个行政区。尽管这些区划貌似仅仅是行政层面的，它们对家族关系和交友模式都有着决定性的影响。家族宫殿的位置通常由婚姻决定，并可能会影响附近居民建立的好友和商务联系。它也会决定贵族的礼拜堂或陵墓的位置，甚至可能提前确定他们选择的进行装饰工作的艺术家。邻里也在社会和艺术层面影响着赞助活动，他们的变化也体现于私人及家族的礼拜堂装饰中，无论是单幅祭坛画还是环绕其中的湿壁画。

私人赞助

在祭坛画或任何宗教画作中，对于圣人的选择从来都不是任意为之。这与画家毫无关系，而是赞助人考虑到放置作品的教堂的宗教派别做出的决定。因此，这些作品是重要的视觉记录，揭示了赞助人信仰的优先次序和社交世界，因此在社会层面上，一些看似平庸的画作便获得了与重要作品相当的地位。例如由吉兰达约为抹大拉的圣玛丽亚教堂中斯特凡诺·迪·皮耶罗·迪·雅各布·波尼的礼拜堂所绘制的画作，其中赞助人的主保圣人司提反位于中央，两边是他的父亲彼得和祖父雅各布的主保圣人（圣人彼得和雅各，图48），雅各也是斯特凡诺的儿子的主保圣人。圣司提反是教堂所属的西多会的创始人斯蒂芬·哈丁的主保圣人。

与之相似，礼拜堂不仅与建立它们的个人相关，同时也与可能在这里参加弥撒或埋葬于此的整个家族相关。对家族而言，这是他们的荣耀以及社会地位的体现，也是十分重要的家族记忆的地点。它们提醒家族成员铭记先祖，并且为先祖在炼狱中的灵魂祷告。某位圣人出现在祭坛画中的具体原因可以流传多代。例如，萨尔维亚蒂家族在 18 世纪时对自己的先祖十分有兴趣，让一位系谱学家（可能名为乔瓦尼·巴蒂斯塔·代）记录了同样在抹大拉的圣玛丽亚教堂的他们家族的礼拜堂和祭坛画（与波尼礼拜堂分别位于中殿的两

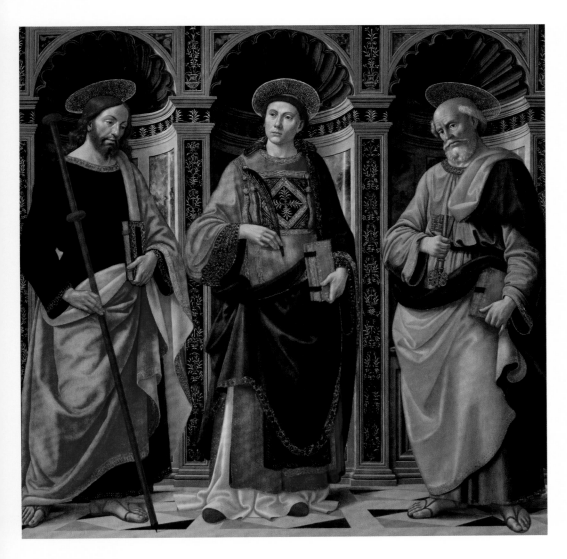

个对角处）。这个礼拜堂的建设资金来自雅各布·迪·阿拉曼诺·萨尔维亚蒂的遗嘱约定，雅各布的三个侄子（阿拉曼诺·迪·阿维拉多、朱利亚诺·迪·弗朗切斯科和雅各布·迪·乔瓦尼·萨尔维亚蒂）委托艺术家科西莫·罗塞利创作祭坛画。罗塞利于 1492 年 10 月 30 日交付了作品（图 49）。近 300 年后，代希望记录这些圣人，他引用了 15 世纪的文献："这幅画作……通过购置获得……用于卡瓦列雷·雅各布的陵墓……他虔信宗徒之长（即圣彼得）。"他解释

图 48
圣雅各、圣司提反和圣彼得（波尼祭坛画）
Saints James, Stephen and Peter（Boni Altarpiece）

多梅尼科·吉兰达约

1493 年，板上蛋彩，175 厘米 × 174 厘米。佛罗伦萨美术学院美术馆

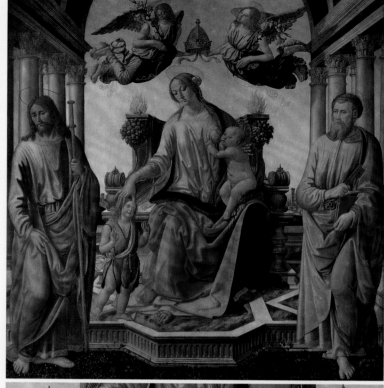

了位于圣母玛利亚左右两侧的圣雅各和圣彼得，还发现"在圣母的
圣座和两位圣人之间，（罗塞利）在远景的房屋中画了两座建筑：从
圣彼得侧看到的大教堂钟楼，以及从圣雅各侧看到的萨尔维亚蒂住
宅附近的巴杰罗宫钟楼"（图 50）。根据代所言，这座礼拜堂使用雅
各布·迪·阿拉曼诺·萨尔维亚蒂的遗产建成，圣雅各是他的主保
圣人，因此这位圣人出现在画作中；而雅各布对圣彼得又十分虔诚，
所以圣彼得也出现其中。然而，这幅祭坛画不仅反映了雅各布个人
的独特信仰，也描绘了他和他的家族居住的社区。这幅画同时表现
了雅各布本人、他的家族和邻里。

社区

内利祭坛画由菲利皮诺·利皮为当时刚刚重建的圣神教堂的礼拜堂绘制，也描绘了佛罗伦萨的一个社区（图51）。在圣母和圣凯瑟琳之间的背景中，他描绘了一座宏伟的贵族宫殿，其后是一座气势恢宏的城门，四周环绕着规模较小、更加普通的建筑（图52）。这里位于圣弗雷迪亚诺门附近，是圣神教堂西部一片相对贫困的区域，虽然画中对这一区域的呈现并不准确。在宫殿的入口前，一名男子正拥抱站在一名女子身边的女孩，这名女子大概是孩子的母亲和男

图 51
圣母子与婴儿圣约翰、图尔的圣马丁和亚历山大的凯瑟琳与供养人（内利祭坛画）

Madonna and Child with the Infant St John, Saints Martin of Tours and Catherine of Alexandria with donors (Nerli Altarpiece)

菲利皮诺·利皮

约1490年，木板油彩，160厘米 × 180厘米。圣神教堂，佛罗伦萨

该画框为原作的画框，与画作本身一样带有内利家族的纹章——一个有6条红黑相间的竖向色带的盾牌。

图 52
内利祭坛画
菲利皮诺·利皮
图 51 局部

1. 疑为圣神飞龙旗区（Gonfalone Drago
S. Spirito），这一区域的旗帜纹章上有一
条绿龙。——编者注

子的妻子。这个三人组看起来就像是核心家庭（母亲、父亲和女儿）
的完美体现，尽管我们将会发现他们代表的是整个家族。从他们的
年龄来看，这对父母显然不是跪在画面前景中的两位供养人，即塔
奈·迪·弗朗切斯科·德·内利（1427—1498 年）和南纳·迪·内
利·迪·吉诺·卡波尼。他们向圣母表现着自己的谦卑，希望圣母
能够代表他们让耶稣在天堂为他们留下一席之地。在这个场景中，
他们获得了站在圣母、耶稣和圣约翰两侧的两位圣人的帮助。图尔
的圣马丁一手扶着塔奈的头，一手指向圣母，似乎正在将塔奈推向
圣母。与此相反，圣凯瑟琳则仿佛离开圣母，向已经引起圣母注意
的虔诚跪拜的南纳靠近。

除了背景中的两个人物看起来与塔奈和南纳并不相似之外，我
们还从塔奈的税务记录中得知他们并不居住在街道的这一区域，而
是更远处的圣雅各村。这看似无关紧要，但是这条道路穿过了两个
旗区：贝壳旗区和绿龙旗区 [1]。然而，背景确实展现了佛罗伦萨城中
与塔奈的家族相关的地区。这片区域可能不是塔奈和南纳居住的地
方，但它是塔奈的亲戚在历史上曾居住的地方。

在文艺复兴时期的佛罗伦萨，亲属关系同时构成了艺术和社
会政治的赞助关系，其中的核心就是家族。佛罗伦萨人会对家庭
（casa，可能包括直系亲属和家中用人）和宗族（consorteria，即家族
世系）加以区分。二者同等重要，也在社会、政治和经济上有着紧
密的联系。马泰奥·帕尔米耶里在他的著作《市民生活》（1465 年）
中称，不仅要爱自己的儿子、孙子和血亲（即家庭中的人），同时也
要爱"先祖、宗族和大家族，他们的规模也将随着人数的增长而发
展"。帕尔米耶里指出，小家庭会逐渐成长为大家族，并提醒读者，
大家族外展的每个部分都是重要的。因此祭坛画中的场景也体现了
家庭和宗族之间的区别。

塔奈在 1493 年获得了圣神教堂礼拜堂的赞助权，但这并不是
他赞助的唯一一座礼拜堂，他也没有被埋葬在这里。他另有两座
礼拜堂，均位于圣神区的奥尔特阿诺（河流南岸）。在他位于圣雅
各村的宫殿拐角附近、距离圣神教堂不远的地方，就是本地教区的

圣费利西塔教堂，塔奈在此另有一座礼拜堂，其中装饰了一幅由内里·迪·比奇（1418—1492 年）创作的祭坛画（图 53）。在同样位于河流南岸的方济各会的圣救世主教堂中，塔奈为自己和后代建立了用作丧葬的礼拜堂，教堂内的墓碑上现在仍能看到这些字样："这里埋葬着塔奈·弗朗切斯科·菲利波·德·内利。"（S[EPULCRUM] DESCEN[DENTIUM] TANAIS FRAN[CISCI] PHI[LIPPI] DE NERLIS）这些不同的礼拜堂都位于以圣神教堂为中心的行政区，即内利家族居住的地方。

如果塔奈已经在当地教区的教堂内拥有了一座礼拜堂，并且在圣救世主教堂中拥有为家人和后代准备的丧葬礼拜堂，为什么还要

图 53
圣费利西塔和她的七个儿子（内利祭坛画）
St Felicity and her Seven Sons (Nerli Altarpiece)

内里·迪·比奇

1464 年，木板油彩，158.5 厘米 × 190.5 厘米。圣费利西塔教堂，佛罗伦萨

在圣神教堂建立第三座礼拜堂？其中的理由或许与他的妻子有关。南纳曾是社区中最富有、最古老的家族之一的卡波尼家族的成员，她在1445年嫁给了塔奈，巩固了卡波尼家族和内利家族的同盟，这一同盟关系对于内利家族十分重要。作为一个古老的富豪家族，内利家族曾被逐出公共生活，直到15世纪30年代末，他们的命运才开始改变。这些富豪曾是旧贵族成员，后来为了建成由行会构成的政府，1293—1295年的《司法条例》禁止他们承担公共职务。塔奈和南纳的合适婚姻是改变这种情况的关键因素。

卡波尼家族占据了圣神教堂的右侧翼室。他们曾在旧教堂内拥有一个用于丧葬的礼拜堂（我们已知皮耶罗·迪·巴托洛梅奥·卡波尼在1417年6月13日被埋葬于圣神教堂），但这个礼拜堂似乎属于整个宗族。教堂在1471年的大火后重建时，家族中的不同分支似乎希望在其中拥有各自的空间。到了1500年，站在教堂十字结构的交叉处并望向东边时，就能看到三个卡波尼家族的礼拜堂围绕着内利家族的礼拜堂（图54）。这三个礼拜堂象征着这个家族的三个主要分支。其中一支（恼人的是，其成员的名字均为吉诺或内里）的礼拜堂位于侧翼的东北角，内有一件皮耶罗·迪·科西莫（1462—

图 54
圣神教堂平面图，标注部分为南翼

1. 卡波尼家族礼拜堂，由吉诺·迪·内里·卡波尼于1459年获得此处所有权。
2. 内利家族礼拜堂。
3. 卡波尼家族礼拜堂，在15世纪晚期由"阿尔托帕肖卡波尼"所有。
4. 卡波尼家族礼拜堂，由尼科洛·迪·"肥胖者"乔瓦尼·卡波尼于1485年获得所有权。

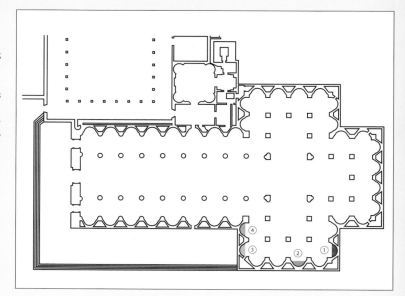

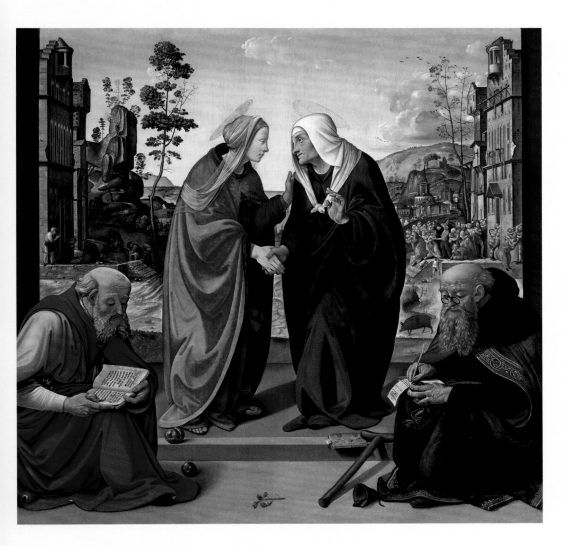

1522 年）作于 1489—1490 年的祭坛画（图 55）。南纳是在 15 世纪
90 年代掌管这座礼拜堂的吉诺·迪·内里·卡波尼的妹妹。卡波尼
家族的这一支是人数最多且最富有的，他们就居住在圣神教堂附近。
建立这个礼拜堂的内里·迪·吉诺·卡波尼（1388—1457 年）甚至
就埋葬在礼拜堂格栅后的墙里，人人都能看见（图 56），仿佛他是一
个朝代的创始者。

在同一翼室的另一面，卡波尼家族的另一支在 1485 年也获得了
一间礼拜堂用于供奉圣奥古斯丁，由尼科洛·迪·"肥胖者"乔瓦

图 55
包含圣尼古拉斯和修道院长圣安东尼的圣母往见
The Visitation with Saints Nicholas and Anthony Abbot
皮耶罗·迪·科西莫

约 1489/1490 年，板上油彩，184.2
厘米 × 188.6 厘米。美国国家美术
馆，华盛顿哥伦比亚特区，塞缪
尔·H. 克雷斯收藏（1939.1.361）

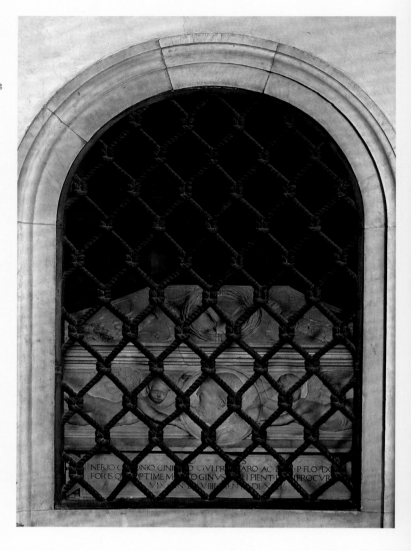

尼·卡波尼（1416—1491 年）建立。它旁边的礼拜堂则由另一分支
的古列尔莫·迪·尼古拉·卡波尼（生于 1449 年）在 15 世纪 90 年
代建造。卡波尼家族的族谱（图 57）显示，尽管这三座礼拜堂的建
设者（吉诺、尼科洛和古列尔莫）都是雷科·迪·孔帕尼奥·卡波
尼（约 1331 年卒）的后代，但他们并非近亲。吉诺是尼科洛的隔代
表亲。尽管现在看来他们的亲缘关系十分疏远，但是根据 15 世纪的
家族观念，这些同一宗族的成员之间也有着紧密的亲属关系，并享

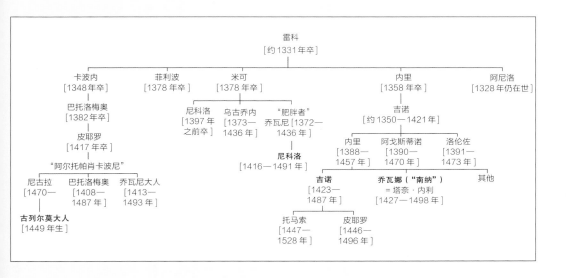

雷科
[约1331年卒]

卡波内 [1348年卒] — 菲利波 [1378年卒] — 米可 [1378年卒] — 内里 [1358年卒] — 阿尼洛 [1328年仍在世]

巴托洛梅奥
[1382年卒]

皮耶罗
[1417年卒]

尼科洛 [1397年之前卒] — 乌古乔内 [1373—1436年] — "肥胖者" 乔瓦尼 [1372—1436年]

吉诺
[约1350—1421年]

"阿尔托帕肖卡波尼"

尼科洛
[1416—1491年]

尼古拉 [1470—] — 巴托洛梅奥 [1408—1487年] — 乔瓦尼大人 [1413—1493年]

内里 [1388—1457年] — 阿戈斯蒂诺 [1390—1470年] — 洛伦佐 [1391—1473年] — 其他

古列尔莫大人
[1449年生]

吉诺
[1423—1487年]

乔瓦娜（"南纳"）
= 塔奈·内利
[1427—1498年]

托马索 [1447—1528年] — 皮耶罗 [1446—1496年]

有同样的父系血缘。他们显然不仅互相认识，并且会在商业和生活中互相扶持。

　　鉴于在 15 世纪时重男轻女思想（我们将在下一章中讨论）以及亲属关系中父系血统的重要性，塔奈为妻子在圣神教堂建造礼拜堂的行为似乎令人惊讶，但他的不少成就确实要归功于妻子的家族。祭坛画中突出的是圣母关注的南纳而非塔奈。所谓的内利礼拜堂被南纳所属的卡波尼家族的礼拜堂环绕着，提醒着观者南纳与塔奈联姻时内利家族和卡波尼家族的同盟关系，卡波尼家族和内利家族成了同一个宗族。南纳的祖父吉诺·迪·内里·卡波尼（约1350—1421 年）在临终时劝诫他的子孙"最重要的是与你的邻里和亲戚紧密相连，还要为城市内外的朋友提供方便"。内利礼拜堂以及它在圣神教堂中的位置都是对"紧密相连"的视觉呈现。

旧家族与新贵

　　上文所述的模式在佛罗伦萨城中一次又一次地出现。声名显赫的家族争相在他们所住大区的主要修会教堂中建立礼拜堂，如果竞争失败，就转而选择所在的旗区的教区教堂。不论如何，他们都体

图 57
简化版卡波尼家族家谱

现出家族、友人和邻里的关系。美第奇家族也不例外。他们生活在圣约翰洗礼堂北部的圣约翰区，主要赞助周边的教堂和机构，比如圣马可修道院中的多明我会，还有圣母领报大殿的圣母玛利亚会。美第奇家族古老的教区教堂——圣洛伦佐教堂逐渐转变为家族陵墓，体现出这一家族最隐晦的一面：权力。老科西莫被埋葬在高祭坛前，其陵墓如同支撑地面的扶壁。老科西莫也真正成了教堂基座的一部分（图 58）。

美第奇家族的影响范围远不止他们所在的城市大区。伟大的洛伦佐尤其擅长通过委员会影响决策。通过奉承官僚机制和向那些因他的社会关系获取地位的人施压，他也可以对艺术事务产生影响。我们已知他对百合花厅的建设具有决定性的影响，但是他的名字不会出现在任何相关文件中（见第一章）；他也从未成为吉兰达约的"直接"赞助人。要知道，美第奇家族在 15 世纪并未拥有绝对的统

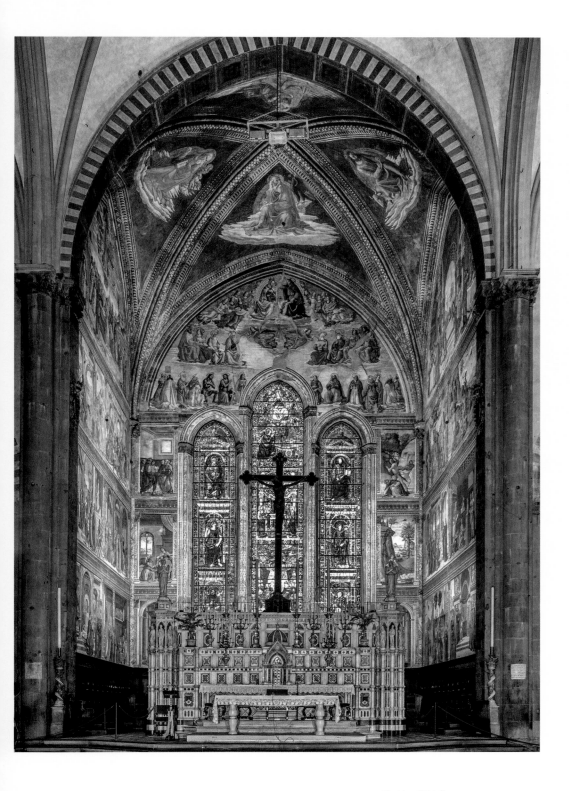

治地位，只有在 1530 年佛罗伦萨共和国衰落后，他们才成为公爵。他们通过操纵政府机构和利用个人的裙带关系建立了自己"同侪之首"的地位。换句话说，他们在社会和艺术赞助中采用相似做法。与卡波尼家族和内利家族的横向关系（即拥有平等的社会地位）不同，美第奇家族行使着自上而下的政治关系，即使他们在共和国中并不稳固的地位使这一关系必须要经过伪装。

从美第奇家族的支持者（即他们的权力来源）的视角，我们可以看到美第奇家族的统治带来的影响。这一点在两幅著名的环绕式湿壁画的比较中最为明显：一幅位于圣三一教堂的萨塞蒂礼拜堂，由吉兰达约及其画室绘于 1483—1485 年（图 45）；另一幅位于新圣母玛利亚教堂的托纳波尼礼拜堂，由同一个画室在随后的 1485—1490 年绘制（图 59）。二者都不是新建的教堂，不像最初就明确了统一设计的圣神教堂或抹大拉的圣玛丽亚教堂，它们的赞助人似乎在整体装饰上也具有更多自由。两座礼拜堂的赞助人都选择了符合教堂传统的环绕式湿壁画。从表面上看，两组湿壁画非常相似：它们均由吉兰达约在 15 世纪 80 年代绘制；其所属的教堂都位于同一个大区，距离二者的赞助人弗朗切斯科·萨塞蒂（1421—1490 年）和乔瓦尼·托纳波尼（1428—1497 年）的宅邸都不远；这两人都为美第奇银行工作。不过，其中的相似之处仅限于此了。

这两组湿壁画中包含了著名的城市景观（图 60、图 61），仿佛赞助人希望强调他们对佛罗伦萨的忠诚。从这种意义上而言，他们表现了一种曾由乔瓦尼·迪·保罗·鲁切拉伊表达过的情感，他在日记中称他的建筑项目和其他奉献行为是因为"它们在某种程度上是上帝和这座城市的荣誉，以及我的记忆"。然而，萨塞蒂和托纳波尼在佛罗伦萨的地位并不相同。萨塞蒂是一个"新贵"，他最初在科西莫的手下发家，并在洛伦佐时期升为美第奇银行的管理人。相反，托纳波尼是古老的贵族宗族托纳昆奇的托纳波尼分支的家主。为了获得政治席位，托纳波尼家族可能不得不隐藏自己的旧贵族身份，但并未忘记自己的原始血统。

社会地位的不同也反映在他们的礼拜堂中。托纳波尼礼拜堂位

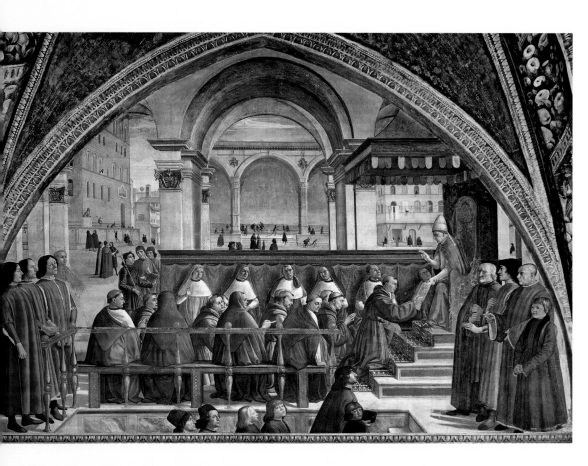

于更负声望的新圣母玛利亚教堂的高祭坛后面，这是最理想的位置。事实上，萨塞蒂也曾尝试争取这一位置，但并未成功。不过两座礼拜堂最显著的区别是赞助人表达自己的方式。两幅环绕湿壁画都包括了赞助人的主保圣人的生平，托纳波尼礼拜堂中是施洗圣约翰，萨塞蒂礼拜堂中是圣方济各。托纳波尼礼拜堂中还描绘了圣母生平，因为多明我会对圣母进行特别的礼拜。两座礼拜堂都包含了大量肖像画，和内利祭坛画一样，它们也根据性别划分。我们无须关注出现在画中的人物的姓名，而应思考他们与赞助者之间的关系。

在萨塞蒂礼拜堂的《制定会规》（图60）中，故事的主要情节发生在画面中央。教皇洪诺留三世批准了他的追随者所信奉的圣方济各的会规，这一事件发生于1223年，但画中的旁观者却是15世纪的

图60
萨塞蒂礼拜堂内的《制定会规》
*Confirmation of the Rule
from the Sassetti chapel*

多梅尼科·吉兰达约

1483—1485年，湿壁画。圣三一教堂，佛罗伦萨

佛罗伦萨人，其中包含画面右侧的萨塞蒂，他站在他的儿子泰奥多罗和洛伦佐·德·美第奇之间。洛伦佐旁边是另一位美第奇家族的拥护者安东尼奥·迪·普乔·普奇（1418—1484年），他和萨塞蒂一样，通过美第奇家族获得了财富和地位。画面左侧身着红衣的是萨塞蒂的三个儿子：加莱亚佐、科西莫和泰奥多罗（泰奥多罗逝世于1478年，因此在吉兰达约开始创作这幅画的时候已经过世）。还有一些孩子正顺着这两组人之间的楼梯往上走。但他们与萨塞蒂并无关系，而是洛伦佐的年龄稍长的儿子和侄子，走在最前方的是他们的家庭教师安杰洛·波利齐亚诺，一位与美第奇家族关系亲密的学者。作为画作的赞助人，萨塞蒂将自己和自己的男性继承人与他们的社会赞助者洛伦佐及其家庭描绘在一起。无论这一决定是谄媚的证据

图 61
托纳波尼礼拜堂内的《天使向撒迦利亚现身》
Annunciation to Zacharias from the Tornabuoni chapel

多梅尼科·吉兰达约

1485—1490年，湿壁画。新圣母玛利亚教堂，佛罗伦萨

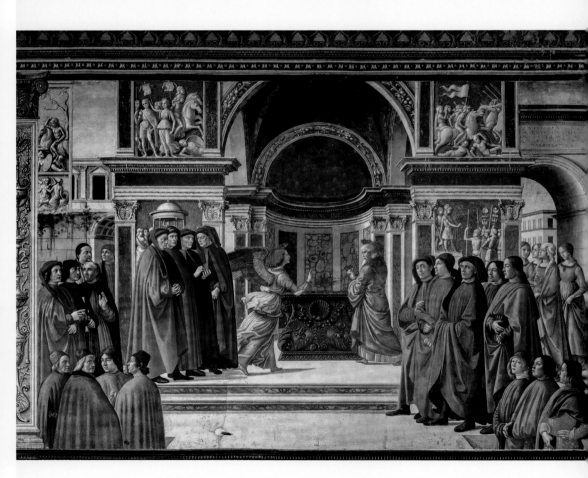

还是精明的政治策略，它无疑都刻意地展现着一系列社会关系。

托纳波尼礼拜堂也运用了类似的方法，但是呈现在画面中的关系是不同的。洛伦佐的母亲卢克雷齐亚是托纳波尼家族的一员（见第六章）。她是乔瓦尼·托纳波尼的姐姐，也就是说乔瓦尼·托纳波尼是洛伦佐的舅舅。因此，人们可能觉得洛伦佐也会像萨塞蒂礼拜堂的情况一样，出现在托纳波尼礼拜堂中，然而事实并非如此。托纳波尼在画中被他的男性及女性朋友和亲属环绕。与萨塞蒂礼拜堂一样，最靠近托纳波尼的人最显眼。在《天使向撒迦利亚现身》（见图 61）中，加百列告诉撒迦利亚他的妻子将产下一名男婴，即未来的施洗圣约翰。这一段奇迹对话发生在画面中心，正好处于祭坛之前、拱门之下。画中的人物同样是当时具有一定身份的佛罗伦萨人，但是只有 4 位有资格与圣经故事的主角站在同一平台上。他们从左至右分别是朱利亚诺、吉安·弗朗切斯科、乔瓦尼·巴蒂斯塔·托纳波尼（即赞助人）和乔瓦尼·托纳昆奇。他们分别代表了托纳昆奇宗族的 4 个主要分支，其中包括乔瓦尼·托纳波尼这一支。尽管乔瓦尼经常被视作这座礼拜堂的赞助人，并且在 1485 年和吉兰达约签订了委托协议，但是在次年，新圣母玛利亚教堂的修士就将赞助权授予了整个托纳昆奇宗族。乔瓦尼·托纳波尼将自己表现为一个古老贵族家族的成员，而不是洛伦佐手下的新贵或他的舅舅。

本章案例都来自美第奇家族获得领导权的时期（1434—1494年）。在 15 世纪最初几十年的寡头统治时期，以及 1494—1512 年的共和国时期（与 15 世纪早期的行会赞助时期非常相似），亲属、邻里和好友有着相同的重要性。在没有这些"大师"或"商铺主管"（贝内德托·代在 1470 年这样称洛伦佐）的时候，情况略有不同。这种转变最明显地体现于美第奇宫的艺术收藏中，其中包括明显带有共和主义的多纳泰罗的《大卫》（见图 13），以及安东尼奥·德尔·波拉约洛的赫拉克勒斯，还有一些被移至领主宫的作品。因此，新的团体委托在 16 世纪初的激增也不足为奇，无论是政府的大议会厅（见图 16、图 17）还是卡里马拉行会都又一次热衷于用纪念性雕塑来装饰圣约翰洗礼堂的各个入口。

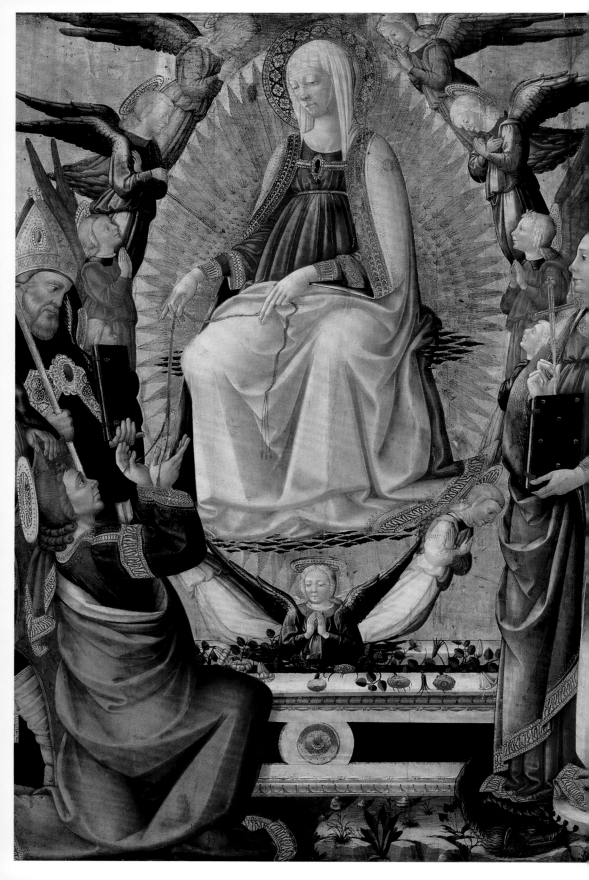

第六章　女性赞助人

吉兰达约的祭坛画表现了圣母往见的题材，这幅画在对女性的描绘、对特定女性的纪念以及强调女性相关的主题方面十分突出（图63）。这幅完成于1491年的画作装饰着抹大拉的圣玛丽亚教堂的托纳波尼礼拜堂，属于上一章讨论的包括了波尼礼拜堂和萨尔维亚蒂礼拜堂的重建工程的一部分。画中描绘了已经怀孕的圣母拜访亲戚以利沙伯的场景，此时的以利沙伯即将诞下施洗圣约翰。以利沙伯认出玛利亚即神之母，于是便跪拜行礼。

吉兰达约使用了近50年前卢卡·德拉·罗比亚在皮斯托亚的城外圣约翰教堂中使用的构图（图64），但他进行了一些重要的改变。首先便是让以利沙伯触碰圣母腹部，这一微妙的变化强调了圣母有孕在身的情况。第二点是在画面中另加了两个人物——雅各之母玛丽亚和玛丽亚·撒罗米。这两位玛丽亚被认为是圣母同父异母的姐妹，也是耶稣未来的门徒小雅各、大雅各和福音书作者圣约翰的母亲。雅各之母玛丽亚的腹部似乎有些鼓胀。吉兰达约采用了光影的手法，并让她以左手托腹的母性姿势来突出她的受孕。而传统上的

图62
圣米迦勒祭坛画
San Michele Altarpiece
内里·迪·比奇
图69局部

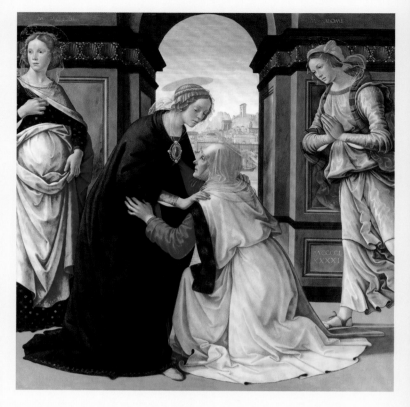

图 63

包含雅各之母玛丽亚和玛丽亚·撒罗米的圣母往见

Visitation with Mary Jacobi and Mary Salome

多梅尼科·吉兰达约

1491 年，板上油彩，171 厘米 × 165 厘米。卢浮宫，巴黎

第三位玛丽亚，即抹大拉的玛丽亚，却没有出现在这幅祭坛画中，可能是因为她与圣母没有亲属关系。简而言之，祭坛画表现了几位母亲的形象，并且都是圣母的亲属。

这幅祭坛画由洛伦佐·托纳波尼（1465—1497 年）委托，他是前文提到的乔瓦尼·托纳波尼的儿子。然而，洛伦佐获得这座礼拜堂的赞助权的理由与他父亲获得新圣母玛利亚教堂礼拜堂的理由有所不同。洛伦佐希望借此纪念他的第一任妻子乔瓦娜·迪·玛索·德利·阿尔比齐，她从属的阿尔比齐家族就居住在这一区域。洛伦佐和乔瓦娜于 1486 年 6 月 15 日成婚，仅仅两年后，乔瓦娜就在分娩他们第二个儿子时过世。洛伦佐的母亲弗兰切斯卡·迪·卢卡·皮蒂也因分娩过世，并且可能也有一座吉兰达约装饰的礼拜堂纪念她（该礼拜堂现已不存，最初位于罗马的神庙遗址圣母堂）。在为乔瓦娜准备礼拜堂时，洛伦佐于 1491 年 10 月与吉内芙拉·詹菲利亚

齐结婚，但他在临终时仍然在房间内保留着乔瓦娜的画像（图65）。

　　乔瓦娜并没有葬在抹大拉的圣玛利亚教堂，而是与她丈夫的家族同样葬在新圣母玛利亚教堂。在这里，她以往生的形象出现在一幅同样表现圣母往见的湿壁画中（图66）。抹大拉的圣玛利亚教堂的礼拜堂用于对她个人的纪念。在1492年，圣伯纳多修会（伦巴第和托斯卡纳的西多会修道院的省级宗教团体）全体大会同意在礼拜堂为她的灵魂进行年度弥撒，这一习俗持续了整整一个世纪。与之相似，作为省级修会领导的塞蒂莫院长令抹大拉的圣玛利亚教堂的僧侣每日在礼拜堂为她的灵魂祷告，并在每周弥撒中额外增加一次致辞。洛伦佐不可能在抹大拉的圣玛利亚教堂纪念自己或其他家族成员，仅仅是为了乔瓦娜。

　　吉兰达约的祭坛画显然与母性和孕育有关，然而，画中所有与女性相关的和对某位女性的纪念都由一名男性委托。这本书中收录的大部分作品也都是由贵族阶级的男性以个人或团体成员的名义委托的。他们是佛罗伦萨公民，是属于主要行会的自主成年人，且年龄通常都达到了30岁。他们可能会竞选政府官员，并且整体上较为

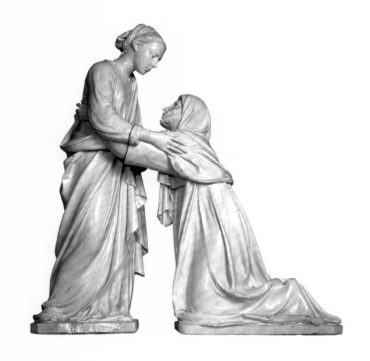

图64
圣母往见
Visitation

卢卡·德拉·罗比亚

约1445年，锡釉陶，184厘米 ×
153厘米。城外圣约翰教堂，皮斯
托亚

富裕，小部分人还属于富豪阶层。与这些特权群体不同，有关阶级更低的佛罗伦萨人持有的艺术作品的信息却较为稀少，偶尔从一些文件中收集到的信息，例如儿童及成人照料机构（在家主未留遗嘱去世的情况下，这一机构负责照料寡妇和孤儿）的地方行政官的清单，也难以对应留存下来的物品。同样，女性作为艺术赞助人的情况也十分少有。与15世纪意大利半岛的其他中心地区不同，这种稀缺性在佛罗伦萨尤为明显。然而，这并不意味着女性赞助者不存在，我们即将讨论这些数量很少但意义重大的例子。

无论现在听起来多么荒谬，但是在当时，人们普遍认为女性是不完美的男性。相比男性，她们更不理性，并且容易情绪化，因此女性总是以各种方式被男性控制。即使是在法庭上，女性也无法作为独立的个体，因为佛罗伦萨的法规规定"在民事案件中，任何女性都不得代表自己或为自己辩护，但可以在必要的时候回答对方的问题"。莱昂·巴蒂斯塔·阿尔贝蒂作于15世纪30—40年代的《论家庭》中有一位名叫詹诺佐·阿尔贝蒂的对谈者，他在教诲新婚妻子时体现出对女性的压制，并记录了她的回应："她回答说，她的父母教导她服从双亲，并让她一直服从于我（她的丈夫），因此她已准备好做任何我让她做的事。"优秀的妻子需要顺从她的丈夫，而丈夫对妻子的合法权利中就包括了妻子的服从和服务。她应当谦逊勤劳，对于丈夫的价值在于打理家庭和生儿育女。结婚后的妇女和她的财产一样，都会从她的娘家转移到婚后的家庭中，尽管在一定程度上她仍然要服从她父亲的控制。即便是寡妇和依法获取自主权的女性，在进行普通的交易买卖时仍然需要一名男性监护人。

受限于这种法律地位，女性很少被记录为艺术赞助人。我们一般使用合同、委托目录以及偶尔发现的艺术家的工作簿或账本来确认赞助人身份，即便曾有女性参与了委托，这些文件通常也只记

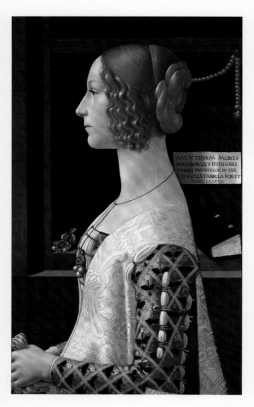

图65
乔瓦娜·德利·阿尔比齐
Giovanna degli Albizzi

多梅尼科·吉兰达约

1489—1490，板上蛋彩，77厘米×49厘米。提森-博内米萨博物馆，马德里

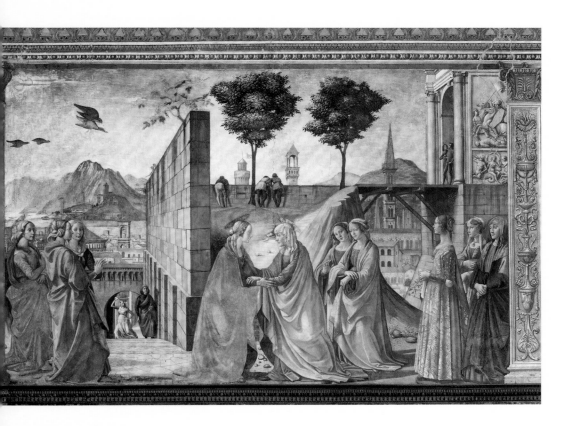

录签署协议的男性。换言之，这些证据显示出历史上女性参与的空白。在少量的女性直接委托艺术家的案例中，她们也需要通过男性监护人的帮助。画家内里·迪·比奇的记事册中有一条记录，1453—1475 年，他收到了 142 份来自男性平信徒（未加入修会的男性）的委托，但只有 24 份委托来自女性，而且几乎都在男性监护人的帮助下进行。这些委托基本都用于宗教场合。内里的非宗教相关的委托中只有 7% 来自女性。著名的赞助人和收藏家的情况是特例而非主流，比如已经成为神话和通俗历史主体的曼托瓦的伊莎贝拉·德·埃斯特，以及 16 世纪中叶佛罗伦萨的托莱多的埃莉诺。

然而，认为女性从未进行过艺术品委托显然不合理。一些女性的地位能够让她们订制作品，因为她们部分摆脱了男性的掌控（至少与其他女性相比）。她们的丈夫可能已经逝世或被流放，或者她们生活在女性宗教团体中。斯特罗齐家族就是如此，被流放的男性成

图 66
托纳波尼礼拜堂内的《圣母往见》
Visitation from the
Tournabuoni chapel

多梅尼科·吉兰达约

1485—1490 年，湿壁画。新圣母玛利亚教堂，佛罗伦萨

壁画右侧呈侧像的女子是乔瓦娜·德利·阿尔比齐。

员需要依靠仍在佛罗伦萨的配偶和女性亲属来打理生意，以及照料和教育孩子。亚历山德拉·马辛吉·斯特罗齐的信件中有一幅生动的图片表现了这种方式，其中还包括对图片眼光独到的评论。作为本章主角，这些女性并非佛罗伦萨的女性代理人的唯一证据。一些特殊的物品是专为女性定制的，例如在生产后赠送给富有女性的分娩托盘。这些托盘经常包含女性凌驾于男性之上的幽默场景：菲莉丝骑着亚里士多德，或大利拉剪掉参孙的头发（图 67）。这些场景显然用于取悦女性，表明它们以女性视角设计和制作。

寡妇和修女

内里的记录让我们得以了解很可能订购艺术作品的女性。他的委托中有 14 份来自贫穷佳兰修会的修女（过着贫穷朴素生活的女

信徒，往往居住在一起，但是没有皈依），另有 5 份来自寡妇。剩余 5 份的委托人中只有一位为已婚妇女，其余人的婚姻状况未知。有趣的是，她们的社会地位完全不同，其中有富裕的贵族，如因迪亚·萨尔维亚蒂（她和她的兄弟一同委托了一件表现圣母升天的祭坛画）；也有最底层的女性，如一个裁缝的妻子安德烈娅·迪·巴尔贝里诺，她在 1457 年 1 月委托内里创作了一块绘有托比亚斯和天使的画布（遗憾的是，这幅画没能留存下来）。尽管这些女性的社会地位不同，她们都在这些委托上花费了大量金钱。寡妇凯卡·迪·斯皮利亚托是一个盔甲匠的女儿，她为坎德利圣母教堂委托了一幅《圣母加冕与圣徒》祭坛画（现位于钦托亚的圣巴尔托洛教堂）。她以分期付款的方式为这幅画支付了 105 弗罗林，是内里账本中记录的第二高的价格。

内里的记录显示，寡妇是较为常见的赞助人，而佛罗伦萨从来不缺少寡妇。例如在 1427 年，约有 25% 的女性都是寡妇（相比来说，仅有 4% 的男性是鳏夫），14% 的家庭由寡妇操持（如果仅考虑佛罗伦萨最富有的 472 个家庭，那么这一数字将下降到 2%）。佛罗伦萨男子通常在 30 岁左右结婚，而成为他们伴侣的女性往往还是青少年（平均年龄在 18 岁或以下，不过在 15 世纪下半叶，这一年龄增长到了 20—21 岁），因此，男子通常先于他们的妻子很多年去世。寡妇有一定程度的自主权，只要不再婚，她们就可以掌控自己的嫁妆以及从丈夫遗产中获得的一切收入。尽管如此，很多年轻寡妇还是会选择回到本家，尤其是还没有孩子的寡妇。

作为赞助人，寡妇通常有责任缅怀她们已故的丈夫。她的子女对她的嫁妆享有平等的权利，因此寡妇往往将嫁妆花费在那些能使整个家庭获益的事情上，比如捐建礼拜堂。蒂塔·迪·罗伯托·萨尔维亚蒂构思并设计了一座大理石祭坛装饰以纪念自己的丈夫，一位叫吉罗拉莫·马丁尼（卒于 1492 年）的威尼斯人，他后来成了佛罗伦萨公民。他在遗嘱中表示希望被葬在佛罗伦萨北部山丘中的菲耶索莱的圣吉罗拉莫教堂，并为自己的陵墓留下了 25 弗罗林的资金。蒂塔负责此事，修改了原本的条目，并增加了马蒂尼留给她的财产：

图 68

萨尔维亚蒂-马丁尼祭坛装饰

Salviati-Martini Altarpiece

安德烈亚·迪·皮耶罗·费鲁奇

约 1493 年，白色和红色大理石，

365.8 厘米 × 274.3 厘米。维多利

亚和阿尔伯特博物馆，伦敦

用于捐建礼拜堂的 125 弗罗林和用于祭坛装饰的 180 弗罗林。她在
约 1493 年将这件祭坛装饰（图 68）委托给了安德烈亚·迪·皮耶
罗·费鲁奇（1465—1526 年）。

这件祭坛装饰的中央是耶稣受难的场景，圣母和抹大拉的玛利
亚在十字架下方，两侧是圣哲罗姆和福音书作者圣约翰。圣哲罗姆
显然与教堂供奉的圣人以及所属的修会（哲罗姆隐修会）有关，当
然他也是吉罗拉莫的主保圣人。另一方面，抹大拉的玛丽亚似乎体
现出蒂塔的兴趣：抹大拉的玛丽亚不仅是蒂塔母亲莱娜的主保圣人，
也是耶稣的女性信徒的楷模。尽管现存的记录证明蒂塔在这一委托
中有着较高的参与度，但这件祭坛装饰纪念的对象同时包括了丈夫

和妻子，他们各自的家族纹章也雕刻在祭坛基座的两端。

担任圣职的女性也是赞助人。当时修女的数量不断增长：在1378—1552年，城内的女修道院数量从18家增至47家，平均每个修道院中的修女数量从14人增至73人。内里记录道，他在1467年9月4日接受了一件祭坛画的委托，委托人是普拉托的圣米迦勒修道院院长弗兰切斯卡嬷嬷。圣米迦勒修道院是一座本笃会修道院，位于佛罗伦萨辖区的一个卫星城中。按照协议，这位院长将以分期付款的方式支付酬金，而拟定这份协议的公证人可能是她的兄弟瓜斯帕雷大人。这件祭坛画和它的基座至今仍存，但是被分置两处（图69）。

图69
圣米迦勒祭坛画
San Michele Altarpiece
内里·迪·比奇
1467年，板上金银，
主画板：155.6厘米 × 154.6厘米，
费城艺术博物馆，约翰·G. 约翰逊
收藏；基座：28.5厘米 × 201.2厘米。加泰罗尼亚国家艺术博物馆，巴塞罗那，弗兰塞斯克·坎博遗赠，
1949年（064972-000）

图 70

圣三位一体与抹大拉的圣玛丽亚、施洗圣约翰、大天使拉斐尔和托比亚斯

Trinity with Saints Mary Magdalene, John the Baptist, Archangel Raphael and Tobias

桑德罗·波提切利

约 1491—1494 年，板上蛋彩和油彩（？），214 厘米 × 192.4 厘米。考陶德美术馆，伦敦

祭坛装饰主体中的圣人和他们在基座画面中对应的生平场景显然都与本笃会修女的生活相关。左侧的两位男性圣人（大天使米迦勒和圣奥古斯丁）与这座教堂的供奉对象和遵从的圣奥古斯丁的戒律有关。画面中央，圣多马从圣母手中接过腰带（图 62），这条腰带也是保存在普拉托修道院的圣物。这样一来，右侧的安提俄克的玛格丽特和亚历山大的凯瑟琳的意义就显得更为复杂。她们似乎作为女性

修道院中的楷模的角色，是修女效法的对象。凯瑟琳在画面中尤其受人崇敬，因为她车轮殉道的场景也出现在基座的画面中。不仅如此，内里还在基座两端画了修会中的成员，而此处在家族委托中是纹章的位置。基座两端均绘有修女，其中之一（可能是院长弗兰切斯卡）由圣洛伦佐引见，另外两位由一位无法辨别身份的女圣人引见。这不仅是一件女性委托的祭坛装饰，也表现了女性群体的宗教需求。

通过原始文件追溯一名女性赞助人的情况并寻找艺术作品与女性观众的关联，这对我们来说十分困难。通常我们只能猜测女性在委托过程中的角色（因为她们的名字并不会出现在文件中），或尝试推断图像中可能对她们具有特殊意义的元素。比如波提切利的圣三位一体祭坛画（图 70），它很可能装饰着阿尔诺河南岸的皈依者圣伊丽莎白教堂的高祭坛。虽然原始的合同未在档案中找到，但是我们知道这里曾有一群贫困的修女居住，她们在蒙上面纱忏悔罪行之前曾是妓女。现在已无法得知祭坛画的出资人，甚至连作为中间人的男性身份也不得而知，但可以确定抹大拉的玛丽亚在祭坛画主体和基座中都有出现，暗示了这些女性的身份。除了这位改过自新的妓女之外，还有谁能为她们提供更典型的榜样呢？菲利波·利皮修士（约1406—1469 年）为圣安布罗焦教堂和女修道院中的本笃会团体，以及在圣文森佐与圣司提反修道院（安娜莱娜）的多明我会的三级修道会创作的三幅祭坛画也是如此。在这些作品中，利皮不同程度地体现了女院长的需求，或是考虑到了女性观众的视角，虽然这些女性的声音和她们特别的视觉偏好在与之相关的记录中已无法寻觅。

卢克雷齐亚·托纳波尼

除修女和寡妇外，学者们还试图找到一些与众不同的女性赞助人的证据。与男性赞助人一样，相关的搜索也集中于贵族阶级。前文提到的洛伦佐·托纳波尼的姑姑卢克雷齐亚·迪·弗朗切斯科·托纳波尼（1425—1482 年）有时会被单独提及。她在 1444 年嫁给皮耶罗·德·美第奇并育有 6 个孩子，其中两个夭折。她受过教

图 71

施洗圣约翰和克莱沃的伯纳德膜拜圣
子（美第奇祭坛画）

*Adoration of the Child with
Saints John the Baptist and
Bernard of Clairvaux (Medici
Altarpiece)*

菲利波·利皮修士

约1459年，板上油彩，129.5厘米×
118.5厘米。绘画馆，柏林国家博
物馆

育且十分聪慧，并与经常拜访美第奇家族的文人墨客过从甚密，其
中包括真蒂莱·贝基、路易吉·浦尔契和安杰洛·波利齐亚诺，她
本人也是一位使用本地语言写作的小有成就的诗人。卢克雷齐亚很
可能具有一定程度的社会和政治赞助的自由，尤其是1469年她的丈
夫去世之后。不过她仍然以她的儿子伟大的洛伦佐·德·美第奇的
中间人的身份行使这些"软性"权力。

　　卢克雷齐亚的作品中有5首宗教诗歌、8首赞美诗和1首歌曲传
世。她的诗歌展现了对年轻的施洗圣约翰的虔信和崇敬。她的《施
洗圣约翰传》显示，她的精神世界似乎以圣约翰年轻时隐居旷野为
标杆。因此，她经常与美第奇礼拜堂中菲利波·利皮的祭坛画相联
系，画中表现了圣母参拜婴儿耶稣，旁边是年轻的圣约翰和一位意
外出现之人（图71）。这个空间昏暗而清苦，类似卢克雷齐亚诗中

图 72

美第奇礼拜堂，其中包含贝诺佐·戈佐利的《贤者的旅途》

The Medici chapel, including Benozzo *Gozzoli The Journey of the Magi*

1459—1460 年，湿壁画。美第奇-里卡迪宫，佛罗伦萨

戈佐利的湿壁画表现了贤者的队伍朝着利皮的祭坛画中的基督走去。现在在礼拜堂中的祭坛画是一件 15 世纪的复制品，原作现存于柏林（图 71）。

用于隐喻自身创作过程的"阴影之路"。这幅祭坛画是美第奇宫的礼拜堂的装饰，其中还有贝诺佐·戈佐利在 15 世纪 50 年代末为科西莫·德·美第奇或他的儿子皮耶罗创作的《贤者的旅途》湿壁画（图 72）。由于这幅祭坛画的委托并没有记录，学者就这幅画的委托人是科西莫、皮耶罗还是卢克雷齐亚而争论不休。并且，即使卢克雷齐亚委托了这幅祭坛画，相关文件（如果留存下来的话）上也不会有她的名字。于是我们只能确定她尤其崇敬施洗圣约翰，而且她家中的祭坛画表现了年轻的圣约翰，这在当时并不常见。

卢克雷齐亚也赞助手抄本的创作。她与她在威尼斯的代理人贝内德托·达·切帕雷洛之间的信件得以留存，其中提到了她委托的一部插图弥撒书。卢克雷齐亚显然参与了这一过程，因为她提供了抄写员需要的羊皮纸和插画师的报酬。同样，她的受雇人也热切希

望令她满意，并向她寻求建议。最近有人认为，卢克雷齐亚也赞助了一本包含了《施洗圣约翰传》中的匿名文本的手抄本，其中的插图很可能由著名细密画家弗朗切斯科·迪·安东尼奥·德尔·基耶里科绘于 15 世纪 50 年代中期，当时卢克雷齐亚的丈夫仍然在世。手抄本的卷首插图（图 73）中同时包含了美第奇和托纳波尼的家族纹章。

还有一个例子可以证明卢克雷齐亚的赞助（尽管其中并不包含艺术作品）。在与美第奇家族的圣洛伦佐教堂右侧第一个礼拜堂相连的圣母礼拜堂，她为圣母往见专门设立了一个神职人员办公的场所。该场所的所有权并不属于卢克雷齐亚，而是属于圣洛伦佐教堂的教士，但她似乎对这座礼拜堂与圣母往见的联系表现出了兴趣，并且自 15 世纪 70 年代起为圣母往见庆日供奉蜡烛。她甚至有可能为这座礼拜堂提供了一幅新的祭坛画，虽然画作已无法确定，但其中肯定包含了圣母，也有可能描绘了圣母往见。事实上，圣母往见庆日在卢克雷齐亚过世很久后仍与她相关，每年这一节日时，人们还会在礼拜堂内纪念她（作为 9 月 8 日圣母生日后第一个星期三的弥撒的附加活动）。卢克雷齐亚是第一个影响了圣洛伦佐教堂装饰的美第奇家族女性，而这座建筑也逐渐变为美第奇家族中的男性的陵墓（见图 58）。

图 73
《施洗圣约翰传》卷首插图
Frontpiece to the *Life of St John the Baptist*

弗朗切斯科·迪·安东尼奥·德尔·基耶里科

约 1455 年，羊皮纸，20 厘米 × 14.3 厘米。佛罗伦萨国立中央图书馆（MS Magliabechiano VII, 49, fol. 1r）

维纳斯与马尔斯

本章关注的是女性直接委托的艺术作品，她们大部分是寡妇、修女，或是拥有非同寻常的社会地位的人。父权制度基本不允许女性进行艺术赞助，但她们在这种情况下仍然享有一定自由。挖掘被历史遗忘的个体在性别研究中已经稍显过时，近年来的女性研究学

者转而关注女性观者，并往往以居家物品为研究对象，因为家庭是很多女性活动和占据主导的空间。这些学者同时也关注了女性一生中的一些重要时刻，例如结婚，当时需要为婚房制作箱子（图74）。总之，按照这一思路，接下来我们将会讨论一件居家物品，即波提切利的《维纳斯与马尔斯》（图75），这幅作品显然由一位男性委托，但画作的目标受众却并不明晰。

实际上，我们在19世纪中叶以前对这幅画一无所知。它必定委托于一场婚礼前后，委托人甚至有可能来自韦斯普奇家族（Vespucci），因为画面右上角绘有黄蜂（意大利语为"vespe"）。从风格来看，我们推测它创作于15世纪80年代，当时可能置于房间的护墙板内，或是某件齐肩高的家具上方（因此被称为"spalliera"，词源为"spalle"，即意大利语中的"肩膀"）。画面中的爱神维纳斯清醒而机警，她旁边的马尔斯却已入睡，近乎衣不蔽体地瘫于一旁。

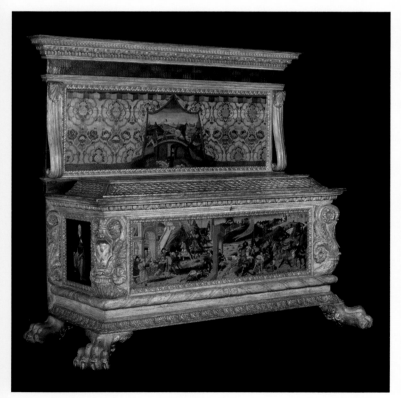

图74
带有洛伦佐·莫雷利和瓦吉亚·内利的纹章的箱子与装饰背板（莫雷利木柜）

Cassone and Spalliera with the Coat of Arms of Lorenzo Morelli and Vaggia Nerli (Morelli Chest)

比亚焦·迪·安东尼奥和多梅尼科·迪·扎诺比

1472年，木板蛋彩，箱子：190.2厘米×193厘米×76.2厘米。考陶德美术馆，伦敦

这是洛伦佐·莫雷利与瓦吉亚·内利结婚时委托制作的一对箱子的其中之一。瓦吉亚·内利是塔奈·内利和南纳·卡波尼（即图51中描绘的供养人）的女儿。该装饰背板最初并没有被安在这口箱子上。

无论是否穿着衣物，两人都美丽动人。在二人之间嬉戏的是萨蒂尔，更准确地说是潘神的随从，他们玩弄着马尔斯的头盔和胸甲，并将象征阳具的长矛戳向一只海螺壳。

这幅画作的主题是维纳斯和马尔斯偷情。卢克莱修的《物性论》和奥维德的作品中都记录了这个故事，尽管这幅画作的情节来源应该不是奥维德。波提切利最有可能听取了波利齐亚诺的建议，并参考了艾基翁的一幅失传画作，根据古代作家琉善的描述，这幅画描绘了亚历山大大帝与罗克珊娜的婚礼。《维纳斯与马尔斯》无疑具有情色意味——明显体现于向前戳刺的长矛和海螺壳——但目前尚不清楚马尔斯的沉睡是云雨后的极乐，在和谐的爱情中一晌贪欢，还是在情欲的噩梦中痛苦不堪。无论如何，他都吸引着观者的视线。与观者一样，维纳斯也看向马尔斯。马尔斯居于我们的凝视之下，美好的肉体被物化为取悦观者的工具。

维纳斯和马尔斯在画中分别扮演着主动和被动的角色，颠覆了文艺复兴时期常见的性别范式。他们与观者的互动（或互动的缺失）也不同寻常。如果将其与同时期的肖像画比较，我们会发现女性通常屈居于男性凝视之下。她们在肖像画中以侧面表现，无法转头（图76）。而此处维纳斯表现为四分之三像且处于清醒状态。她可以扭头看向观者。我们要如何理解波提切利笔下这一颠覆性的设定呢？相关的解读包括了粗俗的笑话到"恐慌"（panic）一词及其希腊语词源的博学的评论，都是从受教育且淫秽的男性视角出发。他们将自己代入马

图75
维纳斯与马尔斯
Venus and Mars
桑德罗·波提切利
约1485年，板上蛋彩和油彩，69.2
厘米 × 173.4 厘米。英国国家美术
馆，伦敦

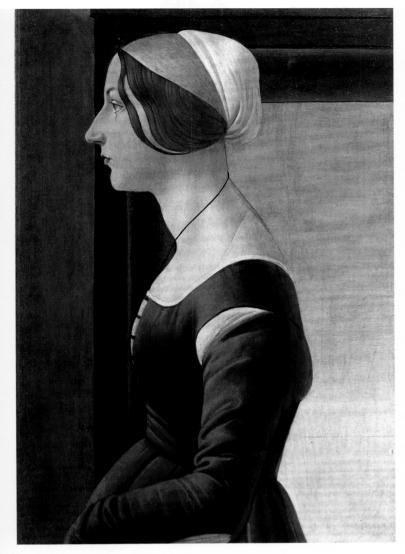

图 76
女子像
Portrait of a Woman

桑德罗·波提切利

约 1475 年，板上蛋彩，61 厘米 ×
40 厘米。帕拉提纳美术馆，佛罗伦萨

在肖像画中，女性常以侧面形象表
现，是注视的客体；而男性则常以看
向身处画外的观者的形象表现。不过
侧面和正面描绘的这种性别差异并不
普遍。在图 2 中，吉内芙拉·德·本
奇便以正面观众的目光的形象出现。

尔斯，但并不希望体现为色欲的形象。然而，这幅画作不也提供了另
一些观者，即那位被遗忘的文艺复兴时期的女性观者的线索吗？她是
否会喜欢这件作品？如果答案是肯定的，那么她便颠覆了人文主义传
统，并以智性、幽默以及可能萌动的春心欣赏波提切利的画作。

在之前三章里，我们主要研究了赞助人的问题。现在，我们将
目光转向他们委托的图像。接下来的两章将会讨论艺术风格，尤其
是关于空间、自然和古典主义的内容。它们将关注佛罗伦萨的图像
成为我们所见的样子的过程及原因。

第七章　风格一：空间透视

在 15 世纪最初几十年，一个新的问题变得急迫了起来，并对西方艺术影响深远：二维的画面在多大程度上可以反映我们周围的世界？如果我们知道一个站在地平线上的人和一个站在我们身边的人一样大，那么此人在画面中应该像我们眼睛所见按比例缩小，还是仍然保留实际的大小？此人衣服的颜色应该如我们记忆中的那样鲜艳，还是应该像实际看到的那样更加暗淡？在西方，我们太习惯"自然主义"的描绘形式，以至于这些问题似乎有些荒谬：显然，此人应该按比例缩小，衣服的颜色也不那么鲜亮。但是，如果此人是圣母呢？她又应该如何被描绘？如果将她缩小或降低饱和度，是否有损她的神圣地位？这些问题的答案比初看之下更为复杂，因为它们带来了认知与视觉的冲突。对艺术家而言，它们是一个更加宽泛的难题：他们应该遵从自己的双眼，还是自己的思想？

线性透视是解决这个棘手问题的一种方法，虽然它显然在构建空间时使双眼优先于心灵。作为艺术家的一个工具，线性透视发展于 15 世纪早期的佛罗伦萨，但是作为一种对视觉的理解，它在光学

图 77
三位一体
Trinity
马萨乔

约 1426 年，湿壁画。新圣母玛利亚教堂，佛罗伦萨

画面中的正交线可见于顶板（柱头最上方的部分）和天花板的格子，它们相交于一个消失点，即供养人之间的底部台阶的中心。

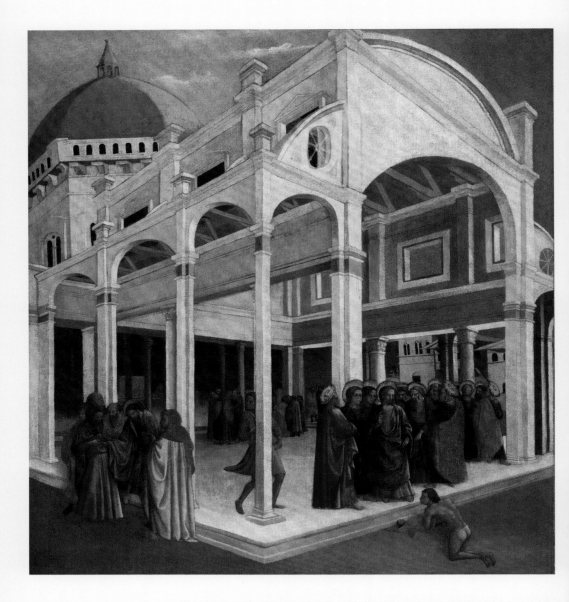

研究方面有着更悠久的历史。马内蒂在论述两幅描绘了领主广场和洗礼堂的板上绘画（分别处于图 4 和图 9 的视角，现已遗失）时，认为布鲁内莱斯基"发明"了线性透视。布鲁内莱斯基是否真的发明了线性透视并不重要，因为据信他在 15 世纪 80 年代之前就已经采用了这种方法。马内蒂谨慎地将其称为"现在被画家称作'透视'的东西"，并声称它来自某种"包括了根据人眼所见，将一个近处或

远处的物体适当、合理地缩小或放大"的知识的分支。我们现在用"透视"一词描述这种构造形式，某种程度上和马内蒂同时代的画家一样，但当时"透视"（prospettiva）这个词大多被理解为与光学有关，而光学又来自古代希腊和阿拉伯科学。15 世纪 30 年代中期，阿尔贝蒂在《论绘画》中记录了用数学组织空间的方式，他是只记录和编纂了画家和雕塑家已知的东西，还是制定了一套全新的规则尚存争议。多纳泰罗和马萨乔在 15 世纪 10—20 年代的作品表明，透视此时已经得到了雕塑家和画家的实践。

透视通过数学计算事物的相对比例，在二维平面上创造出三维空间的错觉。图像平面通常与视锥截面一致，其顶点便是观者的眼睛，即视锥存在的前提。或者用阿尔贝蒂的比喻来说，图像平面就像一扇窗或面纱，艺术家透过它们看到的自然物体会随着空间的后退而缩小。透视要求艺术家在地平线上设定一个消失点，所有平行的线条都交于此处。然后，这些正交线（也就是垂直线）在被称作"单点透视"的系统中与垂直于图像平面的建筑或地面对应，新圣母玛利亚教堂内马萨乔的《三位一体》（图 77）就是一个例子。当时两点透视（即地平线上有两个消失点）也已为人所知，虽然它直到 16 世纪才被理论化（这与已被阿尔贝蒂记载的单点透视不同）。布鲁内莱斯基可能在他的实验中使用了两点透视。弗朗切斯科·迪·安东尼奥（1393—1433 年）的一幅画将基督治愈疯子和犹大接受 30 枚银币的场景置于仿大教堂样式的神庙中，其中也使用了这种方法，但是并不算成功。画面中正交线从建筑的一角向后发散，沿着建筑的两边分别相交于左右两侧的消失点（图 78）。

所谓的线性透视的发现被认为是佛罗伦萨文艺复兴中最重要的艺术发展之一，事实也确实如此。虽然我们关注线性透视，但这并不意味着前几代人不能令人信服地描绘空间，也不能说线性透视一经发明就被所有艺术家接受。实际上，欧洲或更远地方的文化在没有透视的情况下也发展良好，并且出现了同样复杂的空间表现系统。鉴于普遍的观点有时基于线性透视，布鲁内莱斯基的发现必须要在更广泛的语境中理解。

图 78
基督医治疯人和犹大得到三十银币
Christ Healing a Lunatic and Judas Receiving Thirty Pieces of Silver
弗朗切斯科·迪·安东尼奥

1425—1426 年，亚麻布上蛋彩和黄金，115.3 厘米 × 106 厘米。费城艺术博物馆，约翰·G. 约翰逊收藏，1917 年（Cat. 17）
该画作曾被裁切，因此右侧的消失点并不直观。值得注意的是，瓦萨里认为这幅画是马萨乔所作。

实践与理论中的透视

乔托和马萨乔分别创作的两幅《圣母子》的对比揭示了透视之所以重要的原因。乔托的《圣母子》绘于 1310 年左右，当时可能计划放在佛罗伦萨诸圣教堂的圣坛屏上（图 79）。与之不同，马萨乔的《圣母子》曾是一幅 1426 年为比萨圣母圣衣教堂内的礼拜堂所作的多联画的中央板面（图 80）。尽管这两幅画的类型和样式在今天看来十分相似，但在过去，当马萨乔的画作是更大的祭坛画的一部分时，它们看起来会大相径庭，不过我们仍可以对比两件作品中对圣母宝座的处理方式。其中的建筑语汇有所变化，因为乔托采用了"哥特式"尖拱，而马萨乔则用源自古老石棺上的袖珍古典立柱和纹槽进行装饰。更重要的是，空间中的形式表现也发生了变化。两幅画作中的宝座都营造出了其所处空间的令人信服的错觉：侧面内折的同时基线抬升，营造出空间后缩的感觉。然而，马萨乔所绘宝座上的正交线均交于圣母子宫上的一点，使注意力聚焦到这个具有明显象征意义的地方。乔托所绘的宝座中没有消失点。如果延长圣母肩膀处的两条装饰线，它们会相交于她的双乳之间；宝座座面的延长线将交于她的肚子；圣母脚下的台阶的延长线将交于她膝盖之间的地方。乔托通过观察他周围的世界，凭经验构建了空间，然后通过反复试验创造了一个宝座。马萨乔则应用了来自数学和光学研究（无论是通过自学，还是更有可能的通过他的朋友和顾问）的几何规律，在二维平面上构建出三维空间关系。两者都产生了令人信服的空间错觉，两幅作品平分秋色，但采用了不同的手段。

图 79
圣母子
Maestà

乔托

约 1310 年，板上蛋彩，325 厘米 × 204 厘米。乌菲齐美术馆，佛罗伦萨

图 80
比萨祭坛画中的《圣母子》
Virgin and Child from
the Pisa Altarpiece

马萨乔

1426 年，板上蛋彩，134.8 厘
米 × 73.5 厘米。英国国家美术
馆，伦敦

14世纪的艺术家很清楚，在诸如描绘房间的过程中，天花板必须要下降，同时墙壁必须向内折，以暗示空间的后缩（图81）。在布鲁日工作的扬·凡·艾克（约1390—1441年）也深知这一点。他的《阿诺菲尼夫妇像》中的正交线交汇于不同的消失点，或如一位学者所称的"消失区域"（图82）。若左侧窗户的正交线与地板具有相同的消失点（它们在画面中并不一致），那么窗户就会前缩，造成画面的不和谐。于是凡·艾克按照他感知并了解的样子描绘了这个房间，而非它可能投射在视网膜上的样子。他和乔托都关注视觉效果，但是并没有以数学方式来构建。因此，当谈论15世纪初期在佛罗伦萨"发明"的线性透视时，我们不是在说此前的艺术家不关注空间后缩或空间中描绘的物体的相互关系，而是他们没有根据画面外的某个固定点（即观者的眼睛）以几何学的方法计算这些关系。

如果我们以此为依据回到乔托和马萨乔的画作中，就会发现另一个重要区别。他们对空间的处理假想了不同的观者位置。在乔托的画作中，我们俯视宝座的台阶和座面，但是仰视华盖底面。观者

图81
巴尔迪礼拜堂内的《制定会规》
*Acceptance of the Rule from
the Bardi chapel*

乔托
1325—1328年，湿壁画。圣十字教堂，佛罗伦萨

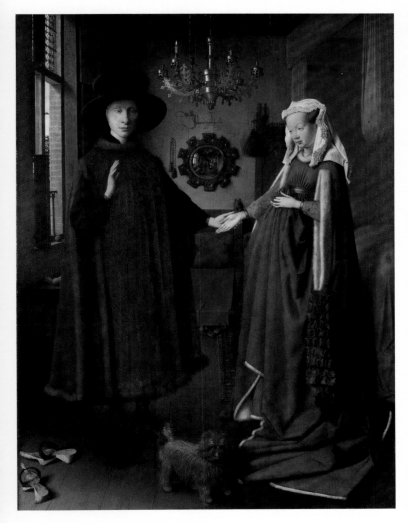

图 82
阿诺菲尼夫妇像
Arnolfini Portrait

扬·凡·艾克

1434 年，橡木板上油彩，82.2 厘米
×60 厘米。英国国家美术馆，伦敦

的眼睛被假想在圣母子宫附近，虽然在这样的情况下，观者必须高
高悬在教堂中殿的上方。马萨乔则将观者的眼睛假想在与圣母宝座
齐平的位置，因此我们能俯视台阶，并仰视立柱上的柱顶过梁。马
萨乔的画曾经位于某个祭坛上，尽管它似乎仍然高于观者的实际位
置，但相比乔托的作品已经近了很多。可以说，马萨乔的空间结构
与观者的实际位置联系在一起，而乔托的不是。

我们不知道马萨乔是如何设计他的宝座的，但是我们知道在这
幅画完成的十年之后，阿尔贝蒂写下了用透视法设计物体的指南。

第七章　风格一：空间透视

图 83

透视构造图

阿尔贝蒂的原理基于这样一种观点：视锥由多个三角形组成，当这些三角形相似时，即"它们的边角关系彼此相同时"，它们之间就产生了比例关系。如果在不改变与底边的夹角的情况下延长三角形的两个边至某一底边，那么这两个三角形便互为相似三角形（如图中三角形 ABC 和三角形 ADE 的关系）。如果将初始三角形的底边 BC 所在的面想象为一幅画（或视锥的截面），将新的底边 DE 所在的面想象为需要被呈现的现实世界的某个面，那么现实世界中物体或人物的空间关系将在画面上被等比例地复制。

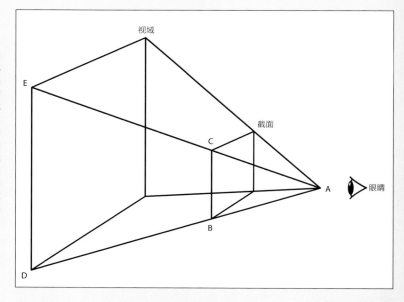

《论绘画》第一卷中的大部分内容都在解释"视线的力量和对截面的理解"。他首先介绍了欧几里得几何学，展示了点如何形成线，以及线如何形成平面，随后又讨论"光线"如何将平面的信息传递给眼睛。他写道："让我们想象一下这些光线，它们就像延伸的细线，在一端被紧紧地扎成一束，重新汇集于视觉所在的眼睛。"从本质上讲，这些光线形成了一个视锥，其顶点位于眼睛内部，基部就是正被观察的平面。其中最重要的是中心视线，它穿过视锥中部和消失点。在这里，读者将发现阿尔贝蒂试图解决的问题。为了让一幅画作能够按亲眼所见成比例地表现空间中的人物及物体，画作必须呈现视锥的某一截面。用他的话说就是：

　　然而（绘画）仅是位于板上或墙上的平面（即二维的），画家要努力在此之上表现一个视锥中的多个平面（即它们在三维中的表现），因此需要在某个点裁切这个视锥，以便画家通过描绘及设色表达这个截面上的所有轮廓和色彩。于是观者看到的是视锥上的某一截面。所以，一幅画便是特定距离下的视锥切面，具有固定的中心和特定的光线位置，通过施于给定平面上

的线条和色彩呈现。

这一原理最好以图示的方式来理解（图 83）。这看起来可能令
人困惑，但重要的是，阿尔贝蒂将绘画等同于眼睛所见。与之相对，
绘画本身是基于画作面前的实体观众而预设的。我们与过去或许仅
仅服务于上帝视角的观念已经相距甚远，例如教堂内远高于观者的
彩绘玻璃。

在阐明了理论原则（上文只是最粗略的解释）之后，阿尔贝蒂
用更实际的术语解释了透视，或用他的话来说，他描述了"在绘画
中表现交点的艺术"。在这里，他提出了著名的图画和窗户的对比：
"我画出一个任意大小的矩形，将其视为一个打开的窗口，通过它可
以看到被画的对象。"这是一种艺术家实际使用的方法。但是，比这
种观察更重要的是下一点："我要确定人物在画面中的大小。"这表
明任何构图都要以人物为准，暗示着人物定义了画面；如我们所见，
人物是最基本的组成部分，也是画面叙事的核心元素。阿尔贝蒂继
续写道，他将这个人物一分为三，因为人体高度的三分之一大致相
当于一佛罗伦萨臂尺（一种度量单位，等于一条手臂的长度或约 58
厘米），并且将画面基线以此为单位进行分割。然后，他便可以设置
"中心点"或消失点，这个点与基线的距离不能超过人物的身高。接

图 84
透视构造图

为了建立地面的水平分割线，阿尔贝
蒂将道路假想为旋转 90 度后的样子，
然后将道路的等分线投影到旋转后的
交点以及"中心点"，两者都位于眼
睛的高度。正如阿尔贝蒂早先提出的
理论一样，构造者必须绘制出这个三
角形的交点，并测量水平等分线之间
的距离。

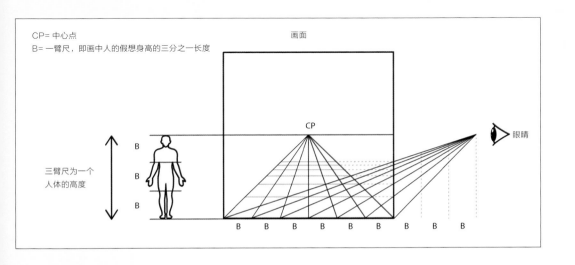

下来，可以用正交线将中心点与基线上的等分点相连。在完成地面的绘制时，必须在这些正交线上绘制水平线，这就产生了应该如何按比例分割它们的问题。

阿尔贝蒂反对某些艺术家的方法，即将后缩的每一个空间以3∶5的比例进行分割（这也表明艺术家已经实践了某些方法）。他的理由十分充足。他认为这些艺术家被误导了，因为"即便其他等距线遵循了某种系统和理由，但他们仍然不知道准确视角的视锥顶点的位置"。视锥的顶点是观者的眼睛，表明这一系统取决于固定的观看位置。只有一个视点能够使画面成功制造错觉。阿尔贝蒂提出水平分割的方法来解决这一问题。同样，他的方法最好通过图示理解（图84），虽然我们不必关注其中的细节。阿尔贝蒂的方法（以及更广泛的单点透视）取决于固定的眼睛位置，这一点尤为重要。而在此之前，布鲁内莱斯基已得出了相同的结论。

布鲁内莱斯基的"发明"

在描述布鲁内莱斯基的发现时，马内蒂曾怀疑这究竟是古人未知的新发明，还是对被遗忘的古典时代已知规律的重新发现。布鲁内莱斯基用两幅画作展现了他的新作画系统。第一幅画呈正方形，边长仅有半臂尺，尺寸小到可以拿在手中。画中描绘了从大教堂的门中看见的圣约翰洗礼堂（见图9）。马内蒂细致地描述了这幅以细密画的方式创作的画面的内容。第二幅画尺寸更大，描绘了从今天的卡尔查依欧利街的街角处看到的领主宫，包括了这座建筑的北侧和西侧立面（见图4）。这幅作品显然采用了两点透视，马内蒂对此印象深刻且惊叹不已。布鲁内莱斯基之所以绘制这两处佛罗伦萨的著名地点，是因为用透视表现空间与描绘城市场景联系紧密。自然景观和未经规划的空间中并不存在平行线，因此无法用透视展现，这在乌切洛的《圣罗马诺之战》（图85）中表现得十分明显。

布鲁内莱斯基在两幅画作中都采用了新颖的方式营造天空。在表现圣约翰洗礼堂的画中，他用银箔覆盖了天空的部分并将其抛光，

从而使之反光。而在表现领主宫的画中，他沿着建筑的天际线切割了木板。马内蒂以类似现在所说的自然主义的术语解释了这一特殊手法："他在展现天空的地方覆盖了抛光的银箔，那么当画作放在室外时，自然中的天空和大气就会照映其中，于是将会在银箔中看到风卷携着云朵。"也就是说，银箔反射的天空和移动的云朵也成了画面表现的一部分。画中世界和真实世界的界限变得模糊。在第二幅画作中，马内蒂认为布鲁内莱斯基也出于相似的动机而把天空从画面中直接移除："他切掉了画中建筑物以上部分的画板，并将画作放到一个可以用自然天空作为背景的地方。"这样一来，真正的天空取代了画面重现的天空，真实世界和画中世界、自然画面和重现画面再次交织。马内蒂在两幅画的描述中都使用了"naturale"一词来形容其中真实的天空和大气，它在语源上和"nature"密切相关，其含义将在下一章中讨论。

最后也是最为重要的一点，马内蒂记录了布鲁内莱斯基希望的观者观赏画作的方式。在洗礼堂画作中，他在画面上挖出了一个圆

图85
圣罗马诺之战
Battle of San Romano

保罗·乌切洛

约1438—1440年，使用核桃油和亚麻籽油的杨木板上蛋彩，182厘米 × 320厘米。英国国家美术馆，伦敦

乌切洛在他画面的战场上用散落着的长矛来标记正交线，就像在城市景观画作中的道路一样。然而，在该画作的背景中，他却放弃采用透视，而改用了更常见于挂毯中的空间描绘方式。

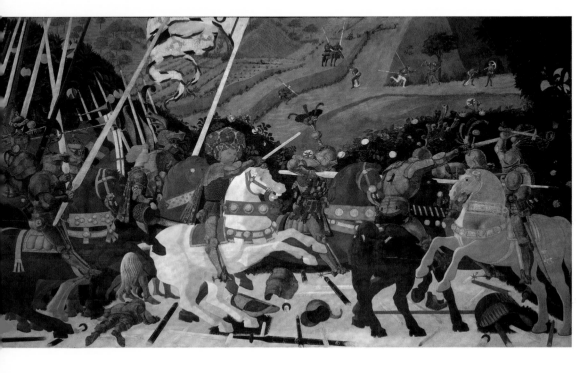

锥形的孔洞，从有绘画的一面看大概有一颗扁豆大小，但在背面扩展到了一枚杜卡特的大小。他要求观众通过背面的开孔向前看，同时正对画作放一面镜子，使画作反射在镜子中。马内蒂认可了这种特殊观赏方法："在此类画作中，画家必须事先假定一个视点……从而避免在观看时出现错误（因为除了那一视点之外，任何视点都会使看到的形状变化），他在画板上穿了一个洞。"马内蒂也描述了这种方式的效果："按照这种方式，观者会感觉自己看到了真实景象。"马内蒂在这里使用了"vero"来描述真实，它意味着事实，并将对描绘自然（"外面"的世界）的追求与事实性联系起来，仿佛艺术家使用透视——也只有透视——才可以表现真实的自然。

使用单点透视的场景只能从一个点进行观看；其他任何位置都将使空间变形。布鲁内莱斯基似乎从最初就意识到了这种方式的缺陷，并试图通过固定观者、确定双眼位置和设置反射图像的距离来改善。于是观者被艺术家直接控制，不得不舍弃在画作前走动的自由。由此一来，对空间表现过程的引入变成了权力的变化。透视为观者创造了一个理性可知的世界的错觉，并将观者固定于画作前的某一位置。因此，透视既是一种制造错觉的有力工具，也是一种强大的权力工具。

当与权力相关时，空间的透视表现和城市环境的紧密联系便呈现出新的维度。我们可以想见佛罗伦萨这类城市的发展——广场中的空地、宗教和公共性质的建筑——都是为了营造美好的空间，如同布鲁内莱斯基在两幅作品中展现的。然而，这也是一种控制，通过建造宏伟的、用于监督的建筑来建立权威。

布鲁内莱斯基似乎意识到了这一点，至少在马内蒂对他的发现的描述中是这样。当提及描绘领主宫的画作时，马内蒂曾感到疑惑：鉴于单点透视的各种问题，为什么布鲁内莱斯基在这幅画作中没有再次钻孔呢？马内蒂最后的结论有些平平无奇，他认为这幅画尺寸过大，无法单手拿起，而且镜子与画作的距离需要非常远，远超手臂的长度。因此，布鲁内莱斯基"将这个问题留给观众，就像其他艺术家的画作那样，尽管观众有时并无法辨识"。尽管不情愿，布鲁

内莱斯基也不得不和其他技艺不够精湛的画家一样，接受观众的这种自由。

透视的问题

　　线性透视的发现和对其实践法则的确立具有革命性的意义，它对西方艺术的影响不容小觑。布鲁内莱斯基和阿尔贝蒂都试图在画中模仿眼睛所见，而这远非一个小小的成就。但是，他们的成功也导致了一种臆断，即优秀的艺术就是在最大程度上重现双眼而非意识所感知的世界，似乎我们对世界的认知仅由双眼的光学功能决定，没有经过大脑的调节。这种观念为当时的艺术家和艺术史的叙述带来了各种各样的问题。对当时的佛罗伦萨艺术而言，线性透视对宗教画家造成了困扰：毕竟，怎么能用一种理性的、可被认知的空间来描绘幻象或圣迹呢？第九章将再次讨论这个问题，但是在此我们需要认识到，在阿尔贝蒂的时代，只有为数不多的画家真正践行了他的透视规律。在 15 世纪的佛罗伦萨艺术中，一幅完全精准遵循单点透视的画作十分罕见。在佛罗伦萨之外，透视因"准确"重现人之所见从而成为描绘空间的"正确"画法，这种观点至少在两个方面存在问题。第一，如果任何想要模仿自然的画家都必须使用透视法，那么扬·凡·艾克便对自然主义绘画并无兴趣，这显然是荒谬的，但他描绘的室内场景从来没有统一的消失点，其中的正交线也不相交。第二点则更加令人担忧，因为它认为使用透视法的作品"优于"未使用透视法的作品。这种观点经常表现在看似不经意的言论中："看！这个艺术家把这个房间完全画错了！"当进行跨文化比较时，我们就能看到艺术史中西方的偏见，卡玛尔丁·比扎德（约 1450—1535/1536 年）创作于 1488 年 6 月的《优素福临艳不惑》（图 86）就能说明这一点。

　　比扎德可能出生于布鲁内莱斯基去世之后不久，在今阿富汗境内的赫拉特工作（至少在职业生涯早期如此）。《优素福临艳不惑》是完成于 1257 年的手抄本《果园》（13 世纪的波斯诗人萨迪的著作）

图 86

优素福临艳不惑

Seduction of Yusuf

卡马尔丁·比扎德

定年为 1488 年，纸上水彩和墨水，
30.5 厘米 × 21.5 厘米。埃及国家
图书馆和档案馆，开罗（MS Arab
Farsi 908）

贾米的波斯语文本出现在中心白色拱
门周围的蓝色和白色瓷砖中，萨迪的
阿拉伯语文本则位于米色的地面上。

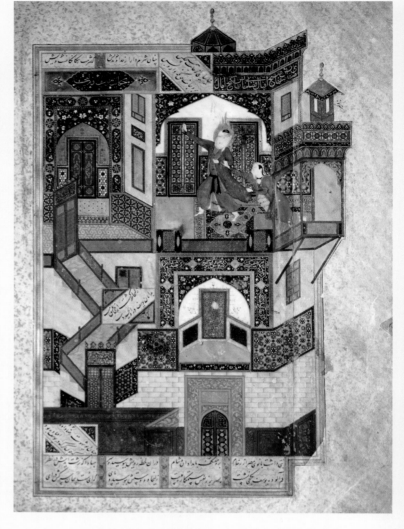

中的插图。抄写员苏丹-阿里·哈提卜为帖木儿苏丹侯赛因·拜哈拉
（1470—1506 年在位）抄写了这本手抄本。这个故事广为人知，《创
世记》（约瑟和波提乏之妻的故事）和《古兰经》均对此有所记载。
在犹太教和伊斯兰教传统中，波提乏的妻子被认为是祖莱卡，她诱
惑了她丈夫的奴隶优素福，并被他的拒绝所激怒，污蔑优素福企图
强奸自己。诗人贾米（1414—1492 年）在他的《七宝座》中用诗歌
体记录了这个故事，而这篇诗歌的波斯文版本也出现于比扎德的这
幅画中。

这幅画的构图使观者可以看到宫殿的不同空间，因此对于我们讨论空间构建十分重要。紧闭的宫殿大门位于画面底部，但是观者仍然能看见大门后的庭院。一段楼梯从另一扇紧闭的大门后面向上延伸。观者的目光在图像和文字中穿梭，之后来到一系列封闭的房间前。这些房间均饰有瓷砖，上面的图案让人想起当时的赫拉特建筑。这种上升式的构图引导观者到达最深处的空间（由庭院上方打开的露台标示），并迎来了故事的高潮。在这里，祖莱卡扑向蒙面的英俊的优素福，优素福的姿态和手势体现出令人称赞的克制（与祖莱卡的淫欲形成对比）。

比扎德的构图旨在引导观者的目光环视这座宫殿，将其中的空间开放给观者，但对画面中的主角而言，空间仍然是封闭的。贾米描述了祖莱卡如何将优素福带入到宫殿中：她带着优素福穿过7个房间，并将每扇门一一落锁。而当优素福逃离时，这些门却都奇迹般地敞开了。观者的目光穿梭在不同空间时，便能捕捉到开放与封闭的感觉。这些房间以访客或住在宫中的人**知道**的样子展现，而不是按照身处其中的人**看到**的样子展现。部分画面空间以短缩法描绘（如内折的墙壁），有的则通过表面装饰进行展现。对整个画面的色值和细节部分赋予同等重要性的做法尤其引人赞叹，特别是强调了实体性（所谓的"真实性"）的瓷砖的描绘。观者并非从宫殿外的某点看到这些房间，它们也没有以单点透视表现，但是这丝毫没有影响我们对空间的理解。画面的实际效果与此截然不同：在开放与封闭、平面与纵深、文字与图像中的移动加强了我们的体验。我们对图像中的"真实"的感知得到了强调。如果用佛罗伦萨的透视法来评判比扎德的画作，便是脱离了作品本身的语境，继而会忽视这位技艺精湛的艺术家的成就。但是，将其与佛罗伦萨美学规范进行比较也并非毫无价值。如果我们以赫拉特艺术的眼光审视佛罗伦萨艺术，那么采用线性透视的图像也会十分怪异，如此一来，我们就可以评价佛罗伦萨艺术发展的特殊性。我们将使用本章最后一个例子来说明这一点。

吉贝尔蒂在《天堂之门》中也描绘了约瑟的故事，但是其中省

略了波提乏的妻子（图 87）。这个严格符合透视规则的画面描绘了一个关于诱骗、报复和宽恕的故事。画面上方的远景中，约瑟被他善妒的哥哥们推入井中，并将他卖为奴隶。之后的叙事在时间和空间上进行了一些省略。几十年后，已经成了埃及的宫廷大臣的约瑟认出了在饥荒期间来采买粮食的哥哥们，但他们并没有认出约瑟。在中景处的环状的拱廊市场中，他的哥哥们正在收拾行装，带上那些约瑟应许给他们的粮食。前景右侧，哥哥们再次和他们最小的弟弟便雅悯（出生于约瑟离开后）来到了埃及。故事的高潮发生在前景左侧，便雅悯的行装中被搜出了一只银碗[1]，他因而被指控盗窃，但实际上这只碗是约瑟放入其中的。最终，在中景左侧，约瑟向他的兄弟们告知了自己的真实身份，并和便雅悯和解。画中城市空间的幻象已体现出透视构造的绝技，更不用说画家在复杂且短缩的圆形结构中展现出的高超技巧。后缩的道路和侧面的建筑统一了画面场景，其正交线都相交于市场处。然而，观众所看到的单个空间的场

1. 原文有误，应为银杯，见《创世纪》44：2。——编者注

景却和其中分段式的叙事背道而驰。吉贝尔蒂用建筑和道路区分在时间和空间上都差别巨大的故事情节，但实际上这些事物都处于同一个构图中。在比扎德的画中，我们对宫殿内房间以及瓷砖纹样和色彩的认知增强了对空间的感知。而在吉贝尔蒂的浮雕中，画面的视觉印象展现了单一的时间和空间，与我们对故事的认知相悖。

吉贝尔蒂画中的建筑严格遵守了几何原则，因而画中建筑的侧边似乎扩大了，环形市场也夸张地向外鼓起。凡·艾克在《阿诺菲尼夫妇像》中设计的空间或许在数学上并不"准确"，但他的微调（不论有意还是无意）使这个空间在视觉上更加可信。他对空间的阐释更接近经大脑处理后的由双眼传递的视觉信息。线性透视的"发明"是欧洲绘画的重要发展，但是它在过去和现在都只是一种营造空间的人为手段。它或许可以模仿**看东西的方式**，但是无法复制经由大脑处理后**看到的东西**。线性透视规律来自我们看世界的方式，但这并不意味着它优于（或是劣于）其他阐释自然的视觉体系，不过它确实结合了视觉呈现和两个外在因素，即观者的视点和它所指涉的区域。我们已经讨论过前者，接下来我们将讨论后者，即自然。

第八章 风格二：转向自然还是回归古典？

布鲁内莱斯基的两幅画作都包括了真实的自然。贴有银箔的一幅反射着云朵；另一幅则切割板面以使真实天空出现。面对模仿性质的艺术实践，布鲁内莱斯基似乎在探索艺术家模仿自然的程度，如果马内蒂所言为真，布鲁内莱斯基将自己放在了一个极端的立场中。他认为艺术家不应干预自然和自然的重现。这种思想并不新鲜，至少普林尼的《自然史》中，这是一种对古典艺术的比喻。尽管这部书早已为人所知，但是直到 15 世纪 30 年代，人文主义者尼科洛·尼科利（1364—1437 年）从吕贝克的多明我会修道院购买了相对完整的一个版本，它才流传到了佛罗伦萨。普林尼讲述了几段验证艺术和自然的关系的故事。例如，著名雕塑家利西波斯被认为只以自然为范本。其中最著名的例子，或许也是文艺复兴时期最广为人知的例子，是宙克西斯和帕拉休斯之间的竞赛。宙克西斯被要求为剧院绘制背景，其中的静物葡萄画得过于写实，以至于鸟儿都

图 88
根据罗马雕塑所绘素描，其中包括《挑刺的少年》的背面视角
Drawings after Sculpture in Rome, Including a View of the Spinario from the Back

15 世纪晚期，纸上蘸水笔和墨水，29.8 厘米 × 23.5 厘米。霍尔汉姆府邸，诺福克（MS 701 fol. 34v）

这幅《挑刺的少年》的素描可能作于 15 世纪晚期，因此布鲁内莱斯基不可能见过这幅作品，但他见到的可能是 15 世纪早些时候流通的版本。

来啄它们。帕拉休斯却更上一层楼，他在背景中画了窗帘，不仅愚弄了自然（鸟儿），还骗过了同侪宙克西斯：他让帕拉休斯把窗帘拉开。这一轶事也出现于吉贝尔蒂和菲拉雷特的著作中。

这些故事中展现的幻觉很少像布鲁内莱斯基的艺术那样与自然直接关联。至少在具象艺术中，如果风格不是艺术家展现自然的方式，它还能是什么？ 15 世纪的艺术家在质疑他们画中的空间时，也在质疑他们再现的世界和世界本身的关系。基于自然的艺术看似与古典的理想化艺术背道而驰，但二者却成了文艺复兴时期佛罗伦萨艺术的特征，并将在之后的几个世纪主导意大利艺术。15 世纪的画家和 19 世纪的风景画家对从自然中获得灵感的观点并不相同：早期的艺术家并不认为自然是特殊或独立的。

古典的复兴

文艺复兴被定义为对古典过往的兴趣的重燃，毕竟这就是"文艺复兴"一词的意义，最前沿的艺术家会回溯历史寻求灵感。这种复兴有多种形式。艺术家对留存了几个世纪的古典雕塑进行了研究，人文主义者、富人和艺术家也开始收藏古董。吉贝尔蒂收藏了一批古典雕塑用来获得灵感（图 89），据说多纳泰罗也对古典作品研究颇深。在一封 1430 年 9 月 23 日写于罗马的信件中，学者波焦·布拉乔利尼对尼科利说自己获得了一些古希腊头像，这些头像来自他的另一位联系人皮斯托亚的弗朗西斯哥（当时居于希俄斯）。它们是朱诺、密涅瓦和巴库斯的头像，被认为是波留克列特斯和普拉克西特列斯的作品，虽然布拉乔利尼对其归属保持怀疑。在 15 世纪，类似他这样的收藏家还是一个新兴群体，他们热衷于收藏古物而非委托新的作品，尽管当时许多最负盛名的收藏家也是艺术赞助人。由于出土的古物往往都是碎片，雕塑家的工作之一就是修复它们，比如复原四肢和丢失已久的鼻子（见图 20）。收藏家也发现了展示这些珍藏的新方式。布拉乔利尼称半身像将用于装饰工作室，但也可以放在庭院和花园中。在圣马可教堂附近的一个花园中，美第奇家族安

图 89
加迪的躯干
Gaddi Torso

公元前 2 世纪，大理石，高 84.4 厘米。乌菲齐美术馆，佛罗伦萨

吉贝尔蒂很可能拥有这件残缺的躯干，这件雕塑有时被认为是他的竞赛作品中的以撒形象的灵感来源。

放了一部分他们收藏的古典雕塑，艺术家（包括年轻的米开朗基罗）可以去那里对其进行研究。

在佛罗伦萨，留存的大型古典雕塑作品数量较少。薄伽丘在《十日谈》中提到，一些放在大教堂和圣约翰洗礼堂周围的石棺就足以令人印象深刻，但是几乎没有独立雕塑能够公开展出。在建设一座归尔甫党的建筑时出土了一件被认为是一名"议员"（图 90）的雕

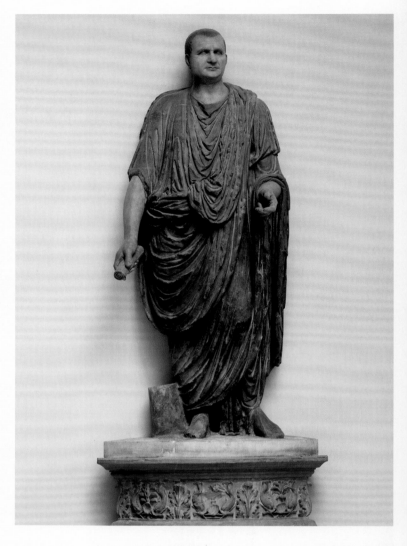

像，这在当时引发了不小的轰动，直到很久以后的 1567 年，雕塑家弗朗切斯科·德·圣加洛都对此记忆犹新。这件雕塑之后被移至贡迪宫，现在仍能在庭院中看到。罗马有更多供艺术家自由临摹和研究的雕塑（图 91）。尽管少有文件可以证明画家或雕塑家曾经造访这座永恒之城，但他们的作品却无法说谎。在参与浮雕委托的竞赛之前，布鲁内莱斯基必然曾在罗马见到过《挑刺的少年》，因为他的参赛作品中也有一个人物正在将刺从脚上挑出（见图 35），除非他从其他艺术家的画作中习得了这一姿势（图 88）。

因此，古典雕塑可以说是灵感的源泉。它为艺术家提供了创作主题和形式，还有一系列的表现类型。佛罗伦萨雕塑家在其他城市创作的几件雇佣兵队长纪念像的灵感就来自巨型青铜制马可·奥勒留骑马像（图92）。这种形式对艺术家来说是一个挑战，因为要塑造大型的马和骑手，但是这也对应了已知最早的文艺复兴小型青铜雕塑的形式（图93），它本身就是一种已知的古典作品类型的复兴（尽管古典青铜器通常是单人雕塑，而不是缩小的骑马像）。菲拉雷特

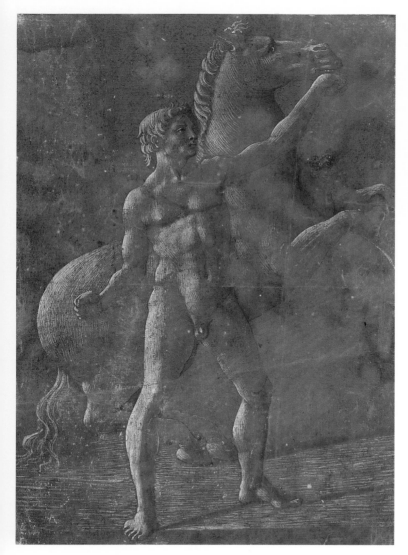

图91
驯马师
A Horse Tamer

归于贝诺佐·戈佐利名下

约 1447—1449 年，蓝色特制纸上银尖笔、灰黑色淡彩和白色高光，35.9 厘米 × 24.6 厘米。大英博物馆，伦敦

这幅画大致参考了一座被称为《驯马师》的雕塑，这座雕塑是罗马奎里纳尔山上一对巨大的古典雕塑之一，可能表现了卡斯托耳和波鲁克斯。戈佐利或某个风格和他相近的艺术家通过想象或在画室中重新放置模型，来重现雕塑的动态。

图 92
马可·奥勒留像
Marcus Aurelius

约 175 年，青铜，高 424 厘米。卡比托利欧博物馆群，罗马

这座雕塑为几座雇佣军队长的纪念像提供了灵感，包括在帕多瓦的多纳泰罗的《加塔梅拉塔像》和在威尼斯的韦罗基奥的《巴托洛梅奥·科莱奥尼像》。

的《马可·奥勒留像》底座上留有 1465 年的日期，以及一串长长的献给皮耶罗·德·美第奇的题词，这座雕塑正是菲拉雷特送给皮耶罗的礼物。菲拉雷特（本名安东尼奥·阿韦里诺，约 1400—约 1469年）曾于 15 世纪 40 年代早期在罗马为旧圣彼得大教堂创作青铜门扇，当时他应该看到了存在于整个中世纪的最初的大门。最初的大门早在 12 世纪就有相关记载，当时它位于拉特兰圣约翰大教堂；后来教皇保罗三世在 1538 年将其移至国会大厦。中世纪的文献证明，大门上的骑手通常被当成使罗马信奉基督教的君士坦丁大帝。

菲拉雷特的版本不仅在尺寸上明显减小，而且对古典雕塑进行了自由的诠释。他的确忠实复制了部分细节（如标志性的马鞍鞍褥），并且复原了丢失的部分（如破碎的马匹胸带）。虽然他对其中的古典元素抱有兴趣，但还是更改了原有的形式。最明显的就是他添加了一个大号头盔，上面完整描绘了赫拉克勒斯的妻子得伊阿尼拉被绑架的场景。然而，菲拉雷特真正的成就是对动态的改变。他

图 93
马可·奥勒留像
Marcus Aurelius

安东尼奥·阿韦利诺，也被称为"菲拉雷特"

定年为 1465 年，部分镀金和施珐琅的青铜，高 38.2 厘米。国家艺术收藏馆，德累斯顿（Inv. H4 155/37）

中世纪作家将雕塑中的骑手描述为康斯坦丁而非马可·奥勒留，即使他们知道这种认识是错误的。菲拉雷特则声称骑手是康茂德。

塑造的马匹向前跳跃而非庄严慢走；雕塑中的皇帝正在挥手致意而非威严地下达指令。一座纪念性骑马像由此转变为一件在工作室展示并可以在手上把玩的物品，尤其马衣上还有镀金和珐琅镶嵌。菲拉雷特并未简单模仿古典作品，而是与之竞争。他在寻求改进的方法。

画家同样也从古典雕塑中寻求灵感，尤其是古典绘画在 15 世纪 80 年代晚期尼禄的金宫发现之前并不为人所知，且罗马在很久以后才开始对其进行研究。马萨乔和波提切利都以"掩身的维纳斯"为题材，以同一件雕塑为母本创作了截然不同的作品。他们参考的原作由普拉克西特列斯创作于公元前 4 世纪，这件作品早已失传，只能通过罗马复制品来了解，其中最有名的是《美第奇维纳斯》（图 94）和《卡比托利欧维纳斯》。在 14 世纪晚期，一位但丁作品的评论家本韦努托·达·伊莫拉一定了解它们中的某一件，因为他记录自己在佛罗伦萨的一处私人住宅中看到过一座"左手放在私处，右手置于胸前"的维纳斯像。

马萨乔在布兰卡契礼拜堂的《亚当和夏娃被逐出伊甸园》（图
95）中使用了相似的母本来描绘夏娃。维纳斯在这幅作品中突然变
成了基督教的人物。马萨乔仅保留了母本的大致形式，然后进行了
一些改动：固定于一个位置的对立式平衡姿态变为步行；平静的面
容变为绝望的表情。遮住胸部和私处的姿态含义从谦逊端庄变为羞
耻惭愧，夏娃被逐出天堂的恐惧体现得淋漓尽致。马萨乔用维纳斯
的动作来强调夏娃的赤身裸体。她可能已不是爱神，但其姿势的寓

图 95（上）

布兰卡契礼拜堂内的《亚当和夏娃被逐出伊甸园》

Expulsion of Adam and Eve from the Brancacci chapel

马萨乔

约 1426—1427 年，湿壁画。圣母圣衣教堂，佛罗伦萨

图 96（左）

维纳斯的诞生

The Birth of Venus

桑德罗·波提切利

15 世纪 80 年代，布面蛋彩，172.5 厘米 × 278.5 厘米。乌菲齐美术馆，佛罗伦萨

意在这个语境下却再合适不过。

　　波提切利在表现神话题材的《维纳斯的诞生》（图 96）中又使用了这一姿势。这一古老的母题与当时的主题对应，维纳斯仍是维纳斯，但是波提切利同样进行了改动。画中维纳斯具有长长的金发，真正的黄金在上面闪耀，她的身材更加纤细，乳房如苹果一般饱满挺立，双眼在又黑又弯的眉毛下闪闪发光。这些是诗人歌颂的理想女性的特征，出现于本地语言的抒情诗中，这种传统可追溯至彼特

图 97
半人马之战
Battle of the Lapiths and Centaurs

米开朗基罗·博纳罗蒂

约 1490—1492 年，大理石，84.5
厘米 × 90.5 厘米。米开朗基罗故居
博物馆，佛罗伦萨

拉克对他痴恋的女子劳拉的描述。因此，波提切利的维纳斯是古典
与更近期的诗歌传统的融合，将拉丁形式与佛罗伦萨本地形式的美
相互结合。画中的维纳斯可能和"掩身的维纳斯"有着相同的姿势，
但是其描绘风格在时间上更近，也更本土化。

在 15 世纪，与古典作品的联系被形容为"古典风格"。这个短
语的意思既不是"临摹古典"也不是"像古典"，而是"用古典的方
式"。这其中包含了一定程度的阐释和改造，简而言之就是一种仿
效。内里·迪·比奇将祭坛画这样的常见基督教作品称为"古典风
格"，因为其中采用了源自古典建筑的图案，而不是因为这是一件古
典类型的作品。我们可以认为米开朗基罗的《半人马之战》（图 97）
属于古典风格，尽管它没有直接参照古典浮雕，但是其中交织战斗
的人物无疑来自古典石棺。然而，米开朗基罗不仅使用古典风格创
作，他还试图超越这种风格。波提切利或许已经对其母本的风格进
行了创新，使它的形式具有明显的当代性和佛罗伦萨风格，但是米
开朗基罗试图用一种更自我的古典视觉语言超越这种风格。

自然和理想

15世纪佛罗伦萨艺术家向往诞生于古典世界的理念。然而，我们阅读当时的文献（例如在第三章讨论的那些），就会发现其中对自然的引用并不少于对古典的理想形式的引用。正如我们所见，马内蒂将大教堂中布鲁内莱斯基的半身像（见图29）形容为"自然风格"。阿尔贝蒂的《论绘画》也以对数学原理的学习指导为开篇，之后他又说"我们将尽可能按照自然的基本规律解释绘画艺术"。重要的是，他提及了"自然的基本规律"而非自然本身，似乎在暗指其底层结构，而非浮于表面的部分。另外，我们不应认为阿尔贝蒂的理论性文字的受众仅仅是精英人群。萨伏那洛拉的著作《论基督徒生活的朴素》以拉丁语版本出现于1496年，并迅速被翻译为本地语言以广泛传播，其中也表达了相似的观点："我们发现，越是接近自然的事物，就越能令我们愉悦，因此人们在赞美一幅画作时会说：'看！这些动物栩栩如生，这些花朵是多么自然。'"

而对于人体研究来说，参照自然的创作需要观察现实中的人类，例如让画室中的模特摆出不同姿势，通过写生进行研究。在目的和

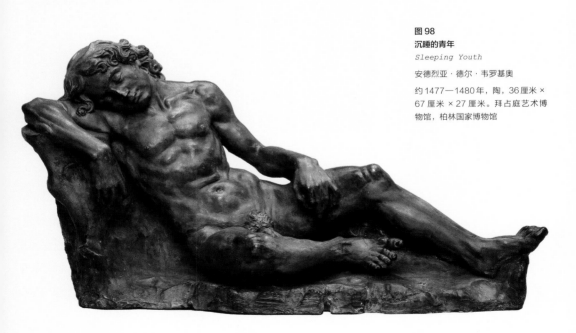

图98
沉睡的青年
Sleeping Youth

安德烈亚·德尔·韦罗基奥

约1477—1480年，陶，36厘米×67厘米×27厘米。拜占庭艺术博物馆，柏林国家博物馆

图 99
为《卡辛那之战》所作的坐姿裸体男子习作
A Study of a Seated Nude Man for the Battle of Cascina

米开朗基罗·博纳罗蒂

1504—1505 年，蘸水笔和棕色墨水、灰色和棕色水彩、铅头笔和铁头笔与白色高光，41.9 厘米 × 28.6 厘米。大英博物馆，伦敦

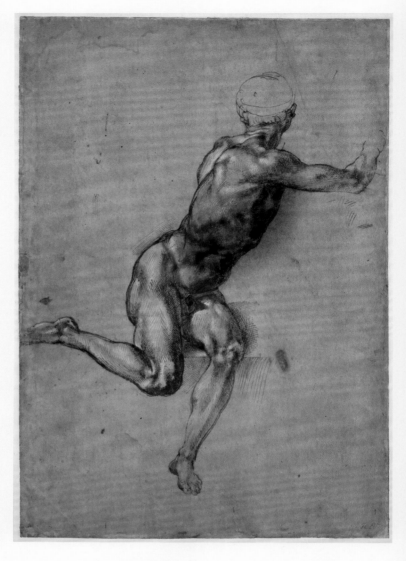

主题尚不明确的韦罗基奥的《沉睡的青年》（图 98）中，艺术家并没有参照古典雕像，而是仔细研究了一具活着的躯体。雕塑的头部和发型具有明显的佛罗伦萨风格。韦罗基奥在创作伊始很可能对着真人进行写生。雕塑皮肤在腹部和胸部的褶皱说明这位艺术家试图探究姿势对腹部肌肉的影响。这具身体与众不同，甚至是独一无二。它并不符合古典理想，虽然紧致的皮肤和发达的肌肉说明某种理想仍然存在：毕竟韦罗基奥并没有选择雕刻一个肥胖的老者。

对自然的研究同时也包含了改进自然，就像昆体良描述的通过润色事实来说服观众的雄辩家一样。米开朗基罗在 1504—1505 年为《卡辛那之战》绘制的扭身男性裸体习作（图 99）便是一例，只要尝试一下就知道这个姿势是不可能完成的，但在构图上它却是必需的，因为正是这个人物将观众的目光从前景引向远处混战的人群（见图17）。米开朗基罗很可能先让模特朝一个方向摆好姿势，画下他的腿和腹股沟，然后让模特稍稍转动以画下头、手臂和肩膀。证据就是其中的技法：人体上部和下部用蘸水笔和墨水绘制，并精心点缀了白色高光，但躯干的部分融合了淡彩等多种媒介，说明米开朗基罗对躯干进行了多次修改，以找到连接上下两部分人体且令人信服的肌肉结构。最后他得到了一个理想化的人体，我们并不能在自然中看到，但它也诞生于对自然的研究。

阿尔贝蒂还解释了如何调和自然和理想。他在《论绘画》中描述了古代画家宙克西斯如何准备克罗顿的露西娜神庙的画作：

> 因为他相信，他渴望的美不仅无法凭他自己的直觉发现，也无法在自然中的某个个体中发现。他从城中所有年轻人里挑选了五位美丽的女孩，这样他就可以选取每个人身上最值得夸赞的女性美的部分进行表现。

阿尔贝蒂从西塞罗和普林尼作品中摘取的轶事体现出文艺复兴艺术家如何对自然进行理想化改造。通过对自然世界的观察，他们寻找的并非自然的特征，而是根本的（由上帝赋予的）规则，从不完美的整体中取出元素，再组合成新的、完美的整体。因此，艺术家模仿的是自然的生成力和创造力，而不是浮于表面的已经创造出的不完美的事物。这种方式允许创新，即确定作品原创性的重要因素，至少在文艺复兴时期是这样。因此，同时着眼于古典理想形式和自然的风格并不会产生冲突。宙克西斯等古典时期的艺术家也遵循了类似的方法，在发现主宰自然的规则之后将其最纯粹的形式融入理想化的躯体中。古典艺术作品便成了经过完善的自然。

对于自然的另一种理解

15 世纪下半叶出现了另一种对于自然的理解。在新柏拉图哲学中，自然不再是上帝最伟大的创造，而是站在了人类精神的对立面，成了一种更低等的存在。然而，这种观念对艺术实践的影响并不及新兴的对自然物质表象的细致关注。这种对细节而非整体的兴趣产生于 15 世纪 70 年代就已建立的对尼德兰艺术的欣赏，1483 年雨果·凡·德尔·古斯的《波提纳里三联画》（图 100）来到佛罗伦萨，进一步扩大了这种影响。这种新态度同时也伴随着对基于经验的事

物结构的类科学研究。在探究精神的激发下，艺术家的目光已经具有了分析能力。

在最能体现古典理想的人体描绘方面，这一趋势引导艺术家对人体进行解剖，和大众观念不同，这早已是大学中的常规实践。艺术家已经无法满足于从外在观察人体，他们这时必须看到内部构造以理解其工作方式。瓦萨里称安东尼奥·德尔·波拉约洛曾进行过解剖，虽然波拉约洛的作品并无法证明这一点。写下米开朗基罗传记的阿斯卡尼奥·康迪维坚称，在15世纪90年代初，十几岁的米开朗基罗就已经在圣神医院中使用尸体研究解剖学。这也常常用于

图100
有供养人和圣人的牧羊人的朝拜（波提纳里三联画）
The Adoration of the Shepherds with Donors and Saints (Portinari Triptych)

雨果·凡·德尔·古斯

1476—1479年，橡木板上油彩，253厘米 × 586厘米。乌菲齐美术馆，佛罗伦萨

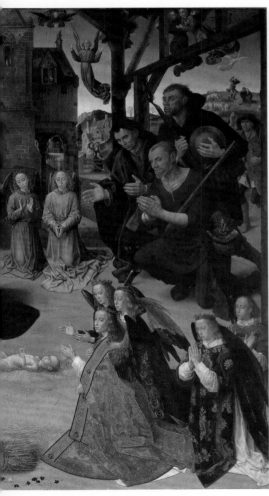

图 101（左）

手臂上的静脉

Veins of the Arm

莱奥纳多·达·芬奇

约 1508 年，粉笔上的蘸水笔和墨水，19.2 厘米 × 14.1 厘米。皇家图书馆，温莎（RL19027r）

这张图中表现了一条左臂，以及一幅对比了孩子和老人血管的草图。达·芬奇在这张纸的背面描述了他如何解剖了这位百岁老人的遗体。

图 102（中）

风景

Landscape

莱奥纳多·达·芬奇

1473 年，纸上蘸水笔和墨水，19.6 厘米 × 28.7 厘米。乌菲齐美术馆，佛罗伦萨

解释在圣神教堂的《耶稣受难》中耶稣身体在解剖学上的惊人准确性，但他使用青少年的躯体来描绘 33 岁男子的原因仍不明确。

莱奥纳多·达·芬奇显然是当时最著名的解剖学艺术家。在 1507—1508 年的冬天，他在新圣母医院中等待着一位百岁老人的逝世，然后对他进行了解剖，并画下了他看到的一切（图 101）。他记录道：

> 这位老人在去世前几小时告诉我，他已经有一百多岁，除了虚弱，他的身体并不存在任何问题。就这样，他坐在佛罗伦萨新圣母医院的一张床上，悄无声息地迎来了生命的终焉。
>
> 为了解他如此安详去世的原因，我解剖了他的遗体。我发现他的动脉供血不足，这条动脉通往心脏及以下的部分，而这些部分都十分枯槁、脆弱且萎缩。这次的解剖十分轻松，因为

这具遗体少有脂肪和体液，不会阻碍对身体各部分的识别。另一个解剖对象是一具两岁婴儿的遗体，一切都和这位老人完全相反。

达·芬奇早期对自然的兴趣体现于一幅风景画中（图102）。这是他的第一幅风景画，他用标志性的镜像字体写着"1473年8月5日，雪之奇迹圣母玛利亚日"。达·芬奇的精确记录表明这幅画是他对当日实际风景的观察，尽管学者未能找到其中的地点，只知道它大概位于阿尔诺山谷。画作题注包括了时间和地点，提供了有力而真实的证据。几十年后，巴托洛梅奥修士创作了一册风景画，其中许多都可以与实景对应（图103）。绘画重现的精确度已足以让人识别出其中描绘的地点。

15世纪60年代初期，佛罗伦萨艺术中就出现了对阿尔诺山谷的

图 103
从卡尔丁看到的抹大拉的圣玛丽亚修道院
View of the Ospizio di Santa Maria Maddalena at Caldine

巴托洛梅奥修士

约1508年，纸上蘸水笔和棕色墨水，纸张尺寸：27.9厘米 × 21.4厘米。史密斯学院艺术博物馆，马萨诸塞州北安普敦，购买（SC 1957:59）

这幅画来自曾包含41张巴托洛梅奥修士作品的绘本集，其中许多画中展示出的风景都可以对应真实的地点，比如本图中位于近卡尔丁的皮安-迪-穆尼奥内的抹大拉的圣玛丽亚多明我会修道院。

图 104

圣母子与年轻的施洗圣约翰

Virgin and Child with the Young St John the Baptist

巴托洛梅奥修士

约 1497 年，板上油彩和黄金，58.4 厘米 × 43.8 厘米。大都会艺术博物馆，纽约，罗杰斯基金，1906 年（06.171）

背景中的水磨坊临摹自图 105。

描绘，最早的是阿莱索·巴尔多维内蒂为圣母领报教堂庭院创作的作品，以及由波拉约洛兄弟创作的祭坛画（见图 139）。他们描绘了不同视角的景观。与之前风景从前景主人公身后升起不同，观者在这两幅画中俯视风景，这种情况偶尔会出现于尼德兰和锡耶纳画派的作品中，例如扬·凡·艾克的《罗林圣母》和乔瓦尼·迪·保罗的《谦卑的圣母》。在圣母领报教堂的庭院内，巴尔多维内蒂或许一直在应用尼德兰画家使用的视角，但在其他作品中也可以找到直接来自尼德兰艺术的图样，比如巴托洛梅奥修士的《圣母子与年轻的

图 105
圣母子和天使（《帕加诺蒂三联画》
中央板）
Virgin and Child with Angels (central panel of the Pagagnotti Triptych)

汉斯·梅姆林

约 1480 年，橡木板上油彩，57 厘米 × 42 厘米。乌菲齐美术馆，佛罗伦萨

施洗圣约翰》（图 104），其背景中的小型水磨坊直接临摹自汉斯·梅姆林为多明我会的贝内德托·帕加诺蒂创作的一幅三联画（图 105）。

然而，佛罗伦萨绘画中的背景常让人想到带有哥特式尖顶和塔楼的典型北方城市景观，而这与佛罗伦萨本地的建筑十分不同。无论是巴托洛梅奥修士笔下可辨认的风景，还是达·芬奇画中的阿尔诺山谷，都与我们相距甚远。即便这些画作中的大气和水面倒影都试图还原自然效果，它们也只是虚构。尼德兰艺术为古典艺术提供了一种替代品，它们虽然在美学上不同，但与自然的关系是相似的。

二者表现的自然均经过了艺术加工，无论是古典世界的理想化倾向，还是布鲁日艺术家笔下的自然主义细节和建筑语汇。而对于真实世界的直接观察却有所不同，它是全新的，通过下一个世纪所谓的伽利略等人的"科学革命"改变了我们与自然的关系。

半身像和对自然的印象

有一种流派和上文所提的趋势相反，那就是人像雕塑。只有极少的图像类型与自然的关系能够比人物肖像更加紧密。肖像作品的定义就是以真实的人作为参照，因此必须足够还原人物外貌以保证可信度。肖像作品的神话起源总是强调这种联系，例如那喀索斯在水面上的倒影（阿尔贝蒂）或墙上恋人侧影的痕迹（普林尼）。独立肖像对于 15 世纪的佛罗伦萨来说十分新颖，其灵感一方面来自古典半身像，另一方面来自尼德兰绘画——它们将独立肖像置于理想

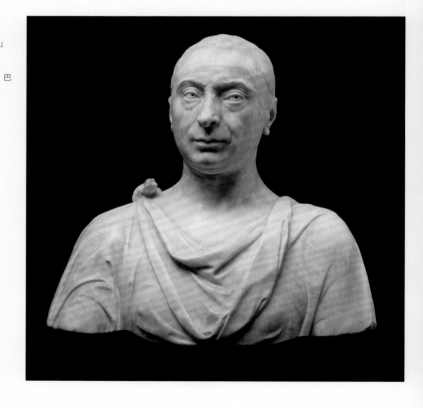

图 106
弗朗切斯科·萨塞蒂半身像
Bust of Francesco Sassetti
安东尼奥·罗塞利诺
约 1464 年，大理石，52 厘米。巴杰罗美术馆，佛罗伦萨

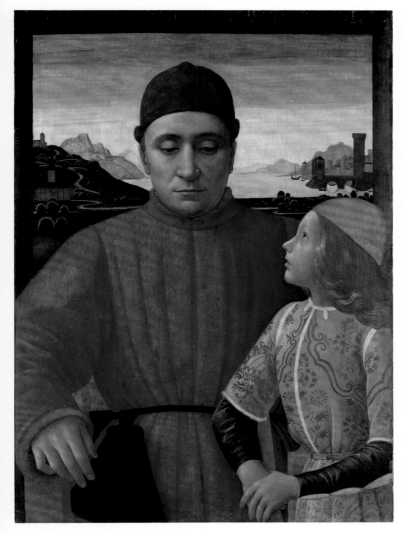

图 107

弗朗切斯科·萨塞蒂和他的儿子泰奥多罗

Francesco Sassetti and his Son Teodoro

多梅尼科·吉兰达约

约 1488 年，板上蛋彩，75.9 厘米 × 53 厘米。大都会艺术博物馆，纽约，朱尔斯·贝奇收藏，1949 年（49.7.7）

这幅画和对页的雕塑都展现了同一个人，即弗朗切斯科·萨塞蒂，但这两种媒介却体现出对自然和理想的完全不同的态度。

和自然之间。半身像同时也参考了人首样式的圣物箱，其中展现了与实际样貌相去甚远的理想化的圣人形象。尽管如此，正是半身像（而非绘画肖像）最明显地跨越了经完善的自然和如实再现之间的界限（图 106、图 107）。15 世纪佛罗伦萨男性的半身雕像往往比女性的半身雕像（尽管其中也有一些重要的例外）更写实，它们带着令人惊叹的真实性从过去看向我们：我们可以看到他们皮肤上的瑕疵、胡茬、后退的发际线和凹陷的双颊。这与他们拥有的雕塑和画作中

图 108
老人与孩子
Old Man with a Young Boy

多梅尼科·吉兰达约

约 1490 年，板上油彩，62 厘米 ×
46 厘米。卢浮宫，巴黎

的理想化的美相去甚远。

　　我并不是在说肖像既不是理想化的，也不是根据观察到的自然改造而成的。尽管画家应当以"自然风格"去描绘被画人，他们也需要讨好自己的赞助人，而对赞助人的表现受到艺术性与诗性的时尚和传统的影响（见图 65）。毕竟，最终的作品是一个触不可及的理想：西莫内·马丁尼所绘的彼特拉克的劳拉的形象（仅能从他 1327—1368 年的十四行诗中了解到）就很像心爱之人的诗意肖像。甚至对于那些要毫无保留地展现被画者的肖像画，例如吉兰达约一

幅感人肺腑的表现老人与孩子的双人画像（图108），在和直接取材于被画者本人（不论是生是死）的草图（图109）对比时，我们仍然能感受到对人物形象的调整和改变。

　　然而，半身像与肖像画的创作工序有所不同。由于它们和真人等大，其实体特性会增强真实性。但是尺幅和材质并非全部。这类半身像往往根据人物活着或死后的面庞倒模塑造而成。即便是现在，这种方式也一样体现在作品变形的耳朵中，因为在制作模型时会使用布来揭取石膏。尼科洛·达·乌扎诺的陶土半身像本身的部分很可能基于死亡面具制造（图110）。对自然的实际印象融入到艺术作品中。当然，这并不是没有媒介参与的自然。面具上的陶土中仍可见艺术家塑造的痕迹、他对人物姿态和服装的创造，以及精细的上色技巧。但是，艺术已经跨越了某种界限。

　　我们很难用某个词形容这种与自然的直接联系。一些学者称之为"现实主义"，但它并不准确。它暗指完全无媒介的自然重现，仿佛未经艺术家的参与。它也经常用于描述艺术作品中的人物的社会

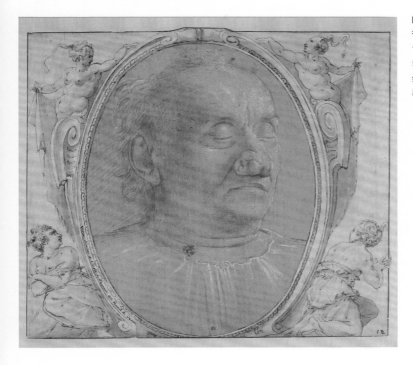

图109
老人头像
Head of an Old Man

多梅尼科·吉兰达约

约1490年，素描，28.8厘米×21.4厘米。瑞典国家博物馆，斯德哥尔摩

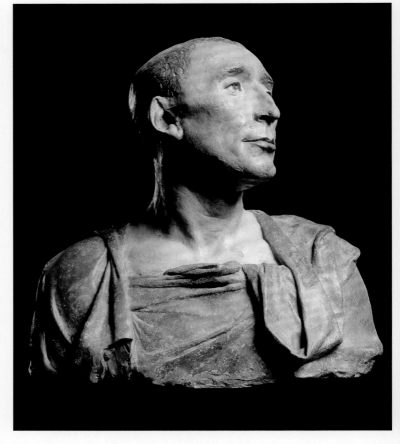

图 110
尼科洛·达·乌扎诺
Niccolò da Uzzano

归于狄赛德里奥·达·塞蒂尼亚诺
名下

1450—1455年，彩绘陶，46厘米×
44厘米。巴杰罗美术馆，佛罗伦萨

地位，无论是约一个世纪后卡拉瓦乔描绘的农民，还是19世纪的古斯塔夫·库尔贝的作品（所谓的社会现实主义）。这个词不足以形容我们讨论的这一现象，15世纪的用词也是如此。兰迪诺在1481年对但丁的《神曲》的评述的引言的部分包含了对佛罗伦萨著名艺术家的简短称赞。他将马萨乔称为"自然的伟大模仿者"，因为马萨乔关注对真实的模仿。正如我们所见，15世纪的"自然"和现在的"自然主义"并不相同，而马萨乔画中的"真实"也和前文描述的与自然的直接联系相去甚远。或许流传至今的只有艺术作品中的自然的理念，就像印在信件封蜡上的印章图像一般。

风格即选择

通过这些古典艺术家的例子，我们已经看到他们是如何模仿自然的。为了完善自然，他们从中选取出最出色的形式，并用技巧和创造力对其重组。自然在被感知时经过了多层滤镜，比如利西波斯等人的艺术，以及更晚的尼德兰画家的作品。这种方式也刚刚开始接受经验上的检验。至此我们的讨论都假设艺术风格独立于主题之外，这些因素似乎作用于任何一件艺术作品。然而，当我们观察一些文艺复兴时期最独特的作品时，它们好像打破了这些规则——例如多纳泰罗的《抹大拉的玛丽亚》（图 111）。传统的古典在哪里？自然的最佳典范又在哪里？

显然，这些规则并不是一成不变的。艺术家通过改变作品的外观来应对各种不同的压力：赞助人的需求、艺术作品的语境、对材料的急切需求，以及对创作主题的要求。抹大拉的玛丽亚曾是一名妓女，她对自己的罪行表示悔过，并隐居沙漠，为之前的行为赎罪。"掩身的维纳斯"显然不合适，这种风格只会让人联想到她之前的生活而非悔过后的人生。多纳泰罗的天才之处便在于找到一种表现抹大拉的玛丽亚的精神与道德的风格，或者说一种描绘方式。在这件作品中，主题决定了形式和风格。其他的因素也在另一些作品中发挥了各自的作用。15 世纪 80 年代早期，菲利皮诺·利皮为布兰卡契礼拜堂增添的作品中，独特的面部形式和尼德兰风格的画面背景都令人印象深刻。但是，这些作品与他同时期的其他作品至少在风格上大不相同。这种差异最可能是因为他试图将个人风格与半个世纪前马萨乔和马索利诺的壁画风格相结合。

换句话说，无论在多纳泰罗还是菲利皮诺的案例中，风格就是一种选择，这种选择在一定程度上取决于观者对作品的期望。我们接下来仍需要考虑在文艺复兴时期的佛罗伦萨的不同观看方式，即下一章的主题。

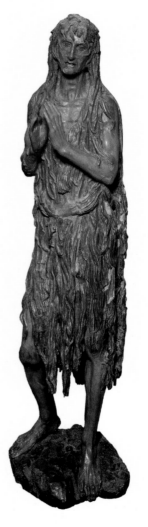

图 111
抹大拉的玛丽亚
Mary Magdalene
多纳泰罗
可能为 15 世纪 50 年代，木上镀金和着色，高 188 厘米。大教堂博物馆，佛罗伦萨

第九章 观看的模式：宗教艺术和世俗艺术

风格上的改变也带来了一些新的问题。透视法转变了空间的描绘方式，自然和古典的范例为观众在真实世界和在艺术世界看到的事物的关联注入活力。传统母题外在的变化是否改变了人们对它的看法呢？过去的几代人都关注于模仿的艺术，但 15 世纪和 16 世纪的佛罗伦萨艺术家将幻觉艺术带领到了新的高度。前文已对这些广泛的艺术风格发展进行了研究，现在我们要思考这些风格在宗教和世俗艺术中的应用。在宗教艺术中，观者已经习惯于某些对象类型，如祭坛画和小型礼拜画，无论是通过礼拜仪式还是私人祷告和沉思，他们都已经对观看作品的方式有所预期。那么，如果作品风格和他们的期望相悖又会怎样呢？世俗艺术的情况则有所不同，因为其中不仅涉及新的艺术风格，还有新的创作主题。随着 15 世纪的发展，深奥的神话主题在贵族家庭中越来越普遍，随之而来的便是对这类开放性和话语性图像的新期望。风格的转变带来了对艺术呈现的看法的转变。

图 112
雅典娜和半人马
Pallas and the Centaur
桑德罗·波提切利

约 1482 年，布面蛋彩，204 厘米 × 147.5 厘米。乌菲齐美术馆，佛罗伦萨

在 1498 年或 1499 年，这幅画为美第奇家族的一个庶系分支（伟大的洛伦佐的堂亲）所有，并放置在一扇门上。

偶像崇拜和幻觉艺术的危险

《旧约》中明确禁止了偶像崇拜的行为："不可为自己雕刻偶像……不可跪拜那些像，也不可事奉他。"（《出埃及记》20：4-5）其中禁止把图像或偶像当作神进行崇拜。亚伯拉罕诸教和图像之间的联系总是错综复杂，尤其在宗教改革之前，西方教会在很大程度上都赦免这种行为。在文艺复兴时期的佛罗伦萨，宗教图像仍然被认为是正当的，就像7世纪初教皇格列高利一世所维护的一样。在写给马赛主教塞里纳斯的一封信中，格列高利指责他毁坏了一件艺术品，并指出"图像之于不识字之人，如同《圣经》之于受教育之人。图像让不识字之人知道自己应该遵循什么；通过图像，他们读到了在书中读不到的东西。"格列高利这番见解在787年的尼西亚公会议上被编纂成文。几个世纪后，托马斯·阿奎那（约1225—1274年）将这种理念发展为一种复杂的图像神学，并且在15世纪中叶由他的多明我会同侪、佛罗伦萨大主教安东尼奥·皮耶罗齐重申。托马斯和安东尼奥认为图像对于不识字的人来说就是书籍，因此必须具有指导意义，它们应当重现宗教故事，将耶稣、圣母和圣人作为榜样带入信众的思想。如果使用得当，图像应该能够将情感导向对上帝的沉思中。因此，宗教图像必须要具有说教和纪念意义，并能够让人虔信。

这些关于宗教图像的信条在15世纪并不新鲜，而其中的创新体现于形式和风格。例如，在祭坛画的设计中，最显著的变化就是它不再被分为几块单独的板面（如多联画），而是被统一成古典风格的矩形画框内的单个画面，即单幅祭坛画（15世纪称"tavola quadrata"，后被英语学者称为"pala"）。单幅祭坛画于1440年左右出现在佛罗伦萨，后来逐步流行于整个意大利半岛，并最终取代了多联画。在佛罗伦萨，这一转变发生得比其他地方更快。最早采用这种形式的是菲利波·利皮修士（见图116）和安杰利科修士。单幅祭坛画将基督教艺术（叙事性或偶像性的祭坛画）和源自异教古典内容的装饰进行了融合。后者显得十分重要，虽然此前已有先例体

现出统一的风格，但无论在佛罗伦萨还是其他地方，作品中的装饰语汇仍然是哥特式的（图 113）。

这种新类型的发展与布鲁内莱斯基新建成的教堂有关（或许也和米开罗佐为圣马可修道院设计的增建物有关），尤其与 1434 年圣洛伦佐教堂的修会长和次级会长颁布的一条法令有关，该法令要求礼拜堂必须用"不具有三角顶或尖顶的矩形祭坛画"装饰。它还对新建的圣洛伦佐教堂中的礼拜堂的装饰提出了要求，借此将它们统一起来。这些要求并未被完全贯彻，因为一些家族把原来教堂中的金底多联画搬入了新教堂（图 114），后来这些画作也逐步被布鲁内

图 113
天使报喜
Annunciation

施特劳斯圣母大师
约 1395—1405 年，板上蛋彩，190 厘米 × 200 厘米。佛罗伦萨美术学院美术馆

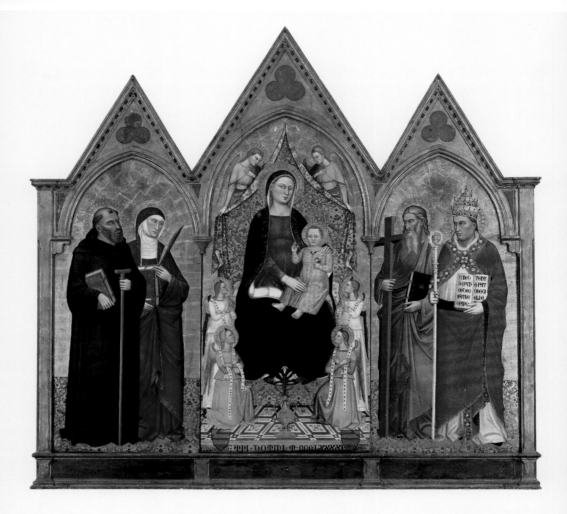

图 114

圣母子与圣阿马图斯院长、圣康考迪亚、圣安德鲁和教皇圣马克

The Virgin and Child with Saints Amatus Abbot, Concordia, Andrew and Pope Mark

雅各布·迪·西奥内

1391 年，板上蛋彩，194.3 厘米 × 205.7 厘米 × 12.1 厘米。檀香山艺术学院。安娜·赖斯·库克礼赠，1928（2834）

这幅祭坛画位于旧圣洛伦佐教堂，由龙迪内利家族从他们的旧礼拜堂中转移到了重建后的教堂内的新家族祭坛上，这座祭坛就位于主礼拜堂的左侧。

莱斯基的作品所取代。这一命令在 15 世纪 80—90 年代的圣神教堂侧翼的礼拜堂中得到了更好的执行，现在所见即最终效果。

需要注意的是，尽管祭坛画的外观在形式和风格上开始改变，它们的角色和功能基本保持不变。即便基督、圣母和多位圣人身处同一个以自然主义表现出的空间之中，多联画内部边框体现出的等级划分同样需要在其中进行强调。多梅尼科·韦内齐亚诺（卒于 1461 年）的《圣露西亚祭坛画》是最早的单幅祭坛画之一，其中采用建筑来重新表现等级划分（图 115）。虽然所有的人物都处在同一空间中，但是他们被拱廊分开，并且后方墙面上的装饰暗示了他们的相对地位：圣母子占据了一整个拱券，两侧的施洗圣约翰和圣吉诺比乌斯共同占据了一个拱券，剩下的拱券空间留给了方济各和露

西亚。尽管按照透视，圣母子的位置应更加靠后，但观者无疑会认为他们比两边的圣人更重要，并且圣约翰和圣吉诺比乌斯（他们是佛罗伦萨的守护圣人）的地位也比方济各和露西亚（该教堂的守护圣人）更高。

另外一件可能是最早的文艺复兴单幅祭坛画是利皮的《马尔泰利天使报喜》（图116）。这件作品位于圣洛伦佐教堂的工人礼拜堂，可能创作于15世纪30年代晚期。利皮在圣母和来访天使所在的错觉空间的安排上有些出人意料。首先，他将天使报喜的场景压缩在

图 115

圣母子与圣方济各、施洗圣约翰、圣吉诺比乌斯和圣露西亚（圣露西亚祭坛画）

Virgin and Child with Saints Francis, John the Baptist, Zenobius and Lucy (St Lucy Altarpiece)

多梅尼科·韦内齐亚诺

15世纪40年代早期，板上蛋彩，210厘米×215厘米。乌菲齐美术馆，佛罗伦萨

这幅祭坛画最初位于马尼奥利圣露西亚教堂的高祭坛上。

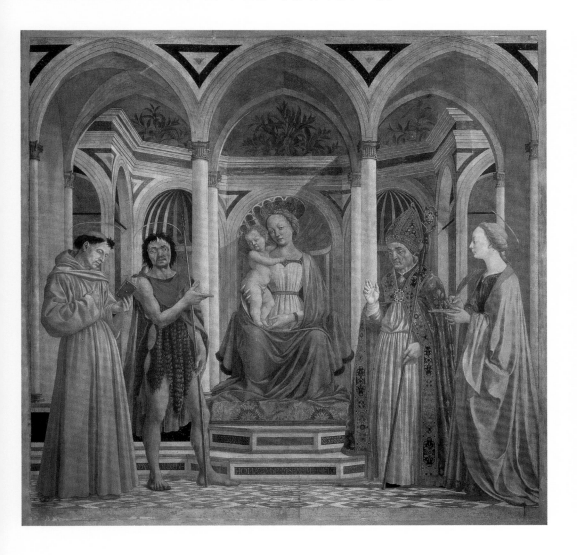

祭坛画的右半侧。若将其与40年前施特劳斯圣母大师的《天使报喜》对比，这一点就显得令人费解。或许利皮希望适应从左侧进入礼拜堂的访客的视点，因为他们会首先看到祭坛画的右半侧。另一点是画面背景严格遵守了透视法，其消失点位于画面正中偏右的地方，大约在加百列所持的百合花处。但是前景的消失点另在他处（尤其是画面左上角和右侧的建筑），这种经验性的方式是为了避免前景和背景因使用同一个消失点导致的变形。这种处理方式非常重要，因为这幅画是最早在板上绘画（而非湿壁画）中采用"正确"透视法绘制背景的作品之一，且表明艺术家从一开始就意识到，严格的透视法无法在画中营造出和谐的空间。尽管如此，正如第七章所述，以线性透视营造背景带来的结果之一就是固定了观者和画作之间的位置关系。因此，无论是为穿过教堂来到礼拜堂的观者做出调整，还是考虑到正对祭坛画的礼拜者，利皮都深入思考了图像空间和观者所处的空间的联系。鉴于利皮是一位精通图像神学的加尔默罗会修士，我们可以确定他深知图像的选择对神学的选择的影响。

画面前景的空间同样异于寻常。和多梅尼科的《圣露西亚祭坛画》一样，画面空间也按照地位划分，因此道成肉身的位置在两位围观的天使位置的下一层。利皮在前景的另一个分区中画了一个水瓶用于营造视觉陷阱，它仿佛就位于加百列和圣母之间的祭坛基座上的半开壁龛中。它显然具有象征意义（透明的玻璃象征圣母的纯洁，瓶子暗示圣母是道成肉身的基督的容器），但是它也令观者思考这究竟是一个真实的、放在礼拜堂里的水瓶，还是一个利用图像错觉绘制的水瓶？无论它在最初被错认为一个真实的瓶子，或是观者立刻认出利皮的创作技巧，这种艺术效果都让人注意到这幅祭坛画是虚构的图像。

总而言之，各种构图策略体现出利皮对祭坛画和观者之间的关系，以及图像本身的空间划分的深入思考。空间是象征性的，因为它划分了不同的宗教等级（天使、领报的圣母），但空间也是用于标示不同现实层次的表现工具，从道成肉身的空间到水瓶所在的空间。其目的并不是欺骗观者，而是在提醒祭坛画的人造属性，就像是在

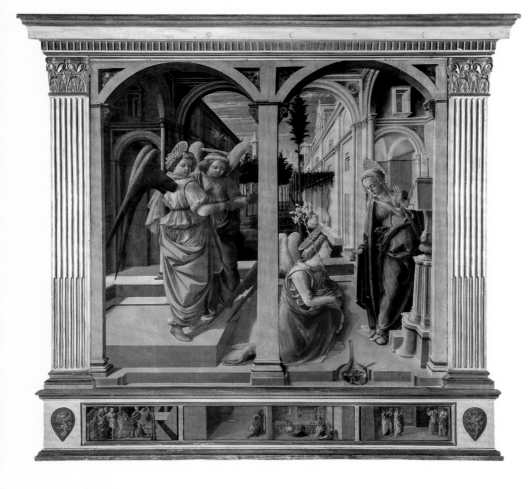

宣告这件作品是由一位技艺精湛的艺术家所创造的。这一结果正是
为了颠覆利皮努力呈现出的幻觉图像。

　　这种策略常见于利皮的多件祭坛画中。他常常通过某个元素提
醒观者这只是他的创造，在圣洛伦佐教堂中是一个水瓶，但在其他
地方可能是一把斧头（见图71）、一截栏杆，甚至是一位赞助人。他
似乎在提醒观者，他们并未真实地见证天使向圣母行礼，也没有见
证基督道成肉身，只是看到了一幅描绘这些事件的画作。这一点尤
为重要，因为它表达了对佛罗伦萨绘画中过度推崇自然主义的不安，
是一种对信众将画作误以为真而犯下偶像崇拜的罪行的担忧。

　　信众应当膜拜物质图像或偶像背后的原型。阿奎那将之解释为

图 116
马尔泰利天使报喜
Martelli Annunciation
菲利波·利皮修士
约 1440，板上蛋彩，175 厘米 ×
183 厘米。圣洛伦佐教堂，佛罗伦萨

"赋予图像的崇拜都指向它的原型"，即"它的模板"，也就是耶稣。他其实是在复述一种引自大马士革的圣约翰的长久坚守的信念，而大马士革的圣约翰也是引自该撒利亚的圣巴西流。如果崇拜对象是偶像之后和超越偶像的原型，那么对物质的崇拜就不是偶像崇拜。换言之，某幅画作或雕塑必须被认为是另一件事物的**再现**。当图像仍将耶稣或圣母表现为偶像，并通过几个世纪的公式化的重复创作而风格化时，这种描绘风格便令观者视作一种再现，即便他们有时并未接收到提示。但是，当艺术家的目的是令图像产生自然的幻象时，又将发生什么呢？这会引导信众混淆幻象与原型吗？如果确实如此，他就是在助长罪孽。利皮所面临的挑战就是利用自然主义绘画的即时性绘制令人信服的天使报喜的图像，同时还要提醒观者他们并未看到圣母本人。他对图像区域的破坏（水瓶和栏杆）巧妙地实现了这一目的。然而，这样的抱负仍然无法达成期望的宗教图像，因为它不仅应当避免让观者把图像当成偶像来崇拜，还应当将观者的思想引至超越图像的原型，在此处这一原型即圣母本身。

祈祷和沉思

在这一方面，我们已经从艺术家面临的挑战转向了对观者的要求，尽管艺术家在设计图像时已经考虑到了观者的期望。熟知阿奎那或圣奥古斯丁神学的受过教育的修士（比如安杰利科修士）会知道，视觉不仅是物质的，还是精神的和智性的。祈祷和沉思使信众带着在纯粹智性层面与神结合的希望超越他们的肉眼所见，跃升至用精神之眼想象的事物。这种具有三个过程的"观看"（肉体、精神、智性）在 15 世纪的礼拜中十分常见，不仅受教育者可以在当时流行的礼拜册子中阅读到它，而且任何人都可以从蒙受神恩的传教士口中听到它。然而从外在的表现转变为内在的可视化与抽象的智性化却困扰着艺术家。难道安杰利科修士等画家不是专门视觉化宗教人物及故事（将图像呈现在肉眼之下）的人吗？画家的角色是创造图像，将颜料和石膏转变为令人信服的圣人和耶稣的形象。那么，

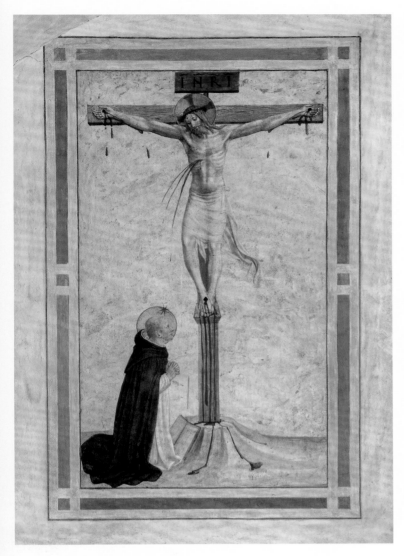

图 117
带有圣多明我的耶稣受难像
Crucifixion with St Dominic

安杰利科修士

约 1442 年，湿壁画。圣马可修道院，佛罗伦萨

见习修士房内的湿壁画中，圣多明我的姿势展现了他祈祷的 9 种方式，这在一篇 13 世纪讲述祈祷的著作《圣多明我的九种祈祷方式》中有所记录。

他又如何创造出将眼睛与思维提升至无形内容的可视图像呢？

　　这一问题体现于所有基督教图像中，但是在圣马可修道院修士宿舍的高雅环境中最为明显。宿舍占据了修道院回廊一层的三个边缘，并分为多个房间，每个房间中都有安杰利科修士及其画室在 1425—1450 年绘制的湿壁画。这些画作的功能和房间内居住人员的学识与地位密切相关。宿舍的南翼居住着见习修士（尚在接受教士训练的男孩），其中的图像具有适当的说教性，以修会的创始人圣多

明我的形象（图 117）在视觉上指导他们。庶务修士可能居住在宿舍北翼。和神职人员不同，他们未立圣誓，主要为社群需求服务，包括烹饪、打扫和其他可以为他们带来收入的工作。他们往往没有接受过教育，并且来自较低的阶层，其价值主要在于手工技能而非智力。因此，这一区域的宿舍图像具有强烈的叙事性，常常是在视觉上比较直观的福音书内容（图 118）。

在南北两翼的宿舍中间，东翼的 20 个房间被认为是教士（已接受了圣秩圣事并完成了一年见习修士训练的人）居住的地方。这些教士能够读文识字，且通晓神学，因而最复杂的作品便出现在他们的房间中，安杰利科修士在这些满足了神话和精神需求的图像中努力体现如何将思想提升到对神的智性的沉思。总体而言，东翼的宿

图 118
十二使徒圣餐
Communion of the Apostles
安杰利科修士
1438 年，湿壁画。圣马可修道院，佛罗伦萨

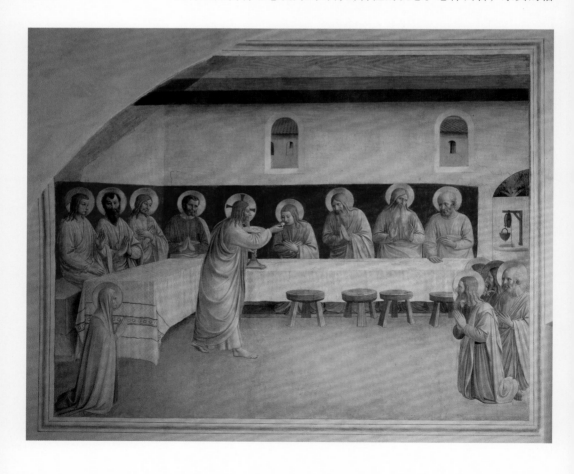

图 119
敬虔之人
Homo Pietatis
安杰利科修士及其助手（贝诺佐·戈佐利？）
约 1438—1445 年，湿壁画。圣马可修道院，佛罗伦萨

舍中的画面都和多明我会的礼仪年历相关，尤其是以基督为中心的庆日（*temporale*）。基督圣体圣血节对多明我会尤其重要，因此被包含其中，这或许可以解释 27 号房间内一幅奇特的湿壁画，因为它的主题便是基督的身体。画中展示的是"敬虔之人"，基督以"常经忧患之人"这一令人同情的形象出现，他站在自己的棺椁中，只露出了上半身，周围是各种受难象征物（图 119）。在前景中，圣母以手撑头，面朝基督的对侧做沉思状，圣托马斯·阿奎那跪在另一侧看向画面外的上方。这幅图像在初看之下似乎是脱节而疏离的。

符号和人物都提取自特定的语境，有时甚至简化到了只有半个脑袋或是一只手的地步，如此一来，观者就需要想象这些画中的物体如何嵌入叙事中，以及它们的意义。这幅湿壁画重新演绎了被称

为"耶稣受难器具"的图像类型，其中基督被一些他受难时使用的物品包围。在安杰利科修士的画中，我们从左至右依次可以看到海绵、刺入基督身侧的长矛、犹大之吻、彼得三次不认主、基督受辱、犹大出卖耶稣得到 30 枚银币和鞭刑柱，还能看到耶稣受难的十字架和坟墓。这些小画面和提醒并没有呈现出明显的规律。它们具有视觉上的对称性，但是没有时间或叙事的顺序。画中的各种符号和独立出来的肢体让人想起耶稣受难的特定时刻，让那些居住在房内的教士对这些符号分别进行思考，将其互相联系或想象那些未呈现在画中的场景和事件，而不是在按照顺序讲述故事。没有文字能够"解释"这幅图像，观者必须知晓不同的文本，将它们像缝被子那样拼在一起。虽然这幅图像让观者想象出故事，但它并不是叙事性的，而是图像性的。

27 号房间中的画作在另一方面也是非叙事性的。和洛伦佐·莫纳科所作耶稣受难器具题材的作品（图 120）中的圣母和圣约翰不同，该房间中的圣母和阿奎那并非主要人物，而是向修士示范这幅画应如何观看。中世纪晚期和文艺复兴时期的沉思文本让读者一次又一次地通过圣母的苦难来想象基督受难。而在 27 号房间的画作中，圣母并没有绝望地哭泣，而是正在沉思，体现出内在沉思的典范。与之不同，伟大的经院神学家阿奎那却体现出另一种形式的内化的视觉形式。他或许正以肉眼的固定目光注视，但是他似乎并未看向外部。他当然没有看到自己身后的场景。他的视线是智性的，是一种完全内化的对上帝的理解。

27 号房间内的画面需要观者效仿其中的人物范例来理解。修士要在画面前祈祷，并思考它的意义。这一过程需要高水平的圣经和神学知识，以及充足的想象力。安杰利科修士的技巧在于他的图像不仅可以刺激肉体之眼，也可以满足精神之眼和智性之眼的需求。

话语性图像

世俗化的图像，尤其是神话题材对艺术家的挑战则体现为另一

图 120
敬虔之人与耶稣受难器具
Homo Pietatis with the Arma Christi

洛伦佐·莫纳科

1404 年，板上蛋彩，265 厘米 ×
172 厘米。佛罗伦萨美术学院美术馆

种形式，对观者的要求也有所不同。那些展现了古典神话及历史场
景的画作和雕塑是文艺复兴时期的最高成就之一。尽管其他地区也
做出了重要贡献，尤其是费拉拉和曼托瓦的宫廷以及威尼斯共和国，
但佛罗伦萨仍然在世俗艺术的发展中拥有核心地位。当宗教题材画
家试图将新的风格和形式与传统上对艺术应有的作用的理解相融合

时，神话题材画家（如波提切利和菲利皮诺·利皮）则不得不应对一种全新的流派。相比宗教图像，他们的世俗艺术适用于完全不同的环境。世俗图像主要置于家庭中，其效果很大程度上依靠对肉眼的刺激。这些画作为"艺术应当是什么"和"应该如何看艺术"这些问题提供了另一种范式。

菲利皮诺·利皮的《厄剌托》（图 121）是一幅室内装饰画，很可能置于佛罗伦萨的某座宫殿，但是由于时间过于长久，其放置的宫殿已不可考。这幅画不仅在位置上与安杰利科修士的《敬虔之人》不同，而且在观看方式上也有着根本性的不同，它使用不同方式来表达意义。厄剌托是古代九位缪斯之一，她用金色的带子绑住了一

图 121
厄剌托
Erato

菲利皮诺·利皮

约 1500 年，橡木板油彩，62.5 厘米 × 51.8 厘米。绘画馆，柏林国家博物馆

只天鹅，旁边还有两个丘比特。她的身侧有一些乐器：基萨拉琴、排箫和长笛。厄剌托能够为抒情诗带来灵感，且通常与爱情相联系，她的名字也和厄洛斯同源。由于天鹅在传统意义上是维纳斯的象征，画中绑住天鹅的动作似乎在指代贞洁的美德，或至少是在婚姻中适当克制爱情。因此，利皮的这件作品可能是在一场婚礼前后被委托创作的。

认出画中的主体人物厄剌托需要一定程度的古典学知识。与圣母或耶稣受难的图像不同，我们推测大部分佛罗伦萨人并不能立刻认出厄剌托。实际上，我们如今认为画面中的人物是厄剌托，仅仅是因为它和出现在维琴察的一段描述十分相似，这段文字记录了科斯坦佐·斯福尔扎和卡米拉·达拉戈纳于 1475 年 5 月在距佛罗伦萨较远的佩萨罗的婚礼。这一辨认依据并不一定来自利皮或赞助人，而是通过一种我们现在称作图像学的方法。在 16 世纪早期，贵族宅

图 122（左）
丽达与天鹅
Leda and the Swan

莱奥纳多·达·芬奇

约 1503 年，纸上蘸水笔和墨水、黑色粉笔、水彩，16 厘米 × 13.7 厘米。德文郡公爵收藏，查茨沃斯庄园，德比郡

图 123（右）
为弓箭上弦的厄洛斯
Eros Stringing his Bow

罗马复制品，根据公元前 4 世纪的希腊雕塑制作，大理石，高 123 厘米。卡比托利欧博物馆，罗马

1572 年，关于该雕塑的首次记录出现于蒂沃利的德斯特府邸。

邸的到访者不太可能携带文本欣赏这幅画。那么，他们又如何知晓自己正在看什么呢？这幅图像是一次新的创作，利皮在画中并没有重复艺术家希望观众知晓的常见模式。类似的古典风格绘画中的主题有时会被混淆：波提切利创作的表现穿着铠甲的女子和半人马的画作（图112）在1498年或1499年记入图录时，被抄写员认成卡米拉和神话中半人半兽的萨蒂尔。在1516年再次记录这幅画作时，其中的女性又被认为是密涅瓦（或希腊神话中的雅典娜），其中的生物则被正确识别为半人马。

最初看到利皮的《厄刺托》的人很可能与它的拥有者（可能是画作的委托者）对其中的意象进行了讨论，并以话语性的方式推测了其中的含义。和上文中记录婚礼的作者一样，他们或许讨论了"贞洁的维纳斯"，以及她如何区别于对应的淫荡形象，他们还可能思考了为什么天鹅可以象征"贞洁和克制"。他们甚至还可能观察到

了画面中与其他涉及天鹅的神话相似的地方，尤其是达·芬奇在同时期的绘画中使用的丽达与天鹅的故事（图122）。

利皮的作品与达·芬奇的草图之间的相似性引发了一个问题，即这类绘画是否在视觉上产生了意义。两件作品都以观赏为目的，在这一层面上，利皮选择的主题再合适不过了，因为在古代佚名作家的俄耳甫斯式赞美诗《致缪斯》中，厄剌托"吸引着目光"。利皮的画作不仅在视觉上令人愉悦，同时也通过视觉手法赋予画作意义。敏锐的观者可以领会到《厄剌托》和其他艺术品在视觉上的一致性。在了解作品时，艺术史学家一直都在探索艺术家在创作时的视觉来源。类似的视觉来源可能也为受教育的人文主义观者所知，他们对古典艺术品的视觉知识在这些作品中获得了检验。利皮笔下的厄剌托的手臂很可能来自罗马帝国时期的雕塑《为弓箭上弦的厄洛斯》（图123），她的双腿则来自在16世纪前环绕罗马圣母大殿的公元2世纪的作品《缪斯石刻》中的人物（图124）。我们知道利皮在15世纪晚期见到过这件石刻，因为他的一幅研究习作流传至今（图125）。这两件作品中，形式和主题都得到了统一：雕塑作品体现了厄洛斯和一幅有关爱情的画作的主题关联；石刻作品则更为直接，因为上面的厄剌托形象即利皮画中的形象来源。诚然，这些重要的视觉节奏会给那些富有视觉知识的观者带来愉悦，在他们看来，这些作品和古典文献是同一种讨论对象。

利皮的《厄剌托》的含义并不是固定不变或预先确定的。那些执着于图像学研究的学者有时会为此感到气馁，因为他们无法用单一文本来解释这类图像。我并不是说这类具有流动性的艺术作品无法以文本或是其他图像为媒介，恰恰相反，它们只是在现在和过去都没有被文本**解释**。作品需要观者（可能是在好友及有学识的熟人

图125
厄剌托
Erato

菲利皮诺·利皮，摹古典雕塑

15世纪末，纸上蘸水笔和墨水，
16.5厘米 × 9厘米。大英博物馆，
伦敦

的陪同下）通过一系列的提示赋予画作意义，它是话语性的、开放的。作为一种与图像互动的方式，这种话语性模式与上文提及的用于思考宗教艺术的媒介模式十分不同。它也是一种新的方式，并对西方艺术产生了深远的影响。

在结束话语性艺术的讨论之前，我们必须要提及波提切利的《春》（图126）。直到15世纪末，这幅画都悬挂在洛伦佐和乔瓦尼·迪·皮耶尔弗朗西斯科·德·美第奇（他们是伟大的洛伦佐的表亲）家中的长榻上方。至少对于那些寻找可解释它的单一的文本的人来说，这幅画作的主题无法被解释，目前也未能发现任何这样的文本材料。这幅画最好被理解为一首视觉诗，其内容由许多文本（古典的和当代的、拉丁语的和本地语言的）以及多种新旧视觉来源拼凑而成。例如，如果想要认出位于画面右侧的主角，观者就必须知道卢克莱修的著名诗作《物性论》："维纳斯与春天一同降临，维纳斯的有翼使者在前开路，西风和花神紧随其后，为面前的小路洒上美丽的色彩，增添芬芳的香气。"西风之神在画面最右侧席卷而下，抓住了克洛里斯（她在被西风之神劫掠后从仙女变成了花神）。花神站在克洛里斯前面，从拢于臀部的贴花长裙中撒出花朵。然而，卢克莱修的诗中并没有提及克洛里斯，观者需要以奥维德的《岁时记》来理解西风之神和花神之间的视觉联系。在这部罗马纪年的诗歌日历中，花神解释了自己成为女神的过程。波提切利甚至还将奥维德描述的克洛里斯的双唇"呼出春日玫瑰的芬芳"表现于画中。与之相同，画面左侧的内容让人想起贺拉斯的颂诗，其中还结合了塞涅卡的《论恩惠》中提及身着飘逸长袍的美惠三女神和墨丘利的文字。博览群书的观者或许同样能通过阿尔贝蒂的论著或频繁出现这一主题的古典艺术中得知美惠三女神的主题。

实际上，《春》的画面中包含了文本及视觉的多种因素，但它们均无法解释这幅画作。如果要将它理解为一首以春天为主题的诗歌，观者需要利用画中看到的提示来创作出这首诗歌，就像艺术家一样，将相似的题材（已知的或来自博学之人）在画面中进行组装。画作的意义并非一成不变，那些看到画的人能够对它的意义进行无限次

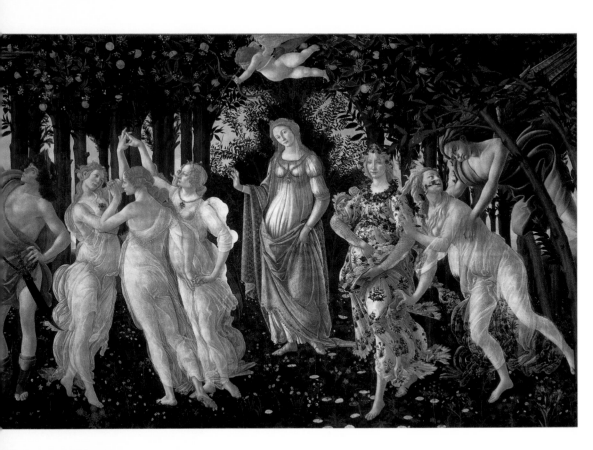

地展开，可以说他们创造甚至发明出了作品的意义。《春》把产生意义的责任交给了观者，在这一方面，它与安杰利科修士的《敬虔之人》存在着相似之处，但是两件作品的相似点仅限于此。这两幅画作在观看模式上存在着根本性的不同：一幅是话语式的，另一幅是媒介式的。二者之间涵盖了观看文艺复兴时期的佛罗伦萨的图像的所有意义。

图126
春
Primavera
桑德罗·波提切利
15世纪70年代晚期，板上蛋彩，203厘米×314厘米。乌菲齐美术馆，佛罗伦萨

EL GRAN

第十章 媒介和材料

观者对佛罗伦萨艺术抱有特定的期望，其中不仅包括相应的功能或创作主题，还包括它们的媒介和材料。本章的内容涉及媒介的创新，以及对那些赋予作品意义的材料的认识。一些媒介来自传统，一直被佛罗伦萨的手艺人所用；还有一些媒介，例如版画，才刚刚在技术变革的推动下诞生。它们也带来了新的团体、观众和主题。我们讨论的核心将会是"媒介"和"材料"两个词语在理解上的区分。我们将用版画，尤其是雕刻铜版画，来探讨媒介的问题，并用葡萄牙枢机礼拜堂的案例来探讨材料的问题。

雕版画

文字和图像的印刷在当时都具有革命性的意义。这一点经常被人提及并加以强调。直到 20 世纪电视机及之后的互联网被发明后，交流图像和思想的方式才再次发生了如此重大的转变。印刷术并非发明于佛罗伦萨，甚至都不是在欧洲。活字印刷早就存在于中国和

图127
"伟大的土耳其人"
'El Gran Turco'

约 1460—1485 年，纸上雕版画和水彩，24.9 厘米 × 18.7 厘米。托普卡匹皇宫图书馆，伊斯坦布尔

版画制作者按照拜占庭皇帝约翰八世·帕里奥洛格斯的面部特征来表现穆罕默德。与穆罕默德不同，约翰八世因为在纪念章上的形象而在意大利半岛广为人知。

朝鲜半岛，很久以后，美因茨的金匠约翰内斯·古登堡才引入了一套相似的系统，改变了欧洲的书籍生产。在佛罗伦萨印刷的第一本书是塞尔维乌斯对维吉尔的评述，由贝尔纳多·琴尼尼印刷于1471年，此时距离印刷工坊出现在意大利半岛仅过去了6年。这项技术来自欧洲北部，因此佛罗伦萨印刷工尼科洛·迪·洛伦佐（尼科洛·德拉·马尼亚）来自布雷斯劳也不足为奇。一些书商也来自阿尔卑斯山脉以北的地区，例如阿尔伯图斯·利布金克特，他在15世纪60年代于佛罗伦萨开设了书店，售卖从斯特拉斯堡进口的书籍。到了15世纪末，佛罗伦萨城内约有18处印刷工坊，其中一家属于琼蒂家族。印刷书籍的生产和印刷图像的生产有着紧密的联系。

图像的印刷，尤其是在布料上的图像印刷，在亚洲出现的时间也远远早于西方。在今天的德国及荷兰地区，已知的最早的版画生产于1446年，佛罗伦萨的单页版画也紧随这些早期发展的脚步产生。尽管版画十分重要，但是我们对于它的发明和最初发展（特别是在意大利的发展）的认知仍然十分模糊。许多早期佚名意大利雕版画仅存在一两个印本，所以很难得知它们是只有小批量的制作，还是随着时间流逝而遗失了。如果是前者，那么这对于我们理解其功能和地位有何影响？它们有可能是为一小群人生产的吗？有一些版画是委托创作的，例如在1481年兰迪诺《论（但丁的）〈神曲〉》中的插图；还有一些版画显然是投机而作，这种情况在15世纪十分少见，因为当时大部分艺术品都是定制购买的。我们长久以来习惯于将版画视为一种服务于大众消费的大众媒介，但15世纪并非如此，因为印刷工仍在探索版画的潜力。

在现存最早的佛罗伦萨雕版画中，有一组成册保存于伊斯坦布尔托普卡匹皇宫图书馆中，其中很多都是绝版印本。册子内包括一张手工上色的《"伟大的土耳其人"》雕版画（图127），描绘了1453年征服拜占庭帝国的奥斯曼土耳其统治者苏丹穆罕默德二世（1431—1481年）。这件作品有两个已知印本，另一件现存于柏林。存于伊斯坦布尔的意大利版画和其他来自中国、波斯和土耳其的版画保存在一起，可能曾是穆罕默德的政治对手、白羊王朝的雅古布

图 128
天使报喜
The Annunciation

归于弗朗切斯科·罗塞利名下

约 1490—1500 年，纸上雕版画，
22.5 厘米 × 16.4 厘米。大英博物
馆，伦敦

这幅版画是某个系列版画的其中之
一，属于宽阔风格。

的所有物，不过一些间接证据表明它们曾为穆罕默德本人的收藏。
这些版画甚至可能由一位佛罗伦萨人在拜访奥斯曼宫廷时进献给穆
罕默德，希望借此在谈判中获得贸易上的特许。如果版画早在当时
就已经像之后一样成为流行的、廉价的大众媒介，那就无法解释为
何这样一位显赫人士会收藏这些一次性的图像。

随着这些观众的问题而来的是版画的功能问题，以及 16 世纪之
前佛罗伦萨雕版画的角色。部分版画显然与宗教相关，例如归于弗
朗切斯科·罗塞利（约 1448—约 1513 年）名下的一组与玫瑰经传说
相关的版画（图 128）。这组展现了圣母生平的雕版画曾贴在一块木

图 129
裸男之战
Battle of Nude Men

安东尼奥 · 德尔 · 波拉约洛

可能为 15 世纪 70 年代晚期，雕版画，初稿，42.4 厘米 × 60.9 厘米。克利夫兰艺术博物馆，J. H. 韦德基金购买（1967.127）

这一版画大约有 40 个印本留存，对于任何 15 世纪的版画来说，这个数字都非常之高。但是目前已知的初稿只有这一幅。

板上，以作为祭坛画基座的装饰。这件基座极其珍贵，但遗憾地在第二次世界大战期间遗失于柏林。版画也常常贴在书籍中，体现出单页版画和印刷书文化的联系。安东尼奥 · 德尔 · 波拉约洛（以及佛罗伦萨之外的安德烈亚 · 曼特尼亚）等艺术家迅速意识到版画是传播作品、建立声名的有效工具。不过我们无法确定他们是否将版画当作样本，虽然其他艺术家可能会这样做（图 129）。

虽然这些关于观众和功能的问题没有一致的答案，但我们在技术方面具有更多的确定性。不仅北部的版画对意大利版画发展意义重大，佛罗伦萨的凹版印刷的发展也与黄金和乌银雕刻密切相关。乌银制品是一种雕刻银制品，其刻线中填充了一种银、铅和硫的黑色合金，以使它们与背景形成对比（图 130）。梵蒂冈图书管理员乔瓦尼 · 托尔泰利在 1449 年的文献学著作《正写法》中将乌银工艺列为一种新的技术发明，并错误地将其推断为古典时期未知的技术。金匠与雕版师使用的工具和技术相同，并能够轻松使用这些材料，

因为马内蒂在描述年轻的布鲁内莱斯基时就提到了一种互通的技艺：

> 因为已有绘画基础，他很快就掌握了这一行业并崭露头角。在很短的时间内，他就成了乌银、珐琅和装饰性建筑浮雕方面的大师，并能够切割、镶嵌和抛光各种稀有石材。

这本书中提到，多位佛罗伦萨艺术家都曾作为金匠接受基础训练，这在某种程度上解释了许多佛罗伦萨艺术中的线性偏差，同时也说明了为何佛罗伦萨留存下来的 16 世纪之前的版画比意大利任何其他中心地区都要多。

最初的版画很可能由金匠制作于 15 世纪 50 年代，其中包括马索·菲尼格拉（1426—1464 年）。瓦萨里在《马尔坎托尼奥传》的引言中认为菲尼格拉是第一个进行铜板雕刻的人（这一观点现在经常遭到反对）。但是，菲尼格拉确实很有可能发明了一种新的技术：在填入乌银之前用硫黄在银质雕版上制作倒模，并用倒模印刷版画（即瓦萨里的观点）。菲尼格拉或许并没有发明雕刻铜板，但是他开启了从一种媒介向另一种媒介的转变，而这种转变的起因正是一种通用技术的出现。

最早的佛罗伦萨版画大致分为两类，一类使用精细的交叉排线构成画面（见图 131），另一类则由较宽的平行线条构成，并通过反向的笔触相互连接（见图 128）。19 世纪起，这两类版画分别被称为"精细"和"宽阔"风格，前者在 1450—1475 年最为兴盛，后者则随后发展起来。更重要的是，这两种风格产生于不同的制作工具。精细风格版画很可能使用了一种圆形或是扁形的刀片工具（*ciappola*），与生成宽线条的菱形截面的雕刻刀并不相同。

学者们试图找出分别使用这两种风格的工匠，但是一直没能成功。通过研究风格、某些字母形式的使用以及多次出现的图案，现

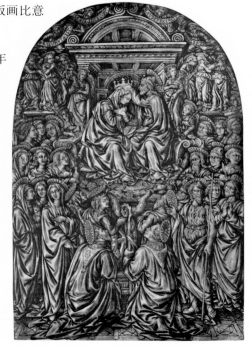

图 130
圣像牌
Pax
马索·菲尼格拉
1452 年，银和乌银，13 厘米 × 8.5 厘米。巴杰罗美术馆，佛罗伦萨

图 131
水星
Mercury

约 1460—1485 年，纸上雕版画，32.4 厘米 × 21.8 厘米。大英博物馆，伦敦

这幅版画属于典型的精细风格。

在基本确定佛罗伦萨当时至少有两个作坊（其中人数不明）创作精细风格版画；其中的一家创作了"行星"系列（图 131），另一家创作了现存于维也纳的"耶稣受难"系列。虽然创作"行星"系列的版画师常被称为巴乔·巴尔迪尼，但目前尚不知晓具体的雕刻师的名字。尽管进行了许多学术研究，我们也没有在文档中找到巴尔迪尼的名字，甚至无法确定他是否真实存在。瓦萨里称巴尔迪尼是菲

图 132

圣母加冕和圣母生平场景（扎泰茨圣母生平）

Coronation of the Virgin and Scenes from her Life (Žatec Virgin Vita)

皮耶罗·巴尔迪尼

约 1460—1480 年，纸上雕版画，30.5 厘米 × 20.5 厘米。迈森的梅弗雷特的《本地花园》的封面内部，画中刻有皮耶罗·迪·多佛·巴尔迪尼的名字。K. A. 波兰卡地区博物馆，扎泰茨，捷克（MS HK 902）

这幅版画的重要性在于其底部的题注 "MAESTRO PIERO DIDOFO DIDOFFO DIBALDINO BALDINI"。它和安东尼奥·德尔·波拉约洛的《裸男之战》(见图 129) 是 15 世纪佛罗伦萨唯二带有签名的版画。同时需要注意该画作构图与图 130 的相似性。

尼格拉的学生，曾与波提切利共事。瓦萨里同样认为他曾以金匠的身份接受训练，即便巴尔迪尼不在金匠从属的丝绸行会的名单中。现存于捷克的一幅版画（图 132）中署有"皮耶罗·迪·多佛·巴尔迪尼大师"（约 1437—1480 年之前）（图 132），瓦萨里可能误把此人认作了巴乔·巴尔迪尼。在掌握更多实质性的证据前，我们最好暂时不要把巴乔·巴尔迪尼当成早期版画的创作者。

活跃于 15 世纪 80 年代晚期到 90 年代的下一代佛罗伦萨版画师要更加出名，至少他们的名字更为人所知：画家科西莫·罗塞利的兄弟弗朗切斯科·罗塞利，克里斯托法诺·罗贝塔（1462—约 1535年），以及卢坎托尼奥·德利·乌贝蒂。安东尼奥·波拉约洛可能在15 世纪 70 年代创作了那幅鼎鼎有名且极具野心的《裸男之战》，这是 15 世纪唯一拥有可靠署名的佛罗伦萨版画（见图 129）。这些版画师也为手稿绘制插图和贩卖文具，还会与书籍印刷工合作，并以金匠的身份接受委托。

可能是由于不同媒介的技艺的共性，或审美的相似性，早期的佛罗伦萨版画常常和金匠的作品、乌银制品或绘画相联系。在精细风格的雕版画中，排线区域会因铜板上的毛刺而产生边缘模糊，看起来和乌银版画中用于表现深色阴影的密集排线的区域非常相似（可以比较图 130、图 132）。这种边缘模糊也和蘸水笔画中的淡彩相似。我们希望将版画与其他媒介相联系，尽管这在技术操作上显然是合理的，但会淡化一项新技术的初始影响。我们忽视了新媒介对目标性和实用性的探索。它们的新颖性为观者提供了一种将周围世界视觉化的新方式，并且为主题的表现创造了新的预期。在佛罗伦萨人眼中，版画的突然出现确实创造出了一种新的观看方式：一种新的视觉性。

这一点可以通过一个案例来说明。现存于慕尼黑德国国家版画收藏馆的《争夺衬裤》（图 133）是这件版画的唯一印本。它的制作者不详，但肯定来自佛罗伦萨，因为其中的一些图案也出现在其他佛罗伦萨版画中，例如描绘于右侧女子披肩上的那只正在俯冲抓白貂的猎鹰，还有与佛罗伦萨家族相关的纹章图案（鼓起的帆代表了鲁切拉伊家族；三根羽毛同时代表了鲁切拉伊家族和美第奇家族）。花环的上方标注着"胜者生存"（*Vive qui vinci[s]*），由纽伦堡的人文主义者、药剂师和早期版画收藏家哈特曼·舍德尔（1440—1514 年）写下，他或许是在意大利帕多瓦大学上学时获得了这幅画，并将它粘贴在他的一份手稿中。

画中展现了 12 名女子为一条衬裤大打出手。这条衬裤悬挂在花

环上，花环中有一个被箭刺穿的心形。争夺衬裤这一题材与夫妻冲突的谚语有关，尤其体现在"穿着裤子"（to wear the trousers）[1]这一表达之中。被花环环绕的心形暗示了爱情主题，绣在左下角的女子的斗篷上的"AMORE"字样加强了这种暗示。她的上方是一具手持镰刀的骷髅，或许象征着死神，与之（从构图和主题的方面）对应的是画面右侧正在吹奏乐器的小丑。尽管仔细描绘的路面按照透视规律体现了后缩，但是人物的比例仍然违背了这一规律：站在后面的女子明显比前景中互相争斗的人物更大。

这一图像来自欧洲北部而非佛罗伦萨，可见于鲁昂和鲁埃格自由城的大教堂免戒室中。它也出现在文学作品中，13世纪修斯·皮奥塞莱创作的预言《海恩大人和安妮丝夫人》中，一对夫妻因丈夫的裤子（即家庭的主导权）大打出手。这一题材可能由一位佛罗伦

图 133
争夺衬裤
Fight for the Hose

约 1460—1485 年，纸上雕版画，20.1 厘米 × 26.2 厘米。德国国家版画收藏馆，慕尼黑

1. 意为占据一段关系的主导地位。——编者注

萨版画师按照饰带大师名下的一幅德国版画（图134）改编而来。这幅佛罗伦萨版画与原作有所不同，比如花环、心形和丘比特等元素，用死神代替原作中一名身着戏服的男子则更出人意料。画中对地面的表现也不同于原作。饰带大师表现的有钉子的横向地板的后缩并不令人信服；这位意大利艺术家则在试图营造出令人信服的、符合透视的路面。尽管画中的人物大小存在明显的比例问题，但这些与原作的不同之处说明作者是刻意为之。这些不同表现了一个颠倒的世界，女性在其中扮演着传统上赋予男性的角色，与15世纪的社会秩序相悖。画中部分女性的头饰模仿了马上枪术的装束，再次强化了这一观念。

　　这一题材不仅鲜少出现在佛罗伦萨艺术中，而且它的粗俗也与绘画和雕塑格格不入。通过版画的形式，佛罗伦萨人发现了一种用于表达及欣赏"低层"人类形式的媒介，他们甚至还以此为乐。在

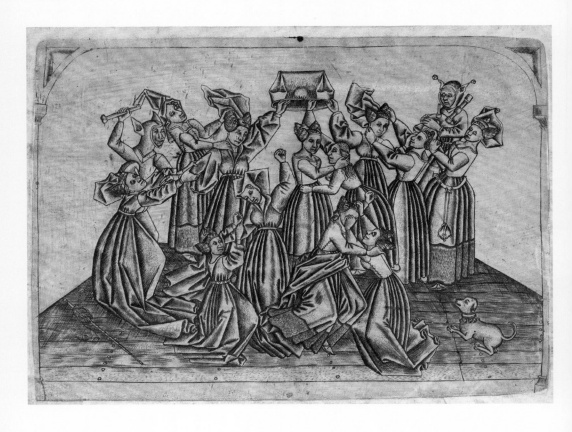

上一章，我们看到了那些受到古典历史和神话影响的世俗主题，随之而来的是一种新的、话语性的观看方式。与之一同出现的是人们对绘画及雕塑展现内容的期望的转变。虽然它们仍采用了传统媒介（比如板上绘画），但题材却与传统不同。同样，雕刻铜版画之类的新媒介的发明也改变了人们对展现内容的理解。佛罗伦萨人对版画应当展现的内容并无预期。因此，一些最早的佛罗伦萨版画包含了从未出现在其他媒介中的主题也不足为奇。

材料

新媒介使用的材料会影响它的意义吗？材料本身（用于制作印本的纸张和墨水，以及用于制作母版的铜）是传统的，而且，尽管印刷机是一种新事物，但金匠早在几个世纪前就在进行板上雕刻。纸张必定蕴藏着特定的含义，使用羊皮纸还是亚麻纸可能会引发不同的评判，但是版画的真正影响仍然来自新的媒介。

不过材料也有其意义，它们也具有自身的历史，这些历史有关将其从自然中提取出来并转变为艺术品所使用的工艺与技术。材料使用方式的历史并不总是和风格或表现的历史一致。波提切利的《春》（见图 126）拥有高度创新的风格、主题和预期的观看模式，然而它的材料（白杨木板上的蛋彩）则不能更传统了。实际上，尽管油画早已在佛罗伦萨广为人知并普遍使用，波提切利仍然多使用蛋彩绘画。于是，当我们研究那些用于传统媒介（板上绘画和湿壁画，或大理石雕塑和木雕）的材料时，佛罗伦萨作为创新的中心这一观念可能会动摇。但是，质疑佛罗伦萨人在材料使用上的原创性并非否认他们对材料的精准认识。不难看出，他们在利用材料的能力来表达某些理念。圣洛伦佐教堂内美第奇家族的非具象陵墓就是其中一例，其意义完全在于一些昂贵材料的象征性（见图 58）。葡萄牙枢机礼拜堂也是如此。

1459 年 8 月 27 日，卢西塔尼亚的雅伊梅在从罗马前往奥地利的途中逝世于佛罗伦萨。作为以虔诚著称的葡萄牙王室的一员，年仅

图 135
葡萄牙枢机礼拜堂，陵墓所在的一侧
圣米尼亚托教堂，佛罗伦萨

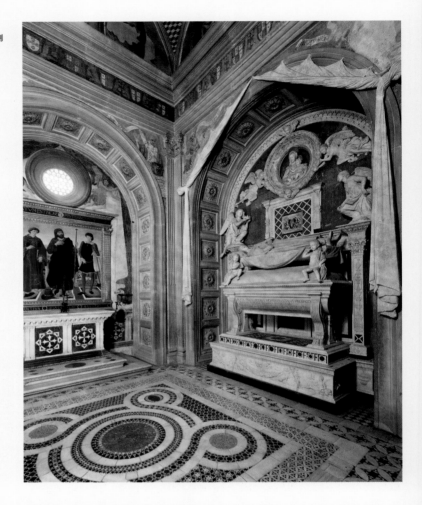

25 岁的他已经是罗马圣欧斯塔基奥教堂的枢机执事。葡萄牙国王阿方索五世既是他的表兄也是他的姐夫；勃艮第公爵好人菲利普迎娶了他的姑姑；皇帝腓特烈三世迎娶了他的堂亲莱昂诺尔。佛罗伦萨书商兼传记作家维斯帕西亚诺·达·比斯蒂奇记载，雅伊梅希望被安葬在佛罗伦萨的圣米尼亚托教堂。他的礼拜堂建造并装修了十多年（1460—1473 年），建造队伍中包括了不同的工匠（一名建筑师、四名雕刻师、三名画家以及众多其他工匠），他们合作完成了统一和谐的内部装饰。这座礼拜堂从各种意义上而言都是一件包罗万象的艺术品，一件整体艺术，体现于其所涉及的艺术家种类之多、所使用材料的种类之广泛和价格之高，以及它与观者之间的视觉游戏。

这座礼拜堂也被详实地记录了下来，并且由于其中包含了不同艺术家的作品，这座礼拜堂成了讨论不同材料和媒介的理想案例。礼拜堂的奢华使得它不同寻常。毕竟，这是一座位于佛罗伦萨共和国的王室墓葬礼拜堂，里面都是葡萄牙王室各个成员的纹章。

这座礼拜堂是一座伸出圣米尼亚托教堂侧廊的独立建筑。其灵感部分来自此前布鲁内莱斯基在圣洛伦佐教堂和圣十字教堂的工程，并结合了早期的基督教教堂的形式，例如拉文纳的加拉·普拉西提阿陵墓和葡萄牙布拉加附近的圣弗鲁托索礼拜堂。但这些重要的先例都没有表现出空间中材料的丰富性和对观者的关注，而这两方面恰恰是枢机礼拜堂最具革新意义之处。

从教堂中殿朝礼拜堂走去，观者首先会看到右侧墙壁上的醒目的入口拱门和陵墓（图135）。我们立刻就能发现这位已故的枢机，不仅是通过他陵墓上的雕像，还有入口上方的弦月窗上的纹章。逝世的卢西塔尼亚的雅伊梅在他的礼拜堂中向下面向观者，他紧闭的双眼和大理石面孔来自由狄赛德里奥·达·塞蒂尼亚诺制作的死亡面具。顺着他的面庞，我们的目光向上移动到圆形浮雕中举起双手做赐福状的圣婴，然后转向抱着圣婴的圣母，她又引导我们的目光穿过礼拜堂，来到祭坛画的部分，圣雅各（枢机的主保圣人）在此回望着圆形浮雕中的圣母（图136），他的两侧是圣文森特和圣尤斯塔斯，他们分别是葡萄牙王室的守护者和枢机在罗马的领衔堂区的受献者。圣文森特看向观者，完成了这一系列目光和手势的循环。如果我们的注意力继续被引向左侧，就会看到一个可能是为主教准备的朝向陵墓的宝座（图137），并将目光引回陵墓上的雅伊梅。随着在这些神圣会众之中的移动，枢机渐渐融入了基督、圣母、几位圣人和教会（以主教宝座为象征）之中，他们分别会对他进行审判、为他求情、让他效法和为他提供救赎的方法。这一空间因此富有活

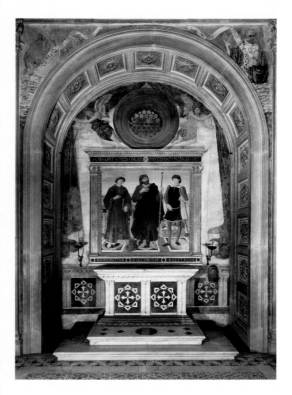

图136
葡萄牙枢机礼拜堂，祭坛画所在的一侧
圣米尼亚托教堂，佛罗伦萨

图 137
葡萄牙枢机礼拜堂，主教宝座所在的
一侧

圣米尼亚托教堂，佛罗伦萨

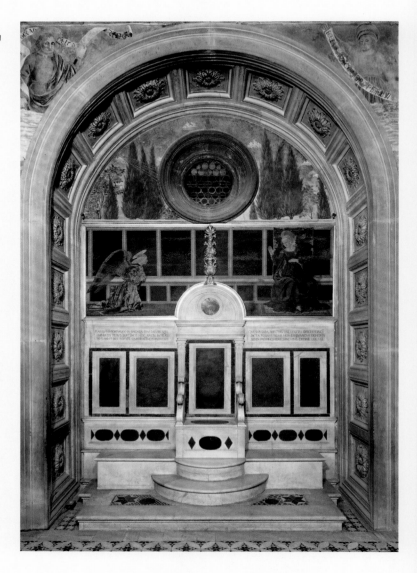

力，它的意义生发自各种元素的互动，而非来自单一元素。

　　富有活力的目光和手势使观者的视线在空间内移动，与之相似，礼拜堂中的材料也参与了这场精妙的游戏。左侧的墙壁上，阿莱索·巴尔多维内蒂表现绿色大理石和斑岩的仿大理石绘画模仿了宝座两侧真正的大理石墙壁（见图137）。天顶的形制（图138）也被挪用到了地面上。原本立于礼拜堂前面的格栅很可能呼应了祭坛画中圣人背后的格栅。在祭坛墙上的湿壁画中，两侧的天使拉开帷幕，

使祭坛画显现出来（见图 136），而陵墓周围的帷幕由白色大理石制成，且曾经用黄金点饰以模仿织锦的效果（见图 135）。此外，礼拜堂曾悬挂着绿色织锦帷帘（现已不存），这些帷帘由一位弗朗切斯科在 1466 年 10 月提供，后来被换成（或加上）红色天鹅绒帷帘。也就是说，礼拜堂内曾经同时存在真的帷帘和用绘画与大理石表现的帷帘。因此，材料与图像一样，它的意义部分源自它们的物质性，部分源自它们表现的事物。

这种不同艺术家创作的不同元素之间的细致而和谐的结合，说明必定有人从最初就对其进行了构思，并且监督着其落实过程。这个人通常被认为是建筑师安东尼奥·迪·马内托·恰凯里（约 1404/1405—1460 年），但是他在提交完整设计后不久便去世了。之后接手这项工作的可能是雕塑家安东尼奥·罗塞利诺，或是枢机曾经的导师、阿尔加维的锡尔维什主教阿尔瓦罗·阿方索，他是枢机

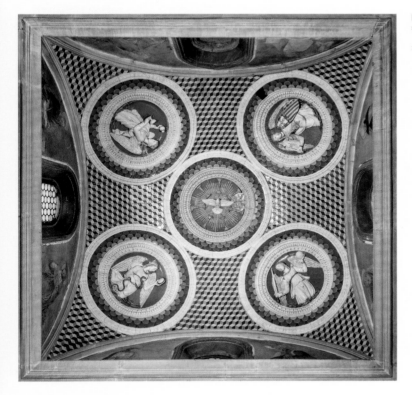

图 138
葡萄牙枢机礼拜堂天顶
圣米尼亚托教堂，佛罗伦萨

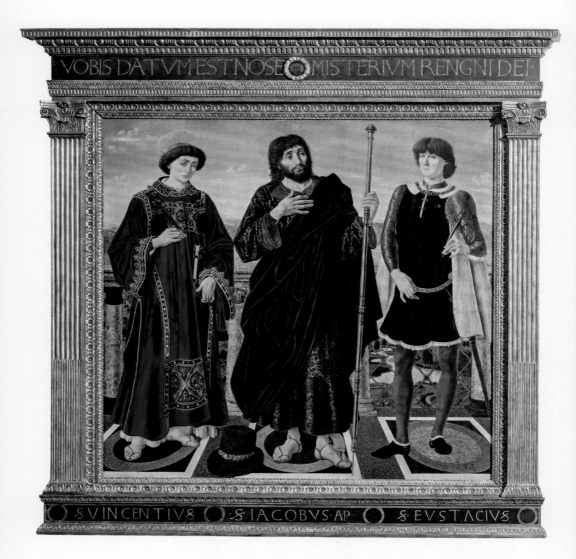

VOBIS DATVM EST NOSE O MISTERIVM RENGNI DEI

S VINCENTIVS · S IACOBVS AP · S EVSTACIVS

的遗嘱执行人之一，礼拜堂入口处的铭文也提到了他的名字："锡尔维什主教阿尔瓦罗监督了这座建筑的建造，其中包含枢机的遗体，以及供奉圣雅各、圣文森特和圣尤斯塔斯的祭坛，他于1466年距离10月朔日前第11天（即1466年9月21日）奉献此物。"

礼拜堂内包含了丰富的材料，这就需要建造队伍中包含拥有各种技艺、擅长处理材料和采用新技术的工匠。在1460—1461年，贝尔纳多和安东尼奥·罗塞利诺的哥哥乔瓦尼·迪·马泰奥雕刻了其

中所有建筑元素（礼拜堂外部采用了棕色的强石，内部以灰色马辛戈石连接，圆孔窗则用深红石制成）。安东尼奥及其工作室（其中包括贝尔纳多）在1461—1466年雕刻了陵墓。陵墓主要由白色大理石制成，和"织锦"效果的斑岩背景（上面的镀金已不存）形成对比，陵墓上还包含一块奇怪的黄褐色缟玛瑙石板，其中框着一块有黑白纹理的硅化木（见图135），木材的有机成分已变成了石英。地面同样精心镶嵌了各种石头和大理石，仿照了13世纪斯特凡诺·迪·巴托洛梅奥的图案镶嵌作品。

前面提及的这些材料远不够详尽，其中还有各种形式的绘画、锡釉陶天顶，以及镶嵌在祭坛画边框中的施有珐琅的黄铜圆环（图139）。《天使报喜》中镀金的百合花可能由朱利亚诺·达·马亚诺提供，另外还有带有雕刻及镶嵌工艺的基座、采用金和珐琅工艺的十字架和现已丢失的银质灯台。很多材料都已丢失：由玻璃工匠弗朗切斯科·迪·博纳文图拉制造的彩色玻璃；朱利亚诺和阿里戈·迪·乔瓦尼提供的两块祭坛布；贝内德托·迪·乔瓦尼制作的弥撒用书，帕斯奎诺·迪·马泰奥·迪·弗朗切斯科·达·普拉托提供的铜制格栅。仿佛每一种能够想象到的材料都得到了使用，以创造一个适合王室身份的、奢华而富丽的礼拜堂。

这些不同的材料在很多方面都具有重要意义。例如，斑岩能够让人联想到皇权，因此十分适合王室礼拜堂。美第奇家族似乎也以相同的方式使用斑岩，可见于美第奇宫的私人礼拜堂和圣洛伦佐教堂的陵墓四周（见图58）。斑岩稀有且昂贵，带有其独特的隐含意义。礼拜堂内使用的其他材料与特定地点相关，比如其中的硅化木，一名学者推测它来自圣地，并通过勃艮第公爵夫人放入了这座礼拜堂。还有人认为硅化木是在开挖教堂地基的时候发现的。这两种推测都认为硅化木具有象征性，这和材料本身的性质无关，而是和它在历史中生发的关联有关。

其他材料的意义则以媒介来体现。此处的"媒介"和"材料"之间的本质差异与技术和意义相关。例如，素描和版画在材料上十分相似——它们可能都由纸张和墨水构成——但是它们的生产过

图139
圣文森特、圣雅各和圣尤斯塔斯
Saints Vincent, James and Eustace

安东尼奥和皮耶罗·德尔·波拉约洛
1467—1468年，板上油彩和蛋彩，172厘米×179厘米。乌菲齐美术馆，佛罗伦萨

这件最初的祭坛画现存于乌菲齐美术馆。目前在教堂展示的祭坛画是现代的复制品。

程不同，作为媒介而被赋予的意义也不同。在礼拜堂中，这种差异最明显地体现在内部的天顶上（见图138）。这个浅浅的穹顶由卢卡·德拉·罗比亚建造于1462年3月—10月，以锡釉陶制成，这是一种具有佛罗伦萨当地风格的、可塑性高的媒介。就像版画一样，这也是一种新的工艺，由德拉·罗比亚本人在15世纪40年代早期使用富钙的陶土以及一种锡白铅碱釉发展而来。除了釉中的矿物质比例和使用方式，这些材料和制作马约利卡陶器的材料一样，马约利卡陶器于9世纪发明于现在的伊拉克，而后通过西班牙传入意大利。这种技艺出现在佛罗伦萨周边的很多地方，包括西边的蒙特卢波。然而，德拉·罗比亚的陶器中的人物通常用明亮的白色描绘在蓝色背景上，在美学方面与马约利卡陶器十分不同。作为媒介，它产生的关联与马约利卡陶盘或膏药罐也不同，即便它们的材料基本相同。早期基督教建筑中的这种天顶通常饰以镶嵌画，因此学者仍然对德拉·罗比亚的天顶的含义争论不休，但可以肯定的是，它看起来非常有佛罗伦萨特色。当时没有其他任何一座城市生产此类锡釉陶器。在一座为外国人建造的丧葬礼拜堂中使用一种新的佛罗伦萨媒介具有非凡的意义。建造陵墓的华丽的大理石彰显着王室枢机的身份，而引人瞩目的佛罗伦萨风格天顶则指向这个用一座丧葬礼拜堂来纪念这位枢机的城市，体现出佛罗伦萨作为革新和文化交流中心的角色。

关于这座礼拜堂的媒介和材料的讨论的最后一个要素是绘画的新技术和赞助的应用，这引发了关于艺术品意义如何产生、为谁产生的问题。与其他地方一样，各种不同的绘画元素展现出大量的技艺（从板上绘画到湿壁画）以及不同的从业者：阿莱索·巴尔多维内蒂和波拉约洛兄弟。礼拜堂在1466年9月12日竣工，巴尔多维内蒂在不久后的10月便开始在礼拜堂的弦月窗上创作表现福音传教士和神学家的湿壁画（他在次年11月完成了湿壁画，同时完成的还有横饰带上的纹章）。1468年的春天，他还在拱肩上绘制了《旧约》人物的湿壁画。而在宝座上方墙壁的天使报喜画作（可能完成于1467年末到1468年初的那个冬天）中，他使用了木板而非石膏作为基底，

至少在仿大理石画板之下是这样。而在描绘树木和天空时，他又回归了湿壁画（见图137）。并且，仿佛以上这些还不够奇怪似的，画板底板还采用了橡木，这种底板常见于欧洲北部，而佛罗伦萨一般采用杨木。祭坛画位于与天使报喜画作相邻的墙壁上，也使用了橡木底板，并带有由朱利亚诺·达·马亚诺制作的边框（见图139）。祭坛画由另一个画室（波拉约洛画室）绘于1467年5月—1468年3月，他们也绘制了那些拉开帷幕的天使，但这些天使是壁画而非板上绘画。

橡木底板并不常见，因此这肯定和礼拜堂的赞助人有关，否则无从解释。1466年2月25日的一条支付款项记录了橡木板到达佛罗伦萨的情况，其中称之为"为该礼拜堂从佛兰德斯运过来的16块木板"。两幅木板画都技艺娴熟。祭坛画中使用了一层非常薄的铅白作为底料，而《天使报喜》则完全没有使用底料，不论是石膏还是其他材料。画面结合了油彩和蛋彩技艺，通过改变油的用量来实现不同程度的厚涂或流动性。虽然佛罗伦萨艺术家已经用油在蛋彩画表面上光，但是用油绘画是一项欧洲北部的技艺，在当时的佛罗伦萨还没有推广。尼德兰绘画在伊比利亚半岛得到了高度珍视，因此在当时的佛罗伦萨的观念中，橡木板上油画可能来自葡萄牙，虽然我们现在认为它来自尼德兰。学者发现画中的技艺与葡萄牙国王阿方索五世的宫廷画家努诺·贡萨尔维斯的技艺十分相似，他的《圣文森特多联画》就使用了橡木底板和一层很薄的底料（图140）。如此一来，材料和技艺的选择能否反映枢机遗嘱执行人或赞助人的审美呢？这座礼拜堂的资金大多来自雅伊梅的亲属，包括勃艮第公爵夫人和其他葡萄牙王室成员，其建设由枢机阿尔瓦罗监督。实际上，这些画作在风格上是佛罗伦萨的，但在技艺上却具有"北方"特色（这是15世纪60年代晚期佛罗伦萨人对这种技艺的理解）。无论这一点对我们来说多么奇怪，类似橡木这样的底板材料都承载着意义，但是鉴于它在绘画过程中将被完全覆盖，这种意义又服务于谁呢？除了来自远方的赞助人和艺术家自己，还有谁会知道这两幅由佛罗伦萨艺术家创作的佛罗伦萨风格的木板画采用了来自葡萄牙的技艺

呢？我们虽然无法得知确切的答案，但可以通过其他地方对这座礼拜堂的看法来一探究竟。在完工一二十年后，整座礼拜堂都在那不勒斯得到了效仿。阿马尔菲公爵安东尼奥·皮科洛米尼·托代斯基尼在那不勒斯的伦巴第圣亚纳堂为他的妻子——阿拉贡的玛丽亚委托建造了一座墓葬礼拜堂。这座礼拜堂精心复制了佛罗伦萨的枢机礼拜堂的空间，对其建筑细节、陵墓，甚至图案镶嵌的地面都进行了仿制。据瓦萨里所言，这位公爵曾在佛罗伦萨见过枢机礼拜堂，并对其大加赞赏。不过皮科洛米尼将祭坛画替换成了大理石祭坛装饰，由安东尼奥·罗塞利诺制作并安装于 1477 年。这一做法含蓄地表示，皮科洛米尼认为祭坛装饰的材质对赞助者来说十分重要：在那不勒斯，大理石比橡木拥有更高的地位。

图 140
圣文森特多联画（局部）
Detail from the *St Vincent Polyptych*

努诺·贡萨尔维斯

约 1470 年，橡木板上油彩（？）和蛋彩，本画板（亲王画板）：206.4 厘米 × 128 厘米。葡萄牙国家古典艺术博物馆，里斯本

结论 自觉的艺术

佛罗伦萨对西方艺术产生的影响是深远的。在遥远的那不勒斯仍然有人模仿佛罗伦萨的葡萄牙枢机礼拜堂，这表明佛罗伦萨在艺术层面上的作用远远超出了它的政治边界。这座城市的工匠作品可能仅对其内部经济做出了贡献（至少与通过羊毛和纺织品贸易流入的外来资本相比），但是，就文化资本来说，佛罗伦萨艺术以无与伦比的方式向外部世界展现了这座城市。在 1510 年出版的一本指南手册中，弗朗切斯科·阿尔贝蒂尼（约 1469—1510 年之后）叙述了佛罗伦萨艺术家如何在罗马、威尼斯、那不勒斯、法国、西班牙和匈牙利声名鹊起，这一进程自那时起便势头不减，虽然现在情况有所转变：佛罗伦萨已不再向外输送艺术家，而是吸引人们走入这座城市。我们只需要观察那些每年如无尽潮水般涌入佛罗伦萨的游客，就能意识到它在艺术遗产方面的营销有多成功。没有什么比使用大量案例来进行总结更容易的了，在这些案例中，佛罗伦萨的艺术发展已经超越了边界，这也是文艺复兴时期的佛罗伦萨艺术时至今日仍然值得研究的原因所在。

图 141
《佛罗伦萨图片编年史》中的《克罗顿的米洛》
Milo of Croton from The Florentine Picture Chronicle

约 1470—1475 年，黑色粉笔底稿上蘸水笔与棕色墨水和棕色淡彩，32.6 厘米 × 22.6 厘米。大英博物馆，伦敦

这位画家选择了米洛死亡的时刻，而不是波拉约洛选择的最戏剧化的时刻（见图 142、图 143）。

此处将再次声称任何有意了解艺术史的人都应该了解佛罗伦萨，虽然这样可能与本书的精神相悖。这一点并非我的本意。我希望关注当地的生产状况，并将其置于佛罗伦萨社会的赞助和组织结构的语境下。这一点一直在暗示，有时一些影响因素会和我们关于文明、宽容的社会的理念不相符。文艺复兴时期的佛罗伦萨并没有沐浴在"黄金时代"的光芒之下（即便最初这一神话的创造要部分归功于它）。问题在于，如何在一本仅仅能够提供概述的书中评估这一当地传统。如果不以帝国主义的视角说明佛罗伦萨的卓越性，我们又该如何理解它在全球艺术史中的地位呢？因此，我试图将佛罗伦萨的风格创新放在一个更宽广的语境下，即便这种做法可能会让这些创新再次变得奇怪；我尝试展现这座城市内的艺术文献如何呈现了它非凡的艺术成就；我也试图展示佛罗伦萨艺术在多大程度上受到了其他地域的艺术发展的影响。

我在本书的开篇曾经提到，文艺复兴时期的佛罗伦萨艺术曾出现过一些大胆的观点，这些观点也引发了强烈的反对意见。在最后，我将提出一些我自己的观点，尽管我知道它们是主观且片面的。我坚信，我们仍然可以从佛罗伦萨学习到很多东西。这座城市催生了艺术文学，其中的风格的创新伴随着对于模仿和再现的本质的复杂思考，还有对视觉刺激作为知识来源的强调。至少对于那些与艺术史相关的从业者来说，这些事实必然表明佛罗伦萨仍然具有研究价值。留存下来的各种佛罗伦萨档案同样值得进一步研究，它们提供了卓越丰富的文本记载。即便在 500 多年之后，这些文件仍然让我们对艺术品提出新的问题并为之寻找答案，那些迷人的案例促成了著作的诞生（比如本书）。与同时代其他地方的突出艺术成就相比，文艺复兴时期的佛罗伦萨艺术并不优于它们，有关佛罗伦萨艺术的文献的结构也没有优于世界其他地区的艺术研究中采用的结构。但是，承认这些事实并不意味着否认其他事实：在

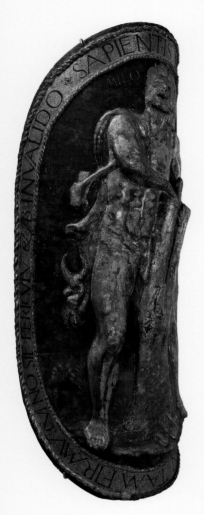

图 142
克罗顿的米洛（左侧）
Milo of Croton

安东尼奥·德尔·波拉约洛
1450—1475 年，木上镀金、石膏和皮革，118 厘米 × 46 厘米。卢浮宫，巴黎

15 世纪初到 16 世纪初的某段时间内，这座阿尔诺河沿岸的城市里确实发生了一些特殊的事。

发生在佛罗伦萨以及在更广泛的地域内的文艺复兴，通常被认为是"艺术"这一概念诞生的时期。我们现在对"艺术"一词的理解充满了 19 世纪"为艺术而艺术"的理念，这种理念对于 15 世纪的佛罗伦萨人而言十分陌生。近年来的艺术同样也打破了长时间存在的技艺和观念、手艺和思想的联系，转而在一件艺术品中赞扬这种突破，这种思想在文艺复兴时期同样也是陌生的。在我们所谈论的时期，"arte"一词最常用于指代一个公会，或者表示某种手工艺，因此它的含义更接近我们如今所理解的"工艺"或者"技巧"，而非"艺术"。同样，"艺术"的理念也尚未成熟。我们通过佛罗伦萨那些关于绘画、雕塑和建筑的文献，或工匠对待其作品的严肃态度可以获得一些线索。在没有想到它会构成一种新的知识形式，也没有想到它本身就可以产生知识的时候，类似《春》这样的绘画作品又是如何创造的呢？

现存于巴黎卢浮宫的一面佛罗伦萨盾牌（图 142、图 143）中体现了这些想法的缩影，我们会在总结的过程中对其进行讨论。这是一套游行铠甲的一部分，上面装饰着由安东尼奥·德尔·波拉约洛制作的浮雕，其中的图案由木头构成，表面覆盖着皮革、石膏、彩绘、镀金，可能还有绳索。浮雕表现了一个健壮的裸体男子，他双眼紧闭，痛苦地喊叫着，双手卡在一棵橡树的裂缝中。盾牌的铭文表明这个男子是米洛，他生活在公元前 6 世纪的克罗顿，是一名具有非凡的力量和技巧的摔跤手。波拉约洛表现了他生命垂危的时刻。米洛在行经一片森林时遇到了一个用楔子分开的树干，他把手放入裂缝中，试图用力把它分开。当楔子从缝隙中掉出后，他的双手被树干卡住，因而无法抵御森林中那些企图吞噬他的野兽。这一场景被一位佚名画家记录在了《佛罗伦萨图片编年史》（图 141）中。与

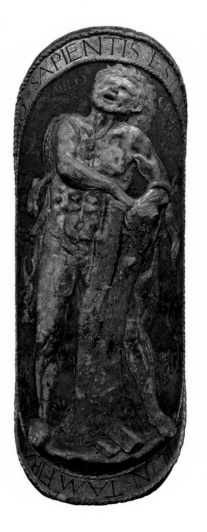

图 143
克罗顿的米洛（正面）
安东尼奥·德尔·波拉约洛

1450—1475 年，木上镀金、石膏和皮革，118 厘米 × 46 厘米。卢浮宫，巴黎

这位画家不同，波拉约洛选择描绘的是米洛的命运悬而未决的时刻。如果米洛此时聚集力量挣脱树干的禁锢，他或许还能重获自由——这也是最富有戏剧性的时刻。

米洛强壮的身体紧绷着。波拉约洛听取了阿尔贝蒂的警告："如果我们将米洛这一最强壮的男子的侧面表现得轻盈又单薄……就会非常荒谬。"波拉约洛精心地规划了人物形态以充分利用盾牌的形状。当米洛试图从树干中拔出双手时，他的胸部向前挺起，仿佛被盾牌的弧度向前推动；他的双腿在身体和盾牌的两侧支撑着躯干，抵消了向前冲出的力量。文艺复兴通常被认为是价值从材料转向艺术创新的时代，但波拉约洛精妙的作品却利用材料完善了他的创新。他抓住了故事中的紧张气氛，盾牌上伸展的身体仿佛就要从上面弹起，就像人物之下紧绷在盾牌表面的皮革一样。波拉约洛将制作盾牌的木材类比成米洛想要挣脱的树干。米洛双臂的横向拉力所对抗的不仅仅是盾牌画面中表现出的树干，同时也是制作盾牌的真正的木材。装饰在边缘的绳索暗示了这个盾牌和图案中的树干一样，最终也会四分五裂。希腊旅行家萨尼亚斯回忆称，米洛"会在他的前额系上一条绳索，仿佛它是丝带或王冠。他屏住呼吸，头上青筋暴起，这些力量会将绳索撑断"。盾牌边缘的绳索对应了这段描述，并随着盾牌的形状鼓起以增强张力，仿佛它们也随时要崩断。

波拉约洛将整个场景置于生与死、幻象与实质、重现与现实的悬念之中。这幅图像是自然的幻象，同时在提醒观者它仅仅是一种幻象。换言之，这幅图像具有自我意识。它希望观者同时意识到米洛和波拉约洛的存在；它希望我们认可艺术家出色的技艺和敏捷的思维。但是波拉约洛的盾牌并不是创新对材料的征服，也不是思维对技艺的征服，而是基于材料的本质和加工方式，为波拉约洛的创新赋予形态和意义。于我而言，这件作品体现了技艺和思维的大胆融合，而这种融合也正是佛罗伦萨艺术备受瞩目、无限迷人的原因。

基础资料

这一部分列出了书中各章节所讨论的主要的基础资料，旨在为读者提供我的观点的理论依据。已公开发表并且可以通过书本或线上资源的形式获取的资料以参考资料的形式列出，档案资料或较难获取的资料则以抄录的形式列出。这些资料的排列顺序按照在章节中出现的顺序而非字母顺序，只有一些贯通全书的资料会首先列出和讨论。此部分参考信息的详细情况请见本书的"参考文献"部分。

莱昂·巴蒂斯塔·阿尔贝蒂的《论绘画》
拉丁语版本见 Alberti, Leon Battista, *On Painting and On Sculpture: The Latin Texts of De pictura and De statua*, trans. Cecil Grayson (London: Phaidon, 1972)。这一版本还有一版不包括原文的英语翻译版（由企鹅出版社出版）。
本地语言版本见 Alberti, Leon Battista, *De pictura (redazione volgare)*, ed. Lucia Bertolini (Florence: Edizioni Polistampa, 2011)。斯宾塞由本地语言所译的英译本见 Alberti, Leon Battista, *On Painting*, trans. J. R. Spencer (New Haven: Yale University Press, 1966)。

洛伦佐·吉贝尔蒂的《评述》
Ghiberti, Lorenzo, *I commentarii*, ed. Lorenzo Bartoli (Florence: Giunti, 1998)，吉贝尔蒂的著作并无完整的翻译版本，但部分翻译的内容可见 Gilbert, Creighton, *Italian Art 1400–1500: Sources and Documents* (Englewood Cliffs, nj: Prentice-Hall, 1980), pp. 76–88; Richardson, Carol M., Kim Woods and Michael W. Franklin (eds), *Renaissance Art Reconsidered: An Anthology of Primary Sources* (Oxford: Blackwell/Open University, 2006), pp. 138–42；以及 20 世纪 40 年代晚期为考陶德学院教学所出版的一个版本。

安东尼奥·马内蒂的《布鲁内莱斯基传》
Manetti, Antonio, *The Life of Brunelleschi*, ed. Howard

Saalman, trans. Catherine Enggass (University Park, pa, and London: Pennsylvania State University Press, 1970)。这一版本也包含一个英译版本。

内里·迪·比奇的记事册
Neri di Bicci, *Le ricordanze (10 marzo 1453–24 aprile 1475)*, ed. Bruno Santi (Pisa: Marlin, 1976)，此书并未被翻译为英语。

乔尔乔·瓦萨里的《艺苑名人传》
Vasari, Giorgio, *Le vite de' più eccellenti pittori scultori e architettori nelle redazioni del 1500 e 1568*, ed. Rosanna Bettarini and Paola Barocchi, 6 vols (Florence: Sansoni, 1966–87)，这一版本将 1550 和 1568 年的版本进行了结合。

瓦萨里的《艺苑名人传》有多个英译本，本书中使用的是企鹅出版社出版的乔治·布尔译本，因为不同于其他英译本，这本书经过了多次重印，学生较容易获得，并且翻译了整个前言：Vasari, Giorgio, *Lives of the Artists*, trans. George Bull (Harmondsworth, Middlesex: Penguin, 1965)。但是这本书的译文较为松散，我在一些地方进行了改动。对于一些多次出现本书（指英文原书）各章节的风格术语，我也进行了意大利语原文的标注。

引言　佛罗伦萨的神话
Vauxcelles, Louis, 'Le Salon d'Automne', *Gil Blas*, 17 October 1905: 'La candeur de ces bustes surprend, au milieu de l'orgie des tons purs: Donatello chez les fauves.'

第一章　符号、圣人和英雄
有关百合花厅的记录见 Gaye, Giovanni, *Carteggio inedito d'artisti dei secoli XIV, XV, XVI* (Florence, 1840), vol. 1, pp. 577–80（其中部分有误），以及赫加蒂

（Hegarty）1996 年发表的文章中的附录部分，其中包含了更进一步的资料收录，但并未包含全部记录。

Rinuccini, Alamanni, 'Dialogus de libertate', *Atti e memorie dell'accademia toscana di scienze e lettere La Colombaria*, vol. 8 (1957), pp. 265–303: 'Florentinam civitatem semper libertatis avidam, semper studiosam prae caeteris extitisse, adeo ut inter publica signa aureis, ut nosti, litteris inscriptum libertatis nomen ubique conspicatur', p. 274。此段还有一个英译版本：Renée Neu Watkins, *Humanism and Liberty: Writings on Freedom in Fifteenth-Century Florence* (Columbia, SC: University of South Carolina Press, 1978), p. 197。

勇士画像下的题注为 "BRVTVS EGO ASSERTOR PATRIAE REGVMQ[V]E FVGATOR"。

在一封写给皮耶尔菲利波·潘多尔菲尼（Pierfilippo Pandolfini）的信中，洛伦佐·德·美第奇将自己称为"一名具有某些权力的市民"，见 Medici, Lorenzo de', *Lettere*, ed. Michael Mallett (Florence: Giunti, 1990), vol. 6, p. 100: 'Io non sono signore di Firenze, ma cittadino con qualche auctorita.'。

佛罗伦萨的标志上的题注翻译来自 Wright, 2005, p. 82。

多纳泰罗的大理石制《大卫》下面的题注见 Janson, 1957, and Caglioti, Francesco, *Donatello e i Medici: storia del David e della Giuditta*, 2 vols (Florence: Olschki, 2000)。

领主宫（包括百合花厅）的改建的赞助情况见 Rubinstein, 1995, pp. 31–2; Hegarty, 1996, p. 265 nn. 4, 6。1477 年 11 月 19 日至 21 日领主要求议会对外国工匠征税的情况见 Rubinstein, 1995, p. 32 n. 239: 'considerando l'opera del palagio non essere finite ... et non volendo tocchare per questo le borse de' nostri cittadini'; 'decta taxa è picchola rispecto al gran denaio' that foreigners 'cavano da questi paesi, ne' quali vivono'。

第三章　关于艺术的写作

本章所讨论的主要文本的评述版本已在上文列出，它们均具有实用的介绍。

Murray, Peter, 'Art Historians and Art Critics IV, XIV Uomini singhularii in Firenze', *The Burlington Magazine*, 49 (1957), pp. 330–6。其中收录了马内蒂的《1400 年之后的佛罗伦萨杰出人物》及其英译。

《胖木工的故事》见 Manetti, Antonio, *Vita di Filippo Brunelleschi: preceduta da La novella del Grasso*, ed. Domenico De Robertis, with Giuliano Tanturli (Milan: Il polifilo, 1976)。瓦莱利·马尔托内和罗伯特·L. 马尔托内翻译的英语版本于 2008 年由 Italica Press 出版于纽约。

马内蒂作为"建筑师与公民"（*architectus et civis*）的描述见 Vasari, Giorgio, *Le vite de' più eccellenti pittori, scultori ed architettori*, ed. Gaetano Milanesi, 9 vols (Florence: Sansoni, 1906), vol. 4, p. 309。

《工艺之书》的评述版本见 *Cennino Cennini's* Il libro dell'arte: *A New English Translation and Commentary with Italian Transcription*, ed. and trans. Lara Broecke (London: Archetype, 2015)。

第四章　行会、公会与竞赛

关于吉贝尔蒂的作品采用见 Krautheimer, 1956, docs 103, 104, 115, 115a, 116。

医生和药剂师行会的不同规章出现于不同的文献中（如 Waźbiński, 1987, vol. 2, pp. 411–17）。此处参考的内容收录于 Ciasca, Raffaele (ed.), *Statuti dell'arte dei medici e speziali* (Florence: A. Vallecchi, 1922)。1349 年的规章中有两条规则被提及，一条为 A che sieno tenuti e dipintori (rub. LXXVIII, p. 191)，它在 1355 年和 1356 年经过了微小的修订；还有 Delle questioni che vengono per la dipintura de' dipintori (rub. LXXX, p. 192): 'Statuito e ordinato è che, se alcuno dipintore dipignerà alcuna sala, camera, palco, o sporto, o muro, o alcun altro luogo, e del pagamento della detta dipintura

fusse questione tra 'l dipintore e colui che avesse facto fare tale dipintura, e consoli della detta arte possino, sieno tenuti, e debbino eleggere uno o più dipintori, quali e quanti vorranno; e quali dipintori possino tale questione dicidere e terminare in extimare e dichiarare quello che si convenga a tale dipintore di tale dipintura.'。

新规章 'Della stima delle dipintura, e contro il brigare per togliere lavori ad altri pittori' 通过于 1470 年 1 月 24 日，'Del non dipingere immagini sacre dove si fanno brutture' 通过于 1506 年 12 月 16 日。这两条规章都收录在 Fiorilli, 1920, docs. 12 and 13, pp. 67–70。1506 年的那条规章被翻译为 "nostro Signore o di nostra Donna o di alcuno santo o santa in alcuno lungo ... ove sia usitato pisciare o fare altra bruttura."。

1406 年的修订收录于 Ciasca, 1922 (see above), pp. 391–4: 'Che i dipintori due volte il mese vadino a sancta Maria Nuova'; 'Che ogni dipintore paghi ogni anno alla compagnia di sancto Luca soldi .x.'; 'Che i messi dell'arte, a petitione de' capitani della compagnia di sancto Luca, constringha quegli della compagnia a pagare.'。

与医生和药剂师行会一样，圣路加公会的本地语言版本的规章也经历了多次发表，最近的一次为 Waźbiński, 1987, vol. 2, pp. 417- 20。此处引用的部分来自 Gaye, Giovanni, Carteggio inedito d'artisti dei secoli XIV, XV, XVI (Florence, 1840), vol. 2, pp. 32–6: 'ordiniamo che tutti quelli che venghono o verranno a scriversi a questa compagnia huomini o donne sieno chontriti e chonfessi de' loro peccati, o almeno chon intendimento di confessarsi il più tosto che potrà acconciamente; et che i Capitani o i chamerlinghi quelli scriveranno, si annuntino loro ciò e beni che questa compagnia fa. Et qualunque sia ricevuto a questa compagnia sia tenuto di dire ogni dì cinque pater noster cum cinque ave Maria: et se per dimenticanza o vero per alcuna altra sollicitudine non li dicesse ogni dì, possali dire il dì seguente, o quando sene raccorderà.'。

早期注册名单保存于 Archivio di Stato di Firenze, Accademia del Disegno, 1, fols. 3r-19r；红色名单保存于 Archivio di Stato di Firenze, Accademia del Disegno, 2 (Debitori e creditori e ricordi, libro rosso A, 1472–1520)。菲利波·利皮的记录出现于 56v-57r: '1503 / Filippo di filippo ... Mori addi 18 daprile 1504 e sotterassi i[n] san michele Disdomini idio gli perdoni'。关于韦罗基奥的记录见 Covi, 2005。

关于大教堂工程委员会在 1408 年 12 月 19 日的审议见 Poggi, Giovanni, Il Duomo di Firenze: documenti sulla decorazione della chiesa e del campanile, tratti dall'Archivio dell'Opera (Berlin: B. Cassirer, 1909), doc. 172: 'Deliberaverunt quod Nicholaus Pieri Lamberti, Donatus Nicholai Becti Bardi et Nannes Antonii, et quilibet eorum habeat unam figuram e seu lapidem marmoreum pro quatuor Evangelistis deputatis et quarta lapis intelligatur esse concessa illi ex dictis tribus qui melius fecerit eius figuram; cum salario seu provisione per operarios alias ordinanda.'。

关于《壁柱之书》见 Doren, Alfred, Das Aktenbuch für Ghibertis Matthäus-Statue an Or San Michele zu Florenz (Berlin: B. Cassirer, 1906)。合同位于第 26—30 页，其中的相关条款为: 'Imprima il detto Lorenzo di Bartoluccio promise e per solenne stipulagione convenne a' detti consoli et IIII arroti et operai fare la detta fighura di San Macteo d'octone fine alla grandezza et della grandezza il meno che è la fighura al presente di Santo Giovanni Batista dell' arte de' mercanti, o maggiore quello piu che paressi alla discretione d'esso Lorenzo che meglio stare debbi ...'。

第五章 赞助网络

关于菲利波·斯特罗齐的儿子（洛伦佐）见 Strozzi, Lorenzo, Vita di Filippo Strozzi il Vecchio (Florence: Tipografia della casa di correzione, 1851), pp. 22–3: 'Filippo... essendo per natura inclinato all'edificare ed avendone non poca intelligenza, si messe in animo di fare uno edifizio, che a sè e a tutti suoi in Italia e fuori desse nome.'。

关于乔瓦尼·巴蒂斯塔·代见 Luchs, 1975, doc. 27, p. 419: 'La qual Pittura fu fatta in modo molto significante, e misterioso, poiche siccome fu pagata de danari assegnati da Jacopo Salviati per fare il Sepolcro al Cavaliere Jacopo suo Avo, il quale come ne scrisse Alamanno suo figliuolo, ebbe special divozione al Principe degli Apostoli, cosi torna bene che l'uno e l'altro di detti Santi vi siano dipinti. Chi poi fusse curioso d'osservare in questa Pittura ogni minuzia, vi potrebbe vedere uno scherzo del Pittore, il quale ne due piccoli spazi d'aria che restano tra la sedia della Madonna, e i Santi, vi ha dipinto in lontananza tra certe Casine, il Campanile del Duomo della parte di S. Pietro, e da quella di S. Jacopo il Campanile del Bargello, che torna in vicinanza delle Case de Salviati.'。

塔奈·内利的房屋位置在 1498 年第十届共和国期间被上交，文件将其描述为 "una chasa per mio abitare posta in sul Borgo San Jacopo a popolo Santa Felicita"，来自 Archivio di Stato di Firenze, Decima Repubblicana 4 (Nicchio 1498), fol. 361r。

在最近的相关文献中，关于圣神教堂中的卡波尼礼拜堂有着大量的疑点，有些作者认为卡波尼家族拥有 4 个礼拜堂。实际上，第四座卡波尼礼拜堂位于圣母往见礼拜堂的左侧，在 1731 年才建成（Paatz, 1952-5, vol. 5, pp. 142, 156-7）。Westergard, 2007, pp. 176-7 n. 582, and Thomas, 2003, pp. 55-6 解决了大部分的疑点。

关于帕尔米耶里的《市民生活》见 Palmieri, Matteo, *Vita civile*, ed. Gino Belloni (Florence: Sansoni, 1982)。此书并未被翻译为英语。

吉诺·迪·内里·卡波尼的记事册由 D. Kent 和 F. W. Kent 翻译，全文见 'Ricordi di Gino di Neri Capponi', in Gianfranco Folena, *Miscellanea di studi offerta a A. Balduino e B. Bianchi* (Padua, 1962), pp. 34-9。

关于乔瓦尼·鲁切拉伊的 "日记" 见 Perosa, Alessandro, *Giovanni Rucellai ed il suo zibaldone: I. 'Il zibaldone quaresimale'* (London: Warburg Institute, 1960)。

洛伦佐作为 "商铺主管"（*maestro della bottega*）的描述见 Benedetto Dei, *Cronaca*, ed. Roberto Barducci (Florence: Papafava, 1985), p. 114。

第六章　女性赞助人
关于为纪念乔瓦娜·德利·阿尔比齐在抹大拉的圣玛利亚教堂举办的弥撒见 Luchs, 1975。

佛罗伦萨人的规章见 *Statuta populi et communis Florentiae: publica auctoritate, collecta, castigata et praeposita anno salutis MCCCCXV* (Fribourg, 1778), liber secundus, rubrica IX: 'Quod nulla mulier debeat per se, sed per procuratorem agere in causa civili.'。

阿尔贝蒂的《论家庭》见 Alberti, Leon Battista, *Opere volgari*, ed. Cecil Grayson, 3 vols (Bari: Laterza, 1960), vol. 1: 'Rispuose e disse che aveva imparato ubidire il padre e la madre sua, e che da loro avea comandamento sempre obedire me, e pertanto era disposta fare ciò che io gli comandassi.' The treatise was translated by Renée Neu Watkins as *The Family in Renaissance Florence: A Translation by Renée Neu Watkins of I libri della famiglia by Leon Battista Alberti* (Columbia, sc: University of South Carolina Press, 1969), p. 211。

亚历山德拉·斯特罗齐的信件见 Macinghi Strozzi, Alessandra, *Lettere di una gentildonna fiorentina del secolo xv ai figliuoli esuli* (Florence: Sansoni, 1877), some of which are translated in an edition by Heather Gregory (Los Angeles and London: University of California Press, 1997)。

卢克雷齐亚·托纳波尼的信件见 Tornabuoni, Lucrezia, *Lettere*, ed. Patrizia Salvadori (Florence: Olschki, 1993)。她的部分写作内容被翻译为英语：Tornabuoni, Lucrezia, *Sacred Narratives*, ed. and trans. Jane Tylus (Chicago and London: University of Chicago Press, 2001)。

第八章　风格二：转向自然还是回归古典？
普林尼的《自然史》见 H. Rackham translation for the Loeb edition，或者 *The Elder Pliny's Chapters on the*

History of Art, ed. Eugenie Sellers, trans. K. Jex-Blake (Chicago: Ares, 1968)。

波焦·布拉乔利尼给尼科洛·尼科利的信件: Bracciolini, Poggio, *Lettere*, ed. Helene Harth (Florence: Olschki, 1984), vol. 1, no. 79, pp. 195–6。翻译版本见 Gilbert, Creighton, *Italian Art 1400–1500: Sources and Documents* (Englewood Cliffs, nj: Prentice-Hall, 1980), p. 168。

弗朗切斯科·达·圣加洛 1567 年的信件现存于 Biblioteca apostolica vaticana, MS. Chig. L.V. 178, fols. 104v–105v。

有关马可·奥勒留雕像的中世纪描述可见于 www. census.de。

本韦努托·达·伊莫拉的《论但丁的〈神曲〉》: 'Ego autem vidi Florentiae in domo privata statuam Veneris de marmore mirabilem in eo habitu in quo olim pingebatur Venus. Erat enim mulier speciosissima nuda, tenens manum sinistram ad pudenda, dexteram vero ad mammillas, et dicebatur esse opus Polycleti, quod non credo, quia ut dictum est Polycletus sculpsit in aere, non in marmore.' Benevenuti de Rambaldis de Imola, *Comentum super Dantis Aldigherij Comoediam*, ed. James Philip Lacaita, 5 vols (Florence: G. Barbèra, 1887), Purgatory 10: 28–33。

萨伏那洛拉的《论基督徒生活的朴素》于 1496 年印刷于佛罗伦萨，并在几个月后被吉罗拉莫·贝内文尼翻译为本地语言。Savonarola, Girolamo, *De simplicitate Christianae vitae* (Rome: A. Belardetti, 1959), p. 192: 'E benché e' paia che le opere dell'arte piaccino agli uomini, nientedimeno, se noi rettamente consideriamo, troverremo che quelle tanto più piaccino quanto più imitano la natura. Onde e coloro e' quali lodono alcuna pittura dicono: "Ecco, questi animali pare che vivino e questi fiori paiono naturali."'。

关于昆体良，见他的 *Istitutio oratoria*, IV, ii.63; VIII, iii,
2; VIII, iii. 16。

米开朗基罗的生平见 Condivi, Ascanio, *Vita di Michelagnolo Buonarroti*, ed. Giovanni Nencioni, Michael Hirst and Caroline Elam (Florence: Studio per edizione scelte, 1998)。这本书存在多个英译本，其中包括 Condivi, Ascanio, *The Life of Michelangelo*, trans. Alice Sedgwick Wohl (University Park, pa: Pennsylvania State University Press, 1999)。

达·芬奇对这位百岁老人的论述现存于温莎皇家图书馆，RL19027v: 'Ecquesto vechio di poche ora ina[n]zi la sua morte mi disse lui passare ce[n]to anni e che non si sentiva alcu[n] manchame[n]to nela persona altro che deboleza e cosi sta[n]dosi assedere sopra uno letto nello spedale di sca[nta] maria nova di fire[n]ze sanza altro movime[n]to o segnio dalcuno accide[n]te passo di questa vita...

E io ne feci notomia per vedere la causa di si dolce morte la quale trovai venire meno per ma[n]came[n] to di sangue e arteria che notria il core elliatri me[n]bri inferiori li quali trovai molti aridi stenuati essechi la qual notomia discrissi assai privato di grasso e di omore che assai inpedisce la cognitione delle parte laltra notomia fu du[n] putto di 2 anni nel quale trovai ogni cosa co[n]tra[r]ia a quella del vechio.' *The Literary Works of Leonardo da Vinci, Compiled and Edited from the Original Manuscripts by Jean Paul Richter*, ed. Carlo Pedretti (London: Phaidon, 1977), vol. 2, p. 115，为易于理解，其中加入了一些删减的部分，并进行了一些调整。译文来自 Clayton, Martin, and Ronald Philo, *Leonardo da Vinci: The Mechanics of Man* (London: Royal Collection Publications, 2010)。

克里斯托弗罗·兰迪诺的 "FIORENTINI EXCELLENTI IN PICTURA ET SCULPTURA" 的评述见他的 *Comento sopra la Comedia*, ed. Paolo Procaccioli (Rome: Salerno, 2001), part IV, vol. 1, pp. 240–2。

第九章　观看的模式：宗教艺术和世俗艺术

格列高利一世写给马赛主教塞利纳斯的信件的英译版见 Davis-Weyer, Caecilia (ed.), *Early Medieval Art, 300–1150: Sources and Documents* (Englewood Cliffs, nj: Prentice-Hall, 1971), pp. 47–9。

阿奎那论偶像崇拜见他的《神学大全》(*Summa Theologiae*) 第二集第二部，94 题。关于原型的引用来自第三集，25 题第三篇。《神学大全》的拉丁语和英译版本均可从线上获得。

圣洛伦佐修道院院长与教士指定的法令见 Ruda, Jeffrey, 'A 1434 Building Programme for San Lorenzo in Florence', *The Burlington Magazine*, vol. 120, no. 903 (June 1978), pp. 358–61。

肉体、精神和智性的"观看"，见 Augustine, *De Genesi ad litteram (On the Literal Meaning of Genesis)*, Book XII, chapter VII: 'Primum ergo appellemus corporale ... secundum spiritale ... tertium uero intellectuale ab intellectu ...'。

关于包含了厄剌托形象的举办于佩萨罗的婚礼，见 *Ordine de la noze de lo Illustrissimo Costanzo Sfortia de Aragonia et de la Illustrissima Madona Camilla de Aragonia sua consorte nel anno 1475* (Vicenza, 1475)。这一场景也在一份现存梵蒂冈教廷图书馆的手抄本中有所描述，其中也包含了维纳斯 (*Venere sancta*) 和天鹅，这份手抄本已发布：De Marinis, Tammaro (ed.), *Le nozze di Costanzo Sforza e Camilla d'Aragona celebrate a Pesaro nel maggio 1475* (Florence: Vallecchi, 1946)。

美第奇家族的非长子（洛伦佐与乔瓦尼·迪·皮耶尔弗朗切斯科·德·美第奇）分支的记录已出版：Shearman, John, 'The Collections of the Younger Branch of the Medici', *The Burlington Magazine*, vol. 117, no. 862 (1975), pp. 12–27. It included both Botticelli's *Pallas and the Centaur* and the *Primavera*。

此前提到的《春》的资料来源见 Lucretius, *De rerum natura*, V.737–40; Ovid, *Fasti*, V. 193–222; Horace, *Carmina*, I.xxx; and Seneca, *De beneficciis*, I. iii, 2–10。这些文献的原文及英译本均可在 Loeb editions 中获得。

第十章　媒介和材料

乔瓦尼·托尔泰利有关"钟楼"的语言学的附记见他的 *De orthographia* (1449) is transcribed and translated in Keller, Alex, 'A Renaissance Humanist Looks at "New" Inventions: The Article "Horologium" in Giovanni Tortelli's "De Orthographia"', *Technology and Culture*, vol. 11, no. 3 (1970), pp. 345–65。

坎比尼有关葡萄牙枢机礼拜堂的账簿发表于 Hartt, Corti and Kennedy, 1964。其他的补充记录发表于 Apfelstadt, Eric, 'Bishop and Pawn: New Documents for the Chapel of the Cardinal of Portugal at S. Miniato al Monte, Florence', in K.J.P. Lowe (ed.), *Cultural Links Between Portugal and Italy in the Renaissance* (Oxford: Oxford University Press, 2000), pp. 183–223。

礼拜堂入口上方的题注为 "ALVAR[US] EP[ISCOP]US SILVEN[SIS] OPUS FACIUNDU[M] CURAVIT QUI TRA[N]SLATO CARD[INALIS] CORPORE ARAM DIVIS / JACOBO VINCENTIO ET EUSTACHIO ASSIGNATA DOTE SACRAVIT XI K[A]L[ENDIS] OCTOBRIS MCCCCLXVI"。

结论　自觉的艺术

弗朗切斯科·阿尔贝蒂尼 1510 年的《记事册》的复制本和翻译本：Albertini, Francesco, *Memorial of Many Statues and Paintings in the Illustrious City of Florence*, trans. Salvatore Amato, Waldemar H. De Boer and Patricia Brigid Garvin (Florence: Centro Di, 2010)。

米洛之死的故事出现于 Strabo, *Geographica*, 6.1.12; Pausanias, *Description of Greece*, book VI (Elis II). xiv.8；以及 Valerius Maximus, *Factorum et Dictorum Memorabilium*, IX.12.ext.9。关于米洛撑断他额头上的绳索的描述来自 Pausanias, *Description of Greece*, book VI (Elis II).xiv.7。

参考文献

出现于基础资料或艺术家资料的引用不会重复出现在每一章的参考文献中。

一般性文献

AMES-LEWIS, FRANCIS (ed.), *Florence* (Cambridge: Cambridge University Press, 2012)

CRUM, ROGER J., and JOHN T. PAOLETTI (eds), *Renaissance Florence: A Social History* (Cambridge: Cambridge University Press, 2006)

GOLDTHWAITE, RICHARD A., *The Economy of Renaissance Florence* (Baltimore: Johns Hopkins University Press, 2009)

PAATZ, WALTHER, and ELISABETH VALENTINER PAATZ, *Die Kirchen von Florenz: Ein kunstgeschichtliches Handbuch*, 6 vols (Frankfurt am Main: Klostermann, 1952–5)

RANDOLPH, ADRIAN W.B., *Engaging Symbols: Gender, Politics, and Public Art in Fifteenth-century Florence* (New Haven and London: Yale University Press, 2002)

RUBIN, PATRICIA LEE, *Images and Identity in Fifteenth-century Florence* (New Haven and London: Yale University Press, 2007)

—, and ALISON WRIGHT, *Renaissance Florence: The Art of the 1470s* (London: National Gallery, 1999)

艺术家的专题著作，大多为英文版

DIDI-HUBERMAN, GEORGES, *Fra Angelico: Dissemblance and Figuration*, J. M. Todd (trans.) (Chicago: University of Chicago Press, 1995)

HOOD, WILLIAM, *Fra Angelico at San Marco* (New Haven and London: Yale University Press, 1993)

CARL, DORIS, *Benedetto da Maiano: A Florentine Sculptor at the Threshold of the High Renaissance* (Turnhout, Belgium: Brepols, 2006)

HORNE, HERBERT P., *Alessandro Filipepi, Commonly Called Sandro Botticelli, Painter of Florence* (London: G. Bell & Sons, 1908)

LIGHTBOWN, RONALD, *Sandro Botticelli*, 2 vols (London: Elek, 1978)

SAALMAN, HOWARD, *Filippo Brunelleschi: The Buildings* (University Park, PA: Pennsylvania State University Press, 1993)

BENNETT, BONNIE A., and DAVID G. WILKINS, *Donatello* (Oxford: Phaidon, 1984)

JANSON, H.W., *The Sculpture of Donatello*, 2 vols (Princeton: Princeton University Press, 1957)

KRAUTHEIMER, RICHARD, *Lorenzo Ghiberti* (Princeton: Princeton University Press, 1956)

CADOGAN, JEAN K., *Domenico Ghirlandaio: Artist and Artisan* (New Haven and London: Yale University Press, 2000)

BROWN, DAVID ALAN, *Leonardo da Vinci: Origins of a Genius* (New Haven and London: Yale University Press, 1998)

CLARK, KENNETH, *Leonardo da Vinci* (London: Penguin, 1993)

KEMP, MARTIN, *Leonardo da Vinci: The Marvellous Works of Nature and Man* (Cambridge, MA: Harvard University Press, 1981)

CECCHI, A., *Filippino Lippi e Sandro Botticelli nella Firenzedel '400*, exh. cat., Scuderie del Quirinale, Rome (Rome:24 ore cultura, 2011)

NELSON, JONATHAN KATZ, and PATRIZIA ZAMBRANO, *Filippino Lippi* (Milan: Electa, 2004)

HOLMES, MEGAN, *Fra Filippo Lippi: The Carmelite Painter* (New Haven and London: Yale University Press, 1999)

RUDA, JEFFREY, *Fra Filippo Lippi: Life and Work with a*

Complete Catalogue (London: Phaidon, 1993)

JOANNIDES, PAUL, *Masaccio and Masolino: A Complete Catalogue* (London: Phaidon, 1993)

HIRST, MICHAEL, *Michelangelo: The Achievement of Fame, 1475–1534* (New Haven and London: Yale University Press, 2011)

WALLACE, WILLIAM E. (ed.), *Michelangelo: Selected Scholarship in English* (New York and London: Garland, 1995)

WILDE, JOHANNES, *Michelangelo: Six Lectures*, ed. John Shearman and Michael Hirst (Oxford: Clarendon Press, 1978)

GERONIMUS, DENNIS, *Piero di Cosimo: Visions Beautifuland Strange* (New Haven and London: Yale University Press, 2006)

WRIGHT, ALISON, *The Pollaiuolo Brothers: The Arts of Florence and Rome* (New Haven and London: Yale University Press, 2005)

GABRIELLI, EDITH, *Cosimo Rosselli: catalogo ragionato* (Turin: Umberto Allemandi, 2007)

WOHL, HELLMUT, *The Paintings of Domenico Veneziano: A Study in Florentine Art of the Early Renaissance* (Oxford: Phaidon, 1980)

BUTTERFIELD, ANDREW, *The Sculptures of Andrea del Verrocchio* (New Haven and London: Yale University Press, 1997)

COVI, DARIO A., *Andrea del Verrocchio: Life and Work* (Florence: Leo S. Olschki, 2005)

按照章节分类的参考文献

引言　佛罗伦萨的神话

GOMBRICH, ERNST H., 'The Renaissance Concept of Artistic Progress and its Consequences', *Actes du XVIIme Congrès International d'Histoire de l'Art* (La Haye: Imprimateur nationale des Pays-Bas, 1955), pp. 291–307

第一章　符号、圣人和英雄

BROWN, ALISON, 'De-masking Renaissance republicanism', in James Hankins (ed.), *Renaissance Civic Humanism: Reappraisals and Reflections* (Cambridge: Cambridge University Press, 2000), pp. 179–99

BULLARD, M.M., 'Adumbrations of Power and the Politics of Appearances in Medicean Florence', *Renaissance Studies*, vol. 12, no. 3 (1998), pp. 341–56

HEGARTY, MELINDA, 'Laurentian Patronage in the Palazzo Vecchio: The Frescoes of the Sala dei Gigli', *The Art Bulletin*, vol. 78, no. 2 (1996), pp. 264–85

MARCHAND, ECKART, 'Exemplary Gestures and "Authentic" Physiognomies', *Apollo*, vol. 159, no. 1 (2004), pp. 3–11

RUBINSTEIN, NICOLAI, 'Classical Themes in the Decoration of the Palazzo Vecchio in Florence', *Journal of the Warburg and Courtauld Institutes*, vol. 50 (1987), pp. 29–43

—, *The Palazzo Vecchio, 1298–1532: Government, Architecture, and Imagery in the Civic Palace of the Florentine Republic* (Oxford: Oxford University Press, 1995)

WACKERNAGEL, MARTIN, *The World of the Florentine Renaissance Artist: Projects and Patrons, Workshop and Art Market*, trans. Alison Luchs (Princeton: Princeton University Press, 1981)

第二章　讲述故事：佛罗伦萨艺术的故事

BELLOSI, LUCIANO, *Pittura di luce: Giovanni di Francesco e l'arte fiorentina di metà Quattrocento*, exh. cat., Casa Buonarroti, Florence (Milan: Electa, 1990)

BURKE, JILL, 'Inventing the High Renaissance, from Winckelmann to Wikipedia: An Introductory Essay', in Jill Burke (ed.), *Rethinking the High Renaissance: The Culture of the Visual Arts in Early Sixteenth-century Rome* (Farnham, Surrey: Ashgate, 2012), pp. 1–26

CAGLIOTI, FRANCESCO, 'Due "restauratori" per le antichità dei primi Medici: Mino da Fiesole, Andrea del Verrocchio e il "Marsia rosso" degli Uffizi', *Prospettiva*, vols 72 and 73–4 (October 1993 and January 1994), pp. 17–42 and 74–96

RUBIN, PATRICIA LEE, *Giorgio Vasari: Art and History* (New Haven and London: Yale University Press, 1995)

第三章 关于艺术的写作

BAXANDALL, MICHAEL, *Giotto and the Orators: Humanist Observers of Painting in Italy and the Discovery of Pictorial Composition* (Oxford: Clarendon Press, 1971)

BERTOLINI, LUCIA, 'Sulla precedenza della redazione volgare del "De pictura" di Leon Battista Alberti', in Marco Santagata and Alfredo Stussi (eds), *Studi per Umberto Carpi: Un saluto da allieve e colleghi pisani* (Pisa: ETS, 2000), pp. 181–210

GRAFTON, ANTHONY, '*Historia* and *Istoria*: Alberti's Terminology in Context', *I Tatti Studies*, vol. 8 (1999), pp. 37–68

KEMP, MARTIN, 'From "Mimesis" to "Fantasia": The Quattrocento Vocabulary of Creation, Inspiration and Genius in the Visual Arts', *Viator*, vol. 8 (1977), pp. 347–98

ROCCASECCA, PIETRO, *Filosofi, oratori e pittori: una nuova lettura del "De pictura" di Leon Battista Alberti* (Rome: Campisano editore, 2016)

SETTIS, SALVATORE, '*Ars moriendi*: Cristo e Meleagro', in Maria Luisa Catoni (ed.), *Tre figure: Achille, Meleagro, Cristo* (Milan: Feltrinelli, 2013), pp. 85–108

VESCOVINI, GRAZIELLA FEDERICI, 'Contributo per la storia della fortuna di Alhazen in Italia: II volgarizzamento del MS. Vat. 4595 e il Commentario terzo del Ghiberti', *Rinascimento*, vol. 5 (1965), pp. 17–49

第四章 行会、公会与竞赛

BELLANDI, ALFREDO (ed.), *Fece di scoltura di legname e colori': scultura del Quattrocento in legno dipinto a Firenze*, exh. cat., Galleria degli Uffizi, Florence (Florence: Giunti, 2016)

BLOCH, AMY R., 'Lorenzo Ghiberti, the Arte di Calimala, and Fifteenth-Century Florence Corporate Patronage', in David S. Peterson and Daniel E. Bornstein (eds), *Florence and Beyond: Culture, Society and Politics in Renaissance Italy. Essays in Honour of John M. Najemy* (Toronto: Centre for Reformation and Renaissance Studies, 2008), pp. 135–52

CLIFTON, JAMES, 'Vasari on Competition', *The Sixteenth Century Journal*, vol. 27 (1996), pp. 23–41

FIORILLI, CARLO, 'I dipintori a Firenze nell'arte dei medici speziali e marciai', *Archivio storico italiano*, vol. 78, no. 2 (1920), pp. 5–74

MATHER, RUFUS GRAVES, 'Documents Mostly New Relating to Florentine Painters and Sculptors of the Fifteenth Century', *Art Bulletin*, vol. 30, no. 1 (March 1948), pp. 20–65

MIDDELDORF KOSEGARTEN, ANTJE, 'The Origins of Artistic Competitions in Italy (Forms of Competition between Artists before the Contest for the Florentine Baptistery Doors Won by Ghiberti in 1401)', in *Lorenzo Ghiberti nel suo tempo* (Florence: Olschki, 1980), pp. 167–86

MUNMAN, ROBERT, 'The Evangelists from the Cathedral of Florence: A Renaissance Arrangement Recovered', *The Art Bulletin*, vol. 62, no. 2 (1980), pp. 207–17

SALVESTRINI, FRANCESCO, 'Associazionismo e devozione nella compagnia di San Luca (1340 ca.–1563)', in Bert W. Meijer and Luigi Zangheri (eds), *Accademia delle Arti del Disegno: studi, fonti e interpretazioni di 450 anni di storia* (Florence: Olschki, 2015), pp. 3–17

WAŻBIŃSKI, ZYGMUNT, *L'Accademia Medicea del Disegno a Firenze nel Quattrocento: Idea e istituzione*, 2 vols (Florence: Olschki, 1987)

第五章 赞助网络

BORSOOK, EVE, and JOHANNES OFFERHAUS, *Francesco Sassetti and Ghirlandaio at Santa Trinita, Florence: History and Legend in a Renaissance Chapel* (Doornspijk, Netherlands: Davaco, 1981)

BRIDGEMAN, JANE, 'Filippino Lippi's Nerli Altar-Piece: A New Date', *The Burlington Magazine*, vol. 130, no. 1026 (1988), pp. 668–71

BURKE, JILL, *Changing Patrons: Social Identity and the Visual Arts in Renaissance Florence* (University Park, pa: Pennsylvania State University Press, 2004)

CAPRETTI, ELENA, *The Building Complex of Santo Spirito* (Florence: Lo Studiolo, 1991)

—, 'La cappella e l'altare: evoluzione di un rapporto', in Cristina Acidini Luchinat and Elena Capretti (eds), *La chiesa e il convento di Santo Spirito a Firenze* (Florence: Giunti, 1996), pp. 229–38

ECKSTEIN, NICHOLAS A., *The District of the Green Dragon: Neighbourhood Life and Social Change in Renaissance Florence* (Florence: Olschki, 1995)

GOLDTHWAITE, RICHARD A., *The Building of Renaissance Florence: An Economic and Social History* (Baltimore: Johns Hopkins University Press, 1980)

KENT, D.V., *The Rise of the Medici: Faction in Florence, 1426–1434* (Oxford: Oxford University Press, 1978)

—, *Cosimo de' Medici and the Florentine Renaissance: The Patron's Oeuvre* (New Haven and London: Yale University Press, 2000)

—, AND F.W. KENT, *Neighbours and Neighbourhood in Renaissance Florence: The District of the Red Lion in the Fifteenth Century* (Locust Valley, NY: J.J. Augustin, 1982)

KENT, F.W., *Household and Lineage in Renaissance Florence: The Family Life of the Capponi, Ginori, and Rucellai* (Princeton: Princeton University Press, 1977)

—, 'Patron-Client Networks in Renaissance Florence and the Emergence of Lorenzo as "Maestro della Bottega"', in Bernard Toscani (ed.), *Lorenzo de' Medici: New Perspectives* (New York: Peter Lang, 1993), pp. 279–313

—, *Lorenzo de' Medici and the Art of Magnificence* (Baltimore: Johns Hopkins University Press, 2004)

LITTA, POMPEO, *Famiglie celebri in Italia* (Milan: Giusti, 1819), vol. 7 (for 'Strozzi di Firenze')

LUCHS, ALISON, *Cestello* (New York and London: Garland, 1975)

SIMONS, PATRICIA, 'Patronage in the Tornaquinci Chapel, Santa Maria Novella, Florence', in F.W. Kent and Patricia Simons (eds), *Patronage, Art, and Society in Renaissance Italy* (Oxford: Oxford University Press, 1987), pp. 221–50

Thomas, Anabel, *Art and Piety in the Female Religious Communities of Renaissance Italy: Iconography, Space, and the Religious Woman's Perspective* (Cambridge and New York: Cambridge University Press, 2003)

WESTERGÅRD, IRA, *Approaching Sacred Pregnancy: The Cult of the Visitation and Narrative Altarpieces in Late Fifteenth-century Florence* (Helsinki: Suomalaisen Kirjallisuuden Seura, 2007)

第六章　女性赞助人

APFELSTADT, ERIC, 'Andrea Ferrucci's "Crucifixion" Altar-Piece in the Victoria and Albert Museum', *The Burlington Magazine*, vol. 135, no. 1089 (December 1993), pp. 807–17

BASKINS, CRISTELLE LOUISE, *Cassone Painting, Humanism, and Gender in Early Modern Italy* (Cambridge: Cambridge University Press, 1998)

DEMPSEY, CHARLES, *Inventing the Renaissance Putto* (Chapel Hill, NC: University of North Carolina Press, 2001)

GARDNER VON TEUFFEL, CHRISTA, 'The Altarpieces of San Lorenzo: Memorializing the Martyr or Accommodating the Parishioners', in Robert W. Gaston and Louis A. Waldman (eds), *San Lorenzo* (Florence: Villa I Tatti, 2017), pp. 184–243

KING, CATHERINE, *Renaissance Women Patrons: Wives and Widows in Italy, c. 1300–1550* (Manchester: Manchester University Press, 1998)

KLAPISCH-ZUBER, CHRISTIANE, *Women, Family, and Ritual in Renaissance Italy*, trans. Lydia Cochrane (Chicago: University of Chicago Press, 1985)

KUEHN, THOMAS, *Law, Family and Women: Toward a Legal Anthropology of Renaissance Italy* (Chicago: University of Chicago Press, 1991)

LLEWELLYN, LAURA, 'Art, Community and Religious Women in the Oltrarno, Florence: The Early Visual Culture of the Convents of Santa Monaca, Santa Chiara and the Annalena', PhD dissertation, Courtauld Institute of Art, University of London, 2016

LUCHS, ALISON, *Cestello* (New York and London: Garland, 1975)

MUSACCHIO, JACQUELINE MARIE, *The Art and Ritual of Childbirth in Renaissance Italy* (New Haven and London: Yale University Press, 1999)

PRIETO GILDAY, ROSI, 'The Women Patrons of Neri di Bicci', in Sheryl E. Reiss and David G. Wilkins (eds), *Beyond Isabella: Secular Women Patrons of Art in Renaissance Italy* (Kirksville, MO: Truman State University Press, 2001), pp. 51–75

SOLUM, STEFANIE, *Women, Patronage, and Salvation in Renaissance Florence: Lucrezia Tornabuoni and the Chapel of the Medici Palace* (Farnham, Surrey: Ashgate, 2015)

STREHLKE, CARL BRANDON, *Italian Paintings 1250–1450 in the John G. Johnson Collection and the Philadelphia Museum of Art* (Philadelphia: Philadelphia Museum of Art/Pennsylvania State University Press, 2004)

STROCCHIA, SHARON T., *Nuns and Nunneries in Renaissance Florence* (Baltimore: Johns Hopkins University Press, 2009)

THOMAS, ANABEL, *Art and Piety in the Female Religious Communities of Renaissance Italy: Iconography, Space, and the Religious Woman's Perspective* (Cambridge and New York: Cambridge University Press, 2003)

TOMAS, NATALIE, *The Medici Women: Gender and Power in Renaissance Florence* (Aldershot, Hampshire: Ashgate, 2003)

TREXLER, RICHARD C., 'Le célibat à la fin du Moyen Âge: les religieuses de Florence', *Annales: Économies, Sociétés, Civilisations* (1972), pp. 1329–50

VAN DER SMAN, GERT JAN, *Lorenzo and Giovanna: Timeless Art and Fleeting Lives in Renaissance Florence* (Florence: Mandragora, 2010)

WESTERGÅRD, IRA, *Approaching Sacred Pregnancy: The Cult of the Visitation and Narrative Altarpieces in Late Fifteenth-century Florence* (Helsinki: Suomalaisen Kirjallisuuden Seura, 2007)

第七章　风格一：空间透视

BELTING, HANS, *Florence and Baghdad: Renaissance Art and Arab Science* (Cambridge, MA: Belknap Press of Harvard University Press, 2011)

CAMEROTA, FILIPPO, *La prospettiva del Rinascimento: arte, architettura, scienza* (Milan: Electa, 2006)

ELKINS, JAMES, 'On the Arnolfini Portrait and the Lucca Madonna: Did Jan van Eyck Have a Perspectival System?', *The Art Bulletin*, vol. 73, no. 1 (1991), pp. 53–62

KEMP, MARTIN, *The Science of Art: Optical Themes in Western Art from Brunelleschi to Seurat* (New Haven and London: Yale University Press, 1990)

MOREL, PHILIPPE, ANDREAS BEYER and ALESSANDRO NOVA (eds), *Voir l'au-delà. L'expérience visionnaire et sa représentation dans l'art italien de la Renaissance* (Turnhout, Belgium: Brepols, 2017)

PANOFSKY, ERWIN, *Perspective as Symbolic Form*, trans. Christopher Wood (New York: Zone Books, 1997)

RAYNAUD, DOMINIQUE, *L'hypothèse d'Oxford: essai sur les origines de la perspective* (Paris: Presses universitaires de France, 1998)

ROXBURGH, DAVID J., 'Kamal al-Din Bihzad and Authorship in Persianate Painting', *Muqarnas*, vol. 17 (2000), pp. 119–46

TRACHTENBERG, MARVIN, *Dominion of the Eye: Urbanism, Art, and Power in Early Modern Florence* (Cambridge and New York: Cambridge University Press, 1997)

WHITE, JOHN, *The Birth and Rebirth of Pictorial Space: A Historical Study of the Treatment of Perspective* (London: Faber, 1967)

第八章　风格二：转向自然还是回归古典？

DEMPSEY, CHARLES, *The Early Renaissance and Vernacular Culture* (Cambridge, MA: Harvard University Press, 2012)

FISCHER, CHRIS, 'Fra Bartolommeo's Landscape Drawings', *Mitteilungen des Kunsthistorischen Institutes in Florenz*, vol. 32 (1989), pp. 301–42

FUSCO, LAURIE, and GINO CORTI, *Lorenzo de' Medici: Collector and Antiquarian* (Cambridge and New York: Cambridge University Press, 2006)

KEIZER, JOOST P., 'Portrait and Imprint in Fifteenth-Century Italy', *Art History*, vol. 38, no. 1 (2015), pp. 10–37

McHAM, SARAH BLAKE, *Pliny and the Artistic Culture of the Italian Renaissance: The Legacy of the Natural History* (New Haven and London: Yale University Press, 2013)

NICKEL, HELMUT, 'The Emperor's New Saddle Cloth: The Ephippium of the Equestrian Statue of Marcus Aurelius', *Metropolitan Museum Journal*, vol. 24 (1989), pp. 17–24

NUTTALL, PAULA, *From Flanders to Florence: The Impact*

of *Netherlandish Painting, 1400–1500* (New Haven and London: Yale University Press, 2004)

SEYMOUR, CHARLES Jr., 'Some Reflections on Filarete's Use of Antique Visual Sources', *Arte Lombarda*, vol. 18, no. 38/39 (1973), pp. 36–47

第九章　观看的模式：宗教艺术和世俗艺术

ARASSE, DANIEL, 'Entre dévotion et culture: fonctions de l'image religieuse au XVe siècle', *Faire Croire*, vol. 51, no. 1 (1981), pp. 131–46

DEMPSEY, CHARLES, *The Portrayal of Love: Botticelli's Primavera and Humanist Culture at the Time of Lorenzo the Magnificent* (Princeton: Princeton University Press, 1992)

GARDNER VON TEUFFEL, CHRISTA, *From Duccio's Maestà to Raphael's Transfiguration: Italian Altarpieces and their Setting* (London: Pindar Press, 2005)

—, and CIRO CASTELLI, 'La tavola dell'*Annunciazione Martelli* nella basilica di San Lorenzo a Firenze, con uno studio tecnico sulle modalità costruttive del supporto', *OPD Restauro: Revista dell'Opificio delle Pietre Dure*, vol. 26 (2014), pp. 35–52

KESSLER, HERBERT L., 'Gregory the Great and Image Theory in Northern Europe during the Twelfth and Thirteenth Centuries', in Conrad Rudolph (ed.), *A Companion to Medieval Art* (Oxford: Blackwell, 2006), pp. 151–72

NAGEL, ALEXANDER, and LORENZO PERICOLO, 'Unresolved Images: An Introduction to Aporia as an Analytical Category in the Interpretation of Early Modern Art', in Alexander Nagel and Lorenzo Pericolo (eds), *Subject as Aporia in Early Modern Art* (Aldershot, Surrey: Ashgate, 2010), pp. 1–15

第十章　媒介和材料

ARCHER, MADELINE CIRILLO, 'The Dating of a Florentine *Life of the Virgin and Christ*', *Print Quarterly*, vol. V (1988), pp. 395–402

CAMBARERI, MARIETTA, with ABIGAIL HYKIN and COURTNEY LEIGH HARRIS, *Della Robbia: Sculpting with Color in Renaissance Florence*, exh. cat., Museum of Fine Arts, Boston (Boston: MFA Publications, 2016)

CAMPBELL, CAROLINE, and ALAN CHONG (eds), *Bellini and the East*, exh. cat., National Gallery, London (London/Boston: National Gallery/Isabella Stewart Gardner Museum, 2005)

CECCHI, ALESSANDRO, et al., 'The Conservation of Antonio and Piero del Pollaiuolo's Altar-piece for the Cardinal of Portugal's Chapel', *The Burlington Magazine*, vol. 141, no. 1151 (1999), pp. 81–8

EMISON, PATRICIA, 'The Replicated Image in Renaissance Florence, 1300–1600', in Roger J. Crum and John T. Paoletti (eds), *Renaissance Florence: A Social History* (Cambridge: Cambridge University Press, 2006), pp. 431–53

GRAY, EMILY, 'Early Florentine Engravings and the Devotional Print: Origins and Transformations, *c.* 1460–85', PhD dissertation, Courtauld Institute of Art, University of London, 2012

HARTT, FREDERICK, GINO CORTI and CLARENCE KENNEDY, *The Chapel of the Cardinal of Portugal, 1434–1459 at San Miniato in Florence* (Philadelphia: University of Pennsylvania Press, 1964)

HIND, ARTHUR M., *Early Italian Engraving: A Critical Catalogue with Complete Reproduction of All the Prints Described*, 4 vols (London: Quaritch, 1938)

KINGERY, W. DAVID, and MEREDITH ARONSON, 'The Glazes of Luca della Robbia', *Faenza*, vol. 76, no. 5 (1990), pp. 221–4

KOCH, LINDA A., 'The Early Christian Revival at S. Miniato al Monte: The Cardinal of Portugal Chapel', *The Art Bulletin*, vol. 78, no. 3 (1996), pp. 527–55

—, 'The Cardinal of Portugal Chapel: Two Omissions: Response', *The Art Bulletin*, vol. 79, no. 3 (1997), pp. 563–5

LANDAU, DAVID, and PETER W. PARSHALL, *The Renaissance Print: 1470–1550* (New Haven and London: Yale University Press, 1994)

LEVENSON, JAY A., et al., *Early Italian Engravings from the National Gallery of Art* (Washington DC: National Gallery of Art, 1973)

NUTTALL, PAULA, '"Fecero al cardinale di Portogallo una tavola a olio": Netherlandish Influence in Antonio

and Piero Pollaiuolo's San Miniato Altarpiece', *Nederlands Kunsthistorisch Jaarboek*, 44 (1993), pp. 111–24

PEPE, ERMINIA, 'Le tre cappelle rinascimentali in Santa Maria di Monteoliveto a Napoli', *Napoli nobilissima*, 37 (1998), 97–116

RABY, JULIAN, 'Mehmed II Fatih and the Fatih Album', *Islamic Art*, vol. 1 (1981), pp. 42–9

STRIKER, CECIL L., 'The Cardinal of Portugal Chapel: Two Omissions', *The Art Bulletin*, vol. 79, no. 3 (1997), pp. 562–3

ZUCKER, MARK J., *The Illustrated Bartsch: Early Italian Masters* (New York: Abaris, 1994), vol. 24, part 2

结论　自觉的艺术

BAXANDALL, MICHAEL, *Painting and Experience in Fifteenth-Century Italy: A Primer in the Social History of Pictorial Style* (Oxford: Oxford University Press, 1988)

BELTING, HANS, *Likeness and Presence: A History of the Image before the Era of Art*, trans. Edmund Jephcott (Chicago: University of Chicago Press, 1996)

POMMIER, EDOUARD, *Comment l'art devient l'art dans l'Italie de la Renaissance* (Paris: Gallimard, 2007)

STOICHITA, VICTOR IERONIM, *The Self-Aware Image: An Insight into Early Modern Meta-Painting*, trans. Anne-Marie Glasheen (Cambridge: Cambridge University Press, 1997)

索引

（粗体数字指插图所在页码）

图片版权

除以下所列之外，来自佛罗伦萨的博物馆的照片均由 © Studio Quattrone, Florence 提供，详细信息见图注。其他信息、版权和照片来源均列于下，如无特殊说明，其中数字为图片编号。

本书中文简体版版权归属于银杏树下（北京）图书有限责任公司
著作权合同登记号：图字18-2023-009
未经许可，不得以任何方式复制或抄袭本书部分或全部内容
版权所有，侵权必究

图书在版编目（CIP）数据

文艺复兴时期的佛罗伦萨艺术：一座城市与它的遗
产 /（英）斯科特·内瑟索尔著；顾芸培译 . —— 长沙：
湖南美术出版社，2023.4
　　ISBN 978-7-5746-0009-6

Ⅰ. ①文… Ⅱ. ①斯… ②顾… Ⅲ. ①文艺复兴 – 艺术
史 – 佛罗伦萨 Ⅳ. ① J154.609.3

中国国家版本馆 CIP 数据核字 (2023) 第 016366 号

WENYI FUXING SHIQI DE FOLUOLUNSA YISHU: YI ZUO CHENGSHI YU TA DE YICHAN
文艺复兴时期的佛罗伦萨艺术：一座城市与它的遗产

出 版 人：黄 啸	著　者：［英］斯科特·内瑟索尔
译　者：顾芸培	选题策划：后浪出版公司
出版统筹：吴兴元	编辑统筹：蒋天飞
特约编辑：王凌霄	责任编辑：王箮坤
营销推广：ONEBOOK	装帧设计：墨白空间·曾艺豪

出版发行：湖南美术出版社（长沙市东二环一段 622 号）
　　　　　后浪出版公司
印　　刷：天津图文方嘉印刷有限公司
开　　本：712 毫米 ×1000 毫米　1/16　　字　数：209 千字
印　　张：15　　　　　　　　　　　　　版　次：2023 年 4 月第 1 版
书　　号：ISBN 978-7-5746-0009-6　　印　次：2023 年 4 月第 1 次印刷
定　　价：138.00 元

读者服务：reader@hinabook.com 188-1142-1266　　投稿服务：onebook@hinabook.com 133-6631-2326
直销服务：buy@hinabook.com 133-6657-3072　　网上订购：https://hinabook.tmall.com/（天猫官方直营店）

后浪出版咨询（北京）有限责任公司　投诉信箱：copyright@hinabook.com　fawu@hinabook.com
本书若有印装质量问题，请与本公司联系调换，电话：010-64072833